Contemporary Taiwanese Ink Painting Series

台灣近現代水墨畫大系

Contemporary Taiwanese Ink Painting Series

Contemporary Taiwanese Ink Painting Series

Contemporary Taiwanese Ink Painting Series

Contemporary Taiwanese Ink Painting Series

Contemporary Taiwanese Ink Painting Series

Contemporary Taiwanese Ink Painting Series

Contemporary Taiwanese Ink Painting Series

Contemporary Taiwanese Ink Painting Series

Contemporary Taiwanese Ink Painting Series

Contemporary Taiwanese Ink Painting Series

Contemporary Taiwanese Ink Painting Series

Contemporary Taiwanese Ink Painting Series

Contemporary Taiwanese Ink Painting Series

Contemporary Taiwanese Ink Painting Series

Contemporary Taiwanese Ink Painting Series

Contemporary Taiwanese Ink Painting Series

傅狷夫

書畫雙絕

黃光男／著

藝術家出版社

出版序

　　源自中國的水墨畫在九○年代台灣本土化熱潮中，曾經是備受冷落的畫種，即使是具有實驗性質的「現代水墨畫」，也有著眾說紛紜的界定與論述。然而邁入廿一世紀，隨著中國大陸的經濟力所帶出的活絡華人藝術市場，其關切的焦點必然屬於民族性畫種的水墨畫，故此，水墨畫似乎已有重新站上歷史舞台的聲勢。

　　相對於中國大陸近年來相繼出版了不少水墨畫大師的畫集或套書，台灣針對此方面的論述出版品似乎較為薄弱。藝術家出版社有感於台灣缺乏一套系統性的水墨畫論述出版品，故在今年以系列性、階段性的方式，出版《台灣近現代水墨畫大系》套書。

　　《台灣近現代水墨畫大系》不僅可以建構出另一種觀點的台灣美術史，也可以促進台灣水墨畫創作的發展，當可謂推動台灣現代水墨繪畫奮力向前的重要里程碑。為使此一系列套書能引起當代藝壇的重視，同時對台灣水墨畫研究提出相當分量的學術價值，不僅藝術家具有代表性，著者亦為一時之選，他們對其所執筆撰寫的藝術家均有深入研究，以突顯這套叢書的時代性與代表性。

　　本套書第一階段前十本的著者與藝術家包括：蕭瓊瑞撰寫高一峰、黃光男撰寫傅狷夫、巴東撰寫張大千、詹前裕撰寫溥心畬、鄭惠美撰寫鄭善禧、倪再沁撰寫江兆申、吳超然撰寫黃君璧、胡永芬撰寫沈耀初、林銓居撰寫余承堯、潘襎撰寫陳其寬。

　　《台灣近現代水墨畫大系》套書採菊八開平裝，文長約四萬字，內容包括前言（畫家風格特徵）、藝術生涯介紹（師承及根源、風格及發展、斷代等）、繪畫作品賞析（代表作、特質、分期、用印等）、評價論述（傳承及對後人影響）、結語（評價及美術史位置）、畫家年譜。畫家代表作品圖版約一二○幅，並有畫家生活照片，編輯體例嚴謹。

　　畫家風格不同，著者用筆各異，然而提供讀者生活傳記與論述兼具的內容、具有可讀性與引導作品賞析的作用，同時闡述正確美術史定位及藝術作品價值，是我們出版本套書的宗旨與期許。相信這是一套讓我們親近台灣近現代水墨畫大師的優良讀物。

藝術家出版社發行人

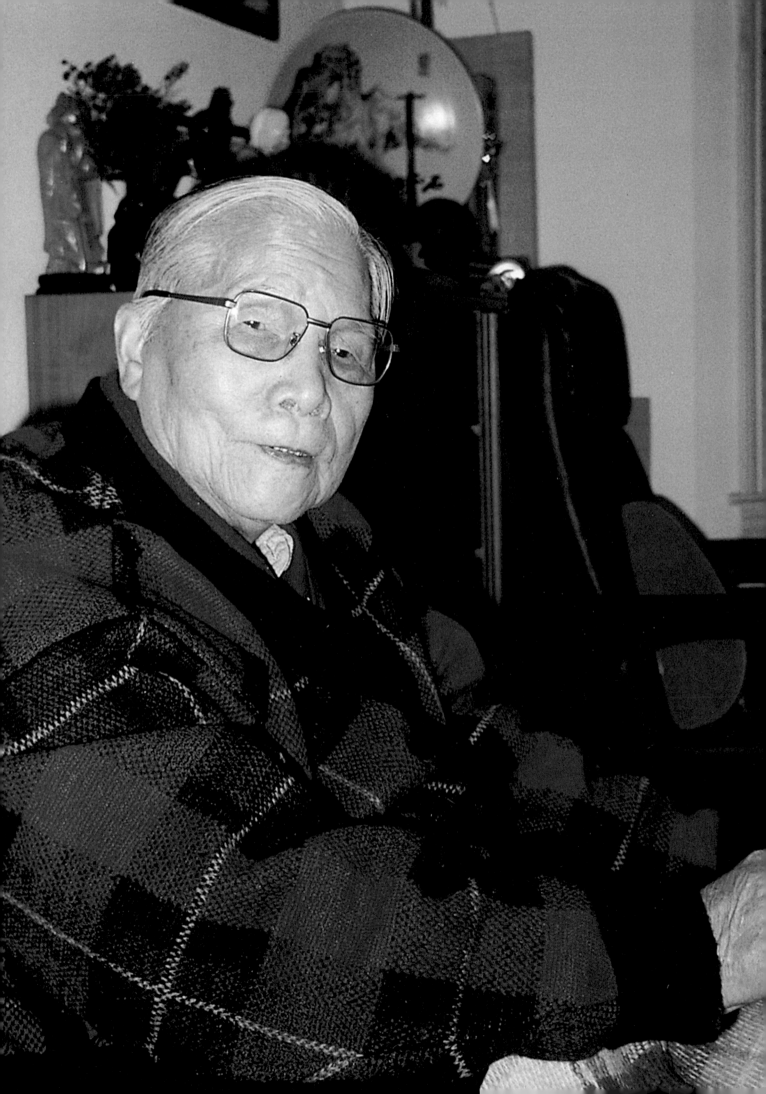

CONTENTS

目錄

前言──台灣水墨畫的時空背景

　　台灣水墨畫發展，歷經明清時期、日治時期，以及台灣光復後的階段。

　　明清時代的台灣，並沒有專執藝術發展的機構，卻有因士人之家相伴而成的「詩書畫」同源的傳承，尤其作為一個讀書人或是知識分子，必定在讀書之餘，應該也要有的藝術素養，除了書寫文字的書法外，繪畫亦在學習範圍之內，以為做人處事的基本條件。惟這類畫作，大都以四君子畫或山水畫為主，除外，對於吉祥喜慶的題材，亦在研習範圍之內。當今尚可見其畫跡的如謝綰樵、林覺等人，大都教學之外，為了學生的休閒與學習效果，也教其四君子畫的課程，作為學生修身養性的教學目的；再者就是自大陸移民的生活與風俗，每每在年節時，在門楹上書寫對聯，或在廳堂中掛上幾幅水墨畫，以為應景或為表達忠孝傳家之精神。因此，明清時代台灣的水墨畫傳承了傳統生活習慣與風尚，甚至是來自福建為主的風俗，學者稱之為閩習畫風。（註1）其精神無非是以文人畫的美學觀，作為傳達藝術創作的標準。事實上，這時期的台灣水墨畫，具有社會的教化功能，「助人倫、成教化」是來自傳統中華文化的薰陶與要求，其藝術創作之成份雖然有限，卻成為台灣水墨畫開展的濫觴，亦值得再三研究其發展狀況。

　　日治時代，由於政治的立場，日本初據台灣時，仍然隨著大眾的習慣，在各方面有較寬廣的

訂定，包括了以漢文化為主的文字學習或為水墨畫的研修，亦常有著力之處。尤其日本文化自大化革新之後的典章制度，亦有中華文化的精神，水墨畫的研究就是其中之一。所以日據時期，台灣水墨畫的發展，並沒有受到絲毫影響而退縮，甚至還有日本人未到台灣，或為函授水墨書畫技法的舉動，（註2）對於台灣繼續推展水墨畫的環境，產生很大的影響。雖然在日本府展或台展中，有相當的畫作比例落選或被批評檢討，（註3）但讀書人或水墨畫專業畫家卻能獨立創作，惟在題材選擇上，注重個性與視覺現實的景物，儘管它仍在「入畫」的「四君子」或「六君子」畫之範圍。對於詩書畫的造境亦能掌握它的特色。此時就不在乎是否要在府展或台展中一爭長短了。關於這一現象，可在當時較具繁榮的城市，看到以畫會組成的畫家群，如新竹地區、嘉義地區，其水墨畫的發展，隨著經濟活絡與生活有關，（註4）即所謂「衣食足而知美」的諺語，對水墨畫的內容要求，往往超過技巧的純熟，有一種民俗性與裝飾性的表現，在民間興起的水墨畫至此則大興其況。

　　雖然有人認為重彩的工筆寫生畫，或稱為東洋畫，才是真正的日本畫或為水墨畫的發展新貌，但有些審定標準，只是在「比賽」的規律上尋求，或受到某一家風的影響而受到青睞，並不能代表活力十足的民間美感要件，尤其「畫者心

明清時期為台灣水墨畫最早發展階段，一九七六年由藝術家雜誌編輯的《清代台南府城書畫展覽專集》，封面為林覺一八三一年的畫作〈歸漁圖〉。

性也」，畫作乃畫家的知識與態度，也是文化與社會的融合了。

再者是台灣光復後的水墨畫環境，可說是絕無僅有的時機，一則是大批以傳統中原文化為主調的知識分子來台傳授水墨畫藝術；再則是教育系統設置專門的藝術課程；另則是文人雅士的畫會組織等等，都是此時期水墨畫發展的重要催發因素。

一直處於中華文化邊緣地區的台灣，除了民間必然上的要求外，水墨畫是生活的點綴品，作為茶餘飯後的休閒藝術之一，並沒有正式或為大格局的提倡，即使日據之時亦受到西化的影響，藝術創作偏向西方文明的機制，所以水墨畫雖有地區性的特色與文化本質的抒發，但受制於教育體系的西傾，它的成長必受侷限。直到國民政府復興中華文化的政策下，「文人」的水墨畫風格，才在教育體系中重現精華。或許說有過幾十

年的提倡與獎勵，（註5）台灣水墨畫風格，才在原有的文人畫性質中繼續推展。

如台灣師大美術系的溥心畬、黃君璧的中國繪畫傳承；國立台灣藝專（現為國立台灣藝術大學）的傅狷夫、胡克敏的投入，以及許許多多的名家的倡導，包括林玉山、金勤伯、陳丹誠、梁鼎銘教授等的傳授，中國繪畫於焉有蓬勃發展的趨勢，加上張大千、馬壽華、高逸鴻、高一峰、陳方、吳子深、陳定山、姚夢谷等人的畫會組織，儼然成為台灣島內中國繪畫發展的主流，其中所提倡的美學主張，大致上是傳統畫論，包括歷代名家畫理，如謝赫六法、荊浩六要、郭熙的林泉高致、宋徽宗的宣和畫譜等等，以及宋、元、明、清之畫論與美學主張。繼於清末的文化張力，有人主張承襲傳統筆墨畫法，有人則主張寫生，並且互為輔成，也引發強烈的論點。（註6）但就水墨畫的發展，則受到了關注與實驗，其中以省展、國展的制約畫壇，是有目共睹的現象，在師承與門派之間，幾乎成為畫家進階的門徑，影響所及亦是當今台灣水墨畫躊躇不前的重要原因之一。

就在水墨畫的革新運動中，現代與傳統論爭之間，不論是保守派或革新派，有不少名教授默默地在美學理念上，進行有建設性的實驗，有些是一家之言，有些則影響繪畫發展頗巨，如寫生論之為水墨畫的創作要素，執新舊兩端者，均能接受其精神上之發揮。至於筆墨的問題，就顯得沒有那麼急迫的需要，乃因「心隨意轉，筆隨意尚」之技巧問題，事實上是才能發揮的基礎，必然要會且也得自我要求的，過多的討論，並無濟畫境的提昇。

雖然有人主張筆墨之於水墨畫，等於素描之於西洋畫，它會接受繪畫內容的詮釋與表現；或

■ 傅狷夫近照 2002年

制,其中承受到西方繪畫形質的影響,已然把水墨畫的時代性推演更廣,甚至有與西方繪畫相融的機會。

在眾多的發展途徑中,具備傳承的畫家,不論是固守傳統美學或主張創新的畫家,基本上都有共同的特質,亦即「藝術是種性、時代與環境的結合體」(泰納語),除了把握東方傳統的水墨畫特質的抒發外,必須有地區性的特色,及時代共通的繪畫語言,才能掌握水墨畫美學的表現。或許有人早有不少的立論與發現,這五十年的台灣水墨畫,不論屬文人畫性質,有古典或浪漫的分類、或是寫實性質的文人畫與新文人畫的分野,均不同於其他地區的水墨畫創作者,包括大陸華人或鄰近的日本、韓國的水墨畫家。因此,探討台灣水墨畫便有很大空間與資源可應用。

茲以對台灣水墨畫發展有重大影響貢獻的畫壇耆老傅狷夫為撰寫主題,當有一份特別意義與代表性。因為近四十年受其教澤,感應教授的藝術創作與表現,有諸多的主張與詮釋,對於二十世紀中國水墨畫了解甚為精到、獨到,貢獻在水墨畫教育上的成績,影響深遠,亦令人敬仰。

說筆墨無用論云云,不一而足,但並不影響水墨畫創作的元素——符號、語言、文化中美感與水墨畫之美學,與幾近哲學思考中的形式呈現,豈是廢某一技巧,或偏頗於某一家法的維護可將之否定的。就水墨畫發展的軌跡而言,百家爭鳴的機能性,乃深植於社會價值肯定的結果,有益於知識情思上的傳承與發展,安心立命態度的符號。繪畫就是文化,就是知識。

近五十年的現代化發展,台灣社會呈現一片蓬勃盛興之氣象。水墨畫從「國畫」的一元論名詞,進而為多元論的「水墨畫」定位,經過了不少論證與爭執,也引發創作風格的變易,傳統技法被嚴謹地守護著,有得其精義、得以傳承文人畫筆墨與境界者;亦有守其形而失其意,造成水墨畫的停滯不前者,此一現象,促發改革或創作之動機,也形成水墨畫前所未有蓬勃的發展機

註1:王耀庭發表,議題:〈台灣先賢書畫〉,2001年9月25日於國立歷史博物館遵彭廳舉辦台灣先賢書畫展學術座談會。
註2:日本畫家小室翠雲在南畫講習餘,以函授方式,教授台灣習藝的水墨畫家。
註3:當年除新竹地區習畫者外,以嘉義地區為最盛,就水墨畫的內容,如四君子或草蟲花卉,均為題材,臨稿與寫生並重,使台籍畫家的水墨表現法更接近日後國民政府提倡的傳統水墨畫。
註4:林雅娟,《日治時期新竹地區水墨畫發展之研究》,頁35～39,1999年,師範大學博士論文。
註5:不僅是官方以傳統國畫的畫風傳習其技巧與內容,在課程上亦有所安排,尤其畫會組織,並私塾式的教畫標準,均以「文人」傳統精神為綱要,加上省展,全國展的評審委員的認知與見解,更助長了文人畫風的盛行。
註6:清末民初,在保守傳統的黃賓虹、吳昌碩為主軸的論點,有以劉海粟、徐悲鴻的視覺美學的寫生,包括更多的畫家更主張創作的現代性而有所論證。

一 撰寫性質——從人文精神‧造形美學著手

　　若繪畫是一項語言，它與談話的語彙具有同樣功效，是作者思想、情感，以及現實生活經驗的傳達，現實生活是社會環境的必然，任何一個人都得在其氛圍下周旋，以求適應與共感的互動。不管它是否精緻或粗俗，能感動周遭大眾，就會得到較多的喝采，其繪畫的張力，亦因此而擴大，當然能持之久遠或作為後人典範者，便使人仰望。

　　傅狷夫的藝術成就，就其生活背景，或是畫風的建立，筆者曾於民國七十八年撰寫名為《浪跡藝壇一覺翁——試論傅狷夫書畫》的短文，(註7) 就傅狷夫書畫藝術之造境有為廣泛性的討論。而今再閱讀其書畫創作，似乎又可從一些不同的角度來闡述。些許重複難免，但本文著重其

「藝術教育理念」，以及他所洞悉「社會發展的價值因素」，而蘊育出「創新表現的畫境」。作為身教言教的水墨畫創作者，他所帶起的群體力量，絕對是實踐與行動的履約者。

　　傅狷夫並不刻意在傳統繪畫功力的琢磨，然而他卻能爐火純青的應用自如，在面對時代變遷時，維持水墨畫特質，在於人品、學問、思想、才華間擇善固執，活化了「師承制約」與「筆墨技法概念的拘束」。關於這一趨向，本文的撰寫試圖從他平日言行與教導學生或交友論畫中，探索其與社會互動的內在心境，期能從中深入了解他在創作時的主張與選擇。

　　已有很多學者或畫友曾對傅狷夫的藝術表現，有很貼切的描述，在繁複的論證中，均有詳實的比對。可資佐證的文論，均將應用在本文的討論。然不同的觀點，正好也可說明傅狷夫的成就不只一端。在討論他的水墨畫創作意涵時，並不能放棄水墨畫藝術本質的闡發。雖然，取法乎上，僅得其中，但以一個超越時空的立場，摒除過於主觀的衝動，如何採取客體條件，亦是本文研究性質所必須提到的要素。

　　至於研究方法，以社會現象為旨，就書畫發展軌跡，比較傅狷夫創作作品為第一手資料，分別就水墨畫與書法作為探討對象，其中佐以藝壇的論點印證傅狷夫的藝術風格與特點。其範圍包括近七十餘年的作品，大部分乃被典藏在國立歷

傅狷夫七〇年代中攝於台北畫室（李銘盛攝影）

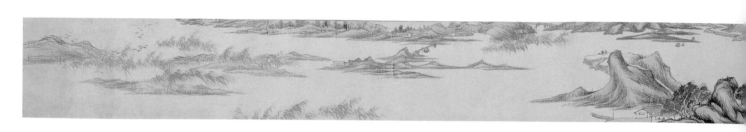

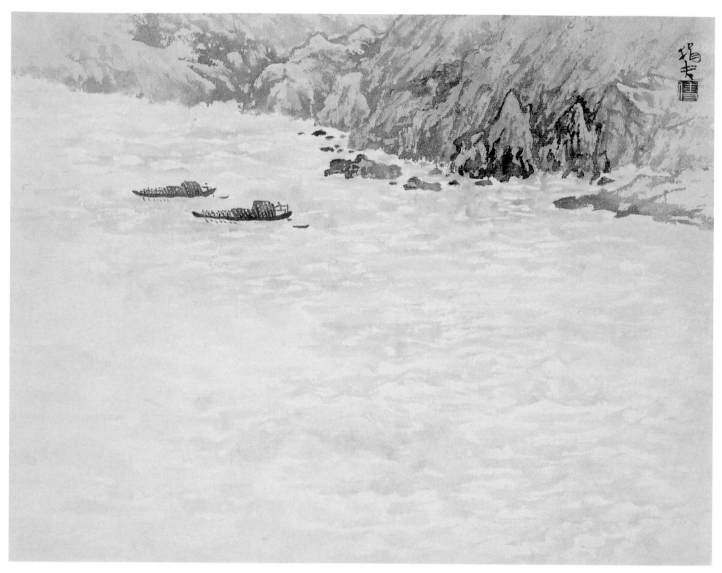

史博物館的畫作與書法為對象，至於散於私人收藏之作品，亦能盡量求得。

由於長期親炙教澤，並且得到傅狷夫的耳提面命，在為人處事上，得有深切的體悟，對於傳統下的水墨畫價值，或如何面對新時代的變遷，傅狷夫之堅持與宏觀，與其學養有很大的關係，古人所謂的畫品人品，在全人格化的藝術家，不

同以技求職，或是工具性的技巧與外在利益制約，對於「道不同，不相為謀」的行動，則有強烈的堅持。換言之，本文撰寫性質著重在他的人文涵養，以及科學觀察兩個方面著手，其中涉及到他的人生哲學或藝術美學，亦可能在畫境書藝上呈現，好比他的意志力與社會觀，都可能有所著墨。

■ 傅狷夫
山水長卷
1947年
水墨
30×286cm
（上圖）

■ 傅狷夫
凌波橫渡
水墨
31×40cm
（下圖）

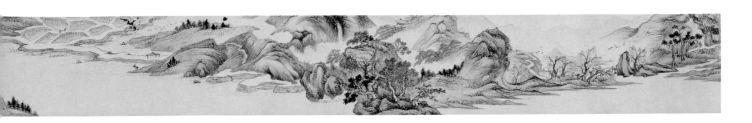

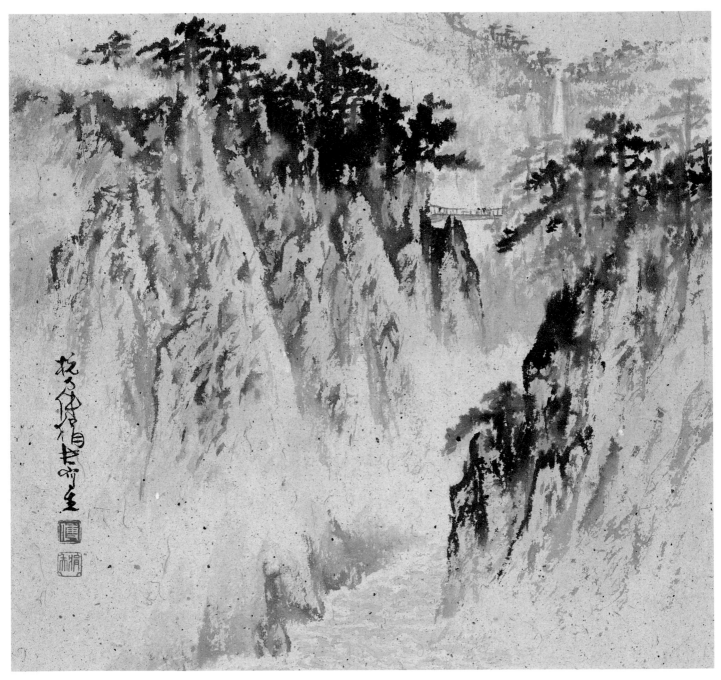

傅狷夫
索橋渡峽
水墨
36×38cm

本文撰寫從人文精神開始，似乎較合乎出版的旨意，即為鑑賞傅狷夫的藝術作品，在文學上或造形美學的領悟，當可越過理論分析法的枯燥。因此，除了必要的理論基調文字外，如何在畫面上看到造形的奧妙，或內容內涵的外延，與當下生活互動的精萃境界，則是本文關注的重

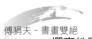

傅狷夫
青山排闥
水墨
28×30cm

■ 傅狷夫
　知足常樂
　書法
　32×67cm
　（上圖）

■ 傅狷夫
　福壽康寧
　2001年
　書法
　（中圖）

■ 傅狷夫
　仁長壽
　2002年
　書法
　（下圖）

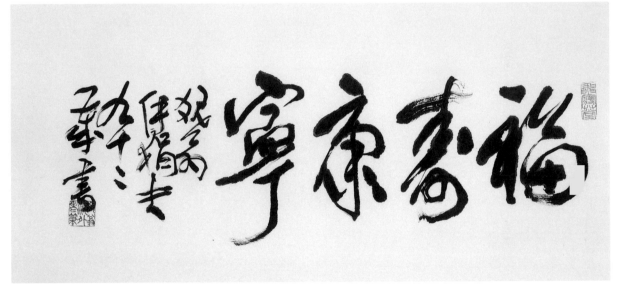

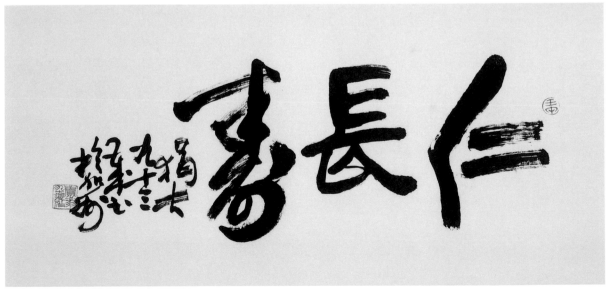

■ 傅狷夫
過眼雲煙
書法
34×35cm

點。或許精神層面的論述，往往失之主觀，但從傅狷夫言行，以及教導學生的例證，亦可窺其一斑，如他的〈有所不爲齋〉或〈知足常樂〉的自署書法，就能了解有所爲，與世無爭的心性，並且在美感的體悟上身體力行。之所以取字爲名「狷夫」者，亦反應出他內在堅持的眞實世界，以及「卓爾不群」的態度。都可以在藝術表現上知其一二。

因此，本文撰寫的過程，約分爲「時代背景」、「繪畫表現」與「書法定位」三大部分。

時代背景包括了生活剪影，以及交友狀況、服務公職等相關的資源；繪畫表現則以山水畫爲主調，探討傅狷夫的傳承與開創的境界；書法則以行草與繪畫之關係作剖析，在傳燈的成就上亦作略述。

註7：黃光男，《浪跡藝壇一覺翁——試論傅狷夫書畫》，1989年3月，台北市立美術館。

二 畫家傅狷夫的時代

二十世紀是人類史上多變的時代，也是活動頻繁的時代。就中國人的生活，更是多乖的時代，除了列強分瓜之危外，二次大戰加諸在這個古文化的國度，其斷裂與苦難，實在罄竹難書。生在這樣的時局，加上科學發達、工業革命取代農業時代的巨大變易，舊價值瀕臨解體之際，生活的憑藉，究竟情歸何處，有太多的痛處。

傅狷夫乃是書香門第之後，也必然要加入抗敵救國大業。雖然自小即受家庭教育的影響，喜愛古文、繪畫與書藝，又受到父親傅御先生的教

■ 傅狷夫
柳岸
1998年
水墨
30×40cm

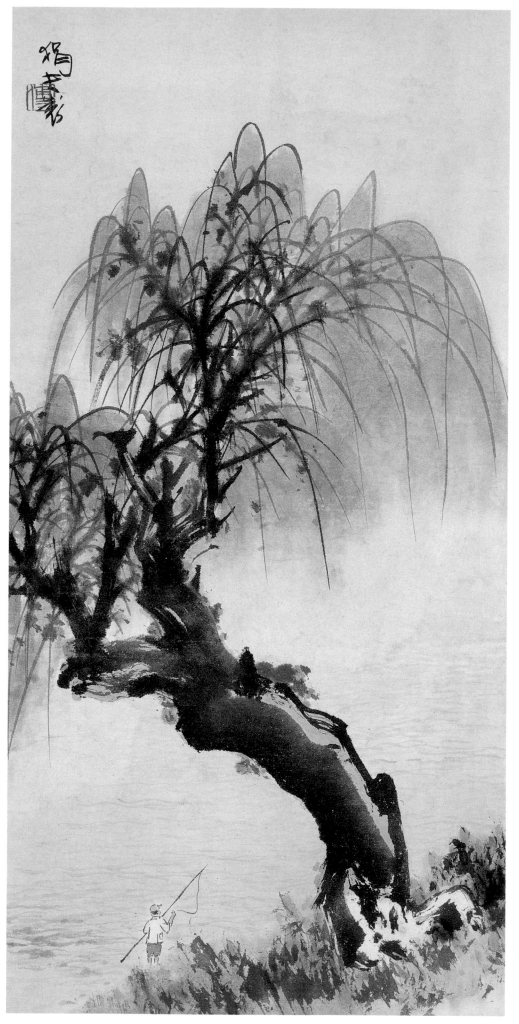

傅狷夫
獨釣
1960年
水墨
59×29cm

傅狷夫
柳塘放舟
1998年
水墨
70×45cm
（右頁圖）

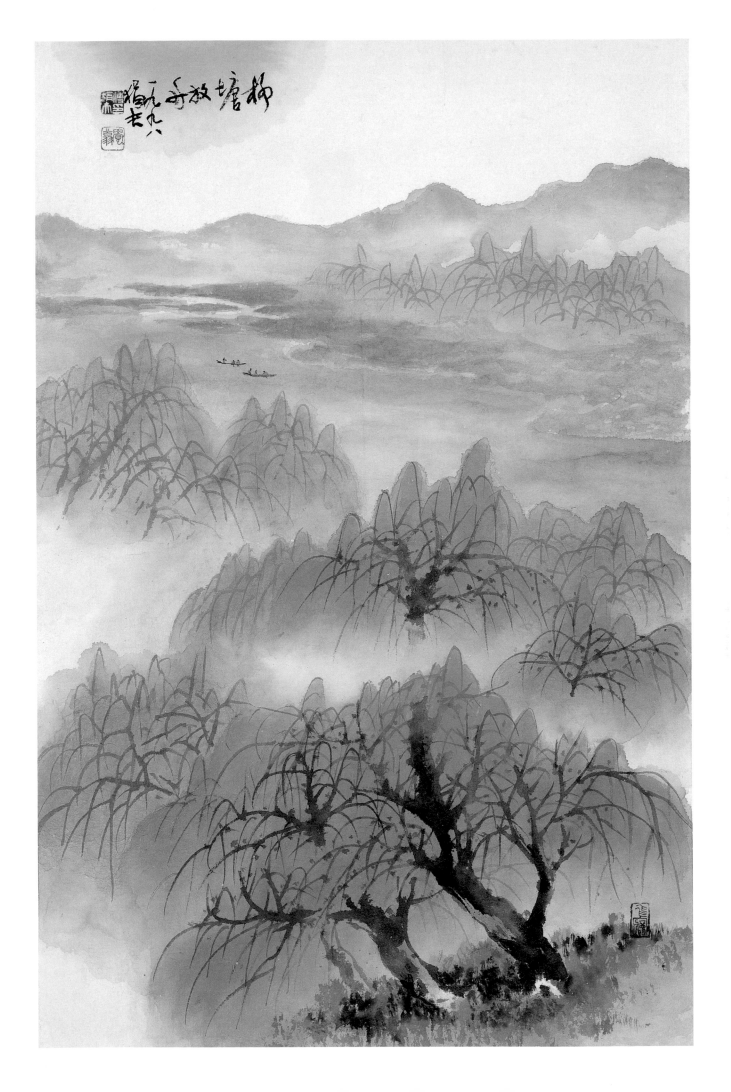

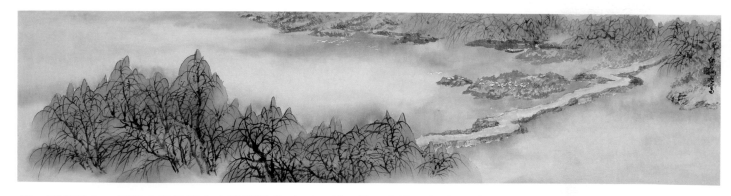

▌傅狷夫
柳塘鷺群
水墨
30×120cm

▌傅狷夫
濃蔭小憩
水墨
66×43cm
（右頁圖）

導，剛毅遠志，儒雅文質是從古文學與經書而習，這也是日後傅狷夫博覽古籍的緣由。有了這層關係，牽連而成的是始終如一的文士生活，儘管在軍中服務，但那份安貧樂道、樂天知命的情懷，昭然體現在傅狷夫行止上，所謂君子坦蕩蕩的態度，也感染到他的家庭與學生，即使能力所不及，亦以恭謙虛心求教。

傅狷夫是杭州人，於民國前二年出生。杭州勝景，除了風景旖旎千嬌外，古今文人雅士聚居吟詩作對，千古名句數之不清。（註8）在他尚沒有加入西泠書畫社之前，已承受到父親金石書法與古人的薰陶，學習一份屬於基礎而有效的藝術功力，而西泠書畫社上的孤山，正是宋代名士林和靖的隱居之處，梅妻鶴子的美談，當是傅狷夫的認同價值，修身敦品有如高士之風，而柳岸春曉，鶯燕鳴啼的花香水清，對傅狷夫來說，蘇堤與白堤的故事，又是與之心心相映處。日後傅狷夫除了在山水畫常出現柳岸與白鷺，或柳絲帶雨的畫作，以及畫梅練鶴的動機，（註9）是否與之早期感悟繪畫題材的擬人化有關，要不然如何在七十年的創作中，常有這類畫材出現。

一直到抗戰軍興，傅狷夫在出生地接受私塾教育與傳統書畫養成教育。儘管受到大時代變化，西方文化強勁介入平靜的生活時，科學的、實業的產業，也直接衝擊到他學習歷程，包括科學、數理或西方的文化、藝術，但他除了靜觀其變，除了取他人之長，以補己之短外，更加強他的美學基礎。從古詩文中體會詩境畫境的美感，對金石與篆刻深入其意，在裝飾與佈局上，了解藝術造境的空間結構，加上古畫論中的理論，謝赫六法的活用，甚至流行於明清時代的《芥子園畫譜》、《奚岡樹木山石畫法》等概略式之畫冊，也是他學習的對象。以此類推，凡能增長他水墨畫創作之養份，都在蒐集與學習的範圍。他臨古證今，不會因現代思潮的風起雲湧，而盲目跟進。大體上，杭州藝專是當時最具權威的美術學校，徐悲鴻、潘天壽、傅抱石或劉海粟都主張國畫的革新運動，對於傳統的書畫傳承，或多或少提出討論。而對此一運動，傅狷夫躬逢其盛，當然知道藝術發展來自社會環境的醞釀結果，一則冷眼旁觀，對西風東漸有相當深入的觀察，尤其對自然景觀的現實性，更能旁徵博引；另則以傳統畫學作主調，探求實事求是，論說為經，實踐為緯，交織在他思維與表現上。

晚清餘風，即文人雅集，對傅狷夫是理所當然的接受。包括他從西泠書畫社社長王潛樓先生開始，即參加畫會相關的展示，一則觀摩技巧，再則廣為學習，雖然時空屢變，但在兵戎之外的閒暇，傅狷夫潛心藝事，幾乎達到廢寢忘食的地步，他為文說「從入西泠社起，則專心致之，不再旁騖了。在那七年裡，除臨師稿外，也摹擬許多古人之作，其時珂羅版畫很多，即使找宋元的

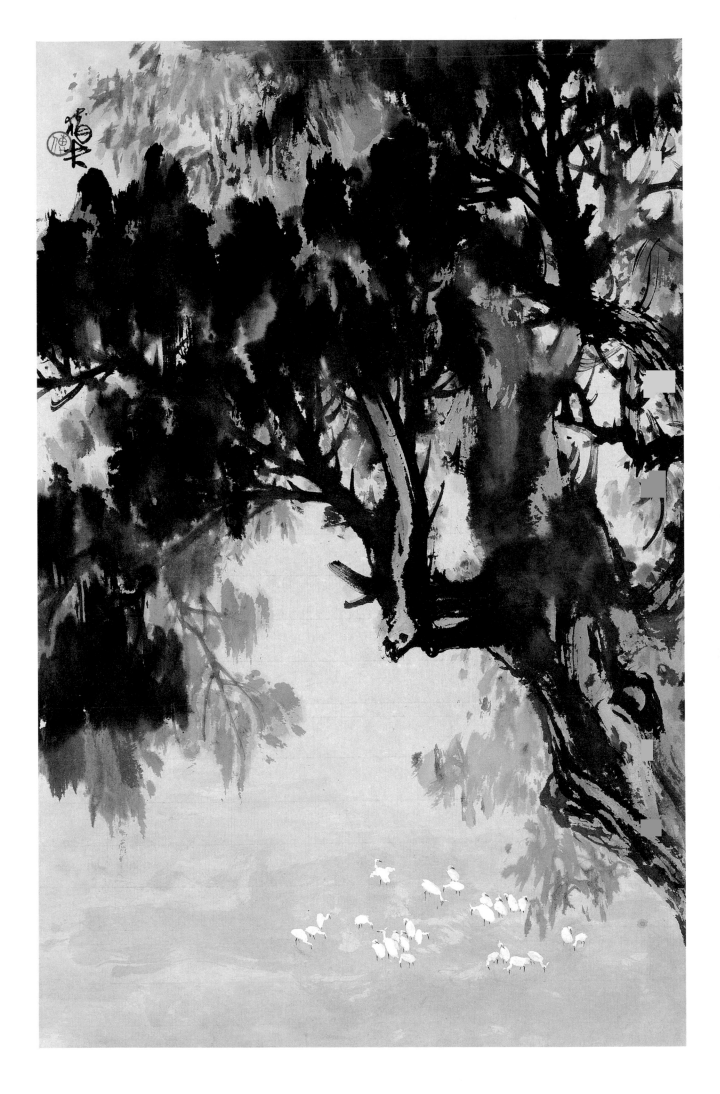

■ 傅狷夫
白梅
1998年
水墨
57×27cm

■ 傅狷夫
梅石
1991年
水墨
69×45cm
（右頁圖）

也可供任意選擇，欲得明清的原件，亦非難事，所以我著實下了不少刻版功夫。」（註10）有了這層功夫，就有亮麗的成績，參加當時的中國藝術春秋兩季展，或南京書畫展等，都受到很大的歡迎。直到在四川時的第一次個展，傅狷夫的學習豈止於一家一言，而是眾家之長，百家之最，其中如石濤畫或石谿畫，或宋元古畫，都是他的學習對象，雖然自謙在第一次個展時，說只著力於筆墨，沒有題材上的突破，但已埋藏一股高遠的心志，邁向一代宗師的道路前進。

勤學不輟，一方面從傳統藝術理論著力，包括歷代名畫與重要畫論，其中對古文學，如對聯、絕句、律詩，有很深的研習，對於日後題畫或山水畫造境，有諸多的幫助。事實上這種承襲古人詩句或詞曲，是深入了解中國繪畫的首要工作，亦即他在人文精神的掌握，不論是歷史故事、神話傳說或文人對應的文章，悲天憫人的呼喚，或義正嚴詞，對於畫家人格的教養，就水墨畫造境，是絕對具深切的關係。傅狷夫常以石濤《畫語錄》自勉，法之無法，筆之無筆，乃在自成一家之言後的造境，如宋人丘壑，乃在「外師

造化，中得心源」之後澈悟般的精神狀態，所以山水畫不是風景畫，可觀可感可讀可遊，探索的必然是視覺美感之外心靈的共鳴，亦即是經過洗練後的清澈，有大眾的共感，有思想的寄情，是「飽遊飫看」的雍容，然後凝聚成共知的符號，不論點、線、面的交錯，或結構的安排，都符合形式美學的原理，有節奏、有階段、有機能、有成長的延伸性，置入大眾普遍的認同裡，正如文字的意義、或手勢表情，使人我、物我之間產生共鳴，這就是理論來自經驗的研修過程。

傅狷夫更清楚千古之中國繪畫藝術，之所以成為東方美學裡呈現的主軸之一，其內涵在文化上的展現，豈只限於視覺上的美感，而是心靈所繫的知識、價值哲思，它是一種無言詩，也是不言的教化，除了社會共識的價值符號外，也是國家、民族賴以傳遞的具體文化。正如「詩中須有我，畫中亦須有我」（清‧邵梅臣）的肯定，我與人、人與我，具體又抽象，但不論是那一項屬性，文化特質就在一個民族、一個社會所延伸的精神力量，足夠說明民族活力的核心所在。傅狷夫從臨摹、臨畫，進而學習之所以成「畫」的客

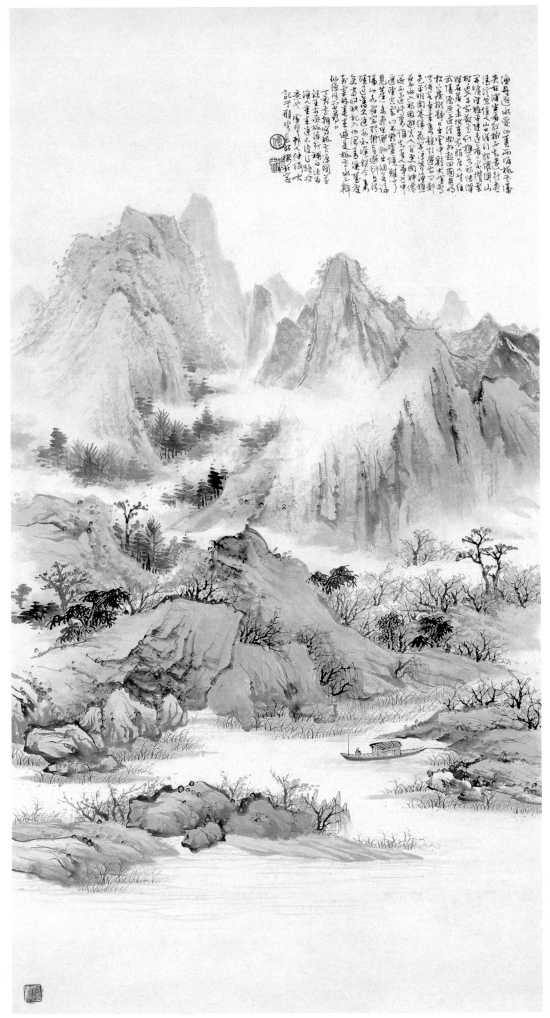

傅狷夫
桃花源記（一）
1947年
水墨
108×57cm

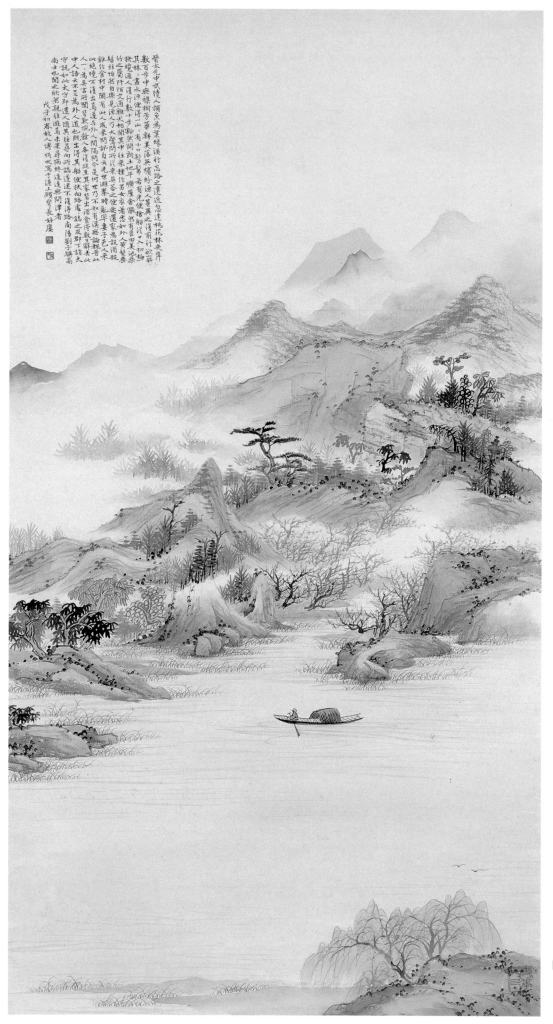

傅狷夫
桃花源記（二）
1948年
水墨
114×61cm

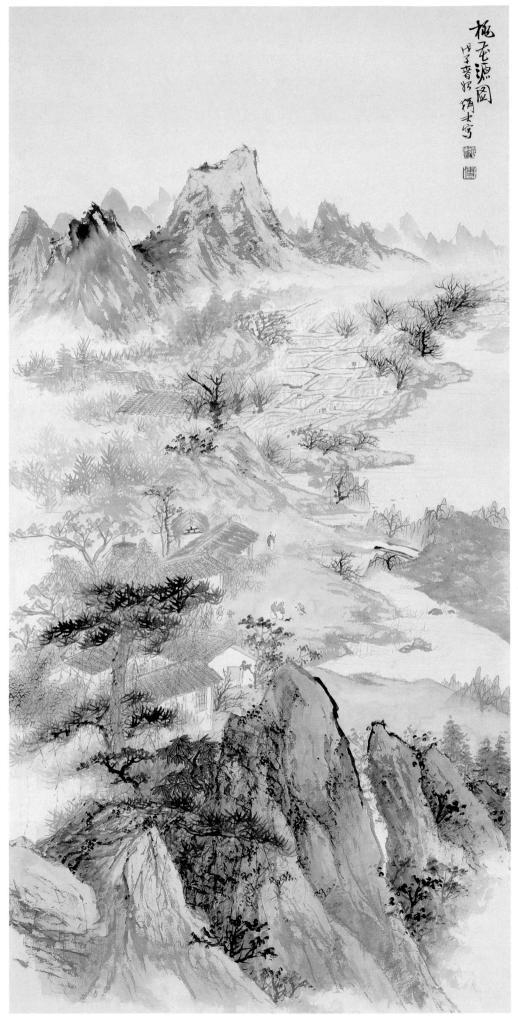

傅狷夫
桃花源記（三）
1948年
水墨
128×64cm

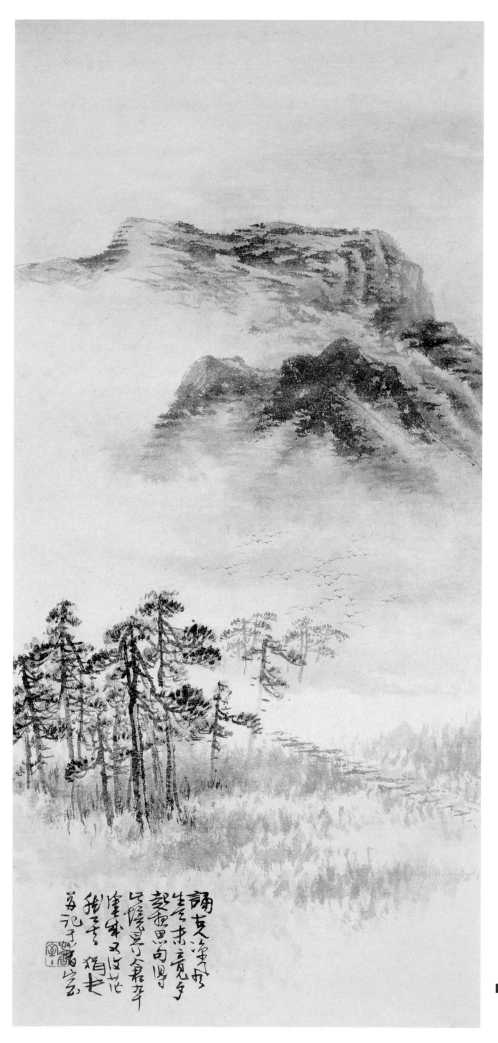

傅狷夫
西風古道
水墨
60×29cm

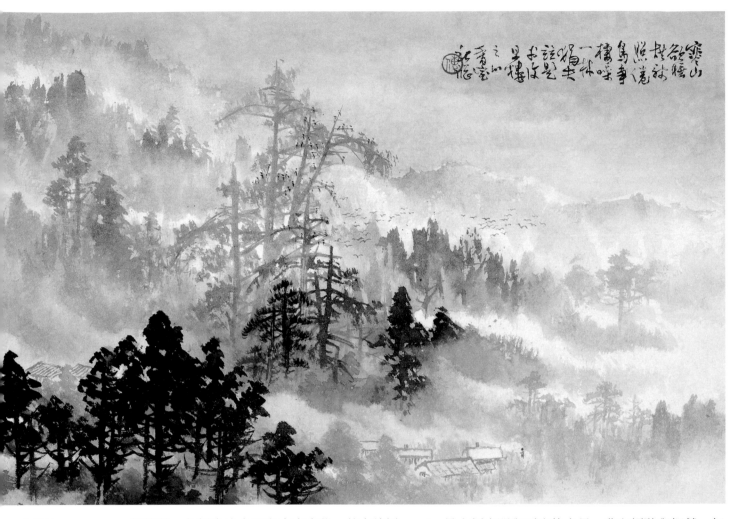

傅狷夫
寒林歸鳥
1967年
水墨
40×60cm

觀條件，包括書法金石與古文字學，其中詩經、書體或史書瀏覽，以及詩詞的鑑賞學習，一併執著於學理的彰顯，孜孜於美學的研發。至於諸子百家，有益於畫境擴大者，傅狷夫理解「文人畫」精神，就是一門學問，以及一項精神領域的形質表現。他掌握宋人的「書畫之妙，當以神會，難可以形器求也」（宋‧沈括），元人的「逸筆草草，不求形似」（倪瓚），至若明清之寫意山水、或石濤的「一畫論」，湯貽汾的「神無可繪、眞境逼而神境生」（註11）等等的經驗之說。這種苦下功夫的學問或實驗，對傅狷夫的藝術表現，有了初步的成效。

之後，傅狷夫公餘，開始注意到人文景觀之外的自然風景，前者所具備的知識、歷史、社會是人類文明與再生的力量，非有經驗與智慧，無法增強其意志力，所謂千錘百鍊功不唐捐；後者則是自然景物的科學體認，而風景包含了視覺的現實，以及形勢中的造境，感動心靈者，所謂「仰觀宇宙之大，俯察品類之盛，所以遊目騁懷，足以極視聽之娛，信可樂也。」（王羲之蘭亭序）這種優游於自然景觀，而體宇宙之大者，以物喻志，或心志寄寓，與荊浩說：「度物象而取其眞」（筆法記）的說法，異曲同工。陶淵明：「飄飄西來風，悠悠東去雲」、「採菊東籬下，悠然見南山」，謝靈運的「近澗涓密石，遠山映疏木」等等自然風景引發的人文思考，事實上是水墨畫家所必感必知的情境，傅狷夫在其畫作中常有以物爲景、以景言意的詞句爲題，可以

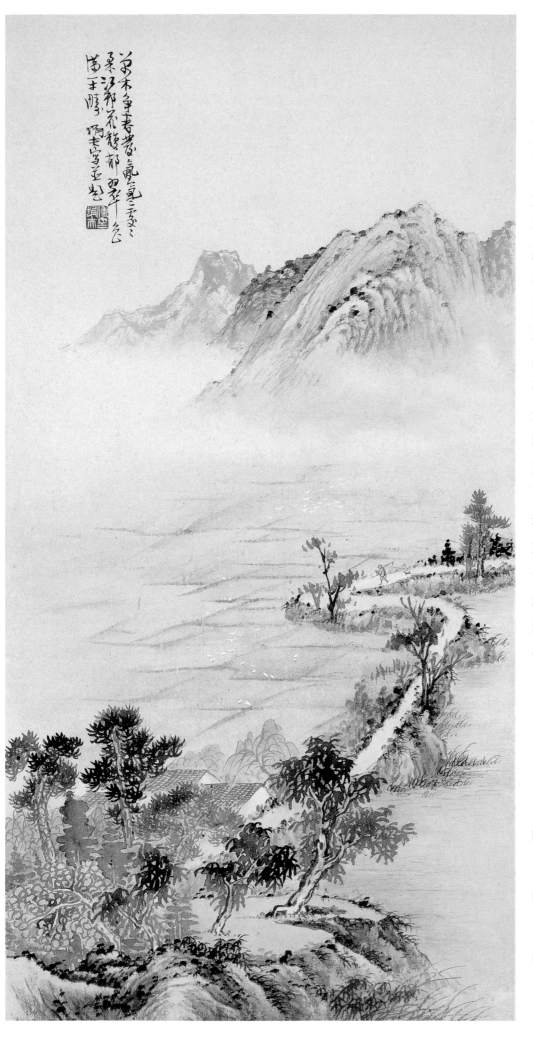

確知他對於水墨畫內涵以傳統文人氣質爲尚，美學在自然與人我之間優游，登高山則情滿於山，入瀛海則情溢於海，也有一種登泰山而小天下的胸臆，以及儒家人生哲學「逝者如斯乎不舍晝夜」的感嘆。尤其身處戰亂之時，傅狷夫的身歷其境，對於山川河嶽的情感，是活生生的歷史感懷，國破山河在，城春草木深的場景，能不心有戚戚焉，這是中國知識分子的共感，也是文人幾許書生報國的心聲，他匯聚了人生境遇與自然精華時的澄澈體驗，對之豈有不被感動，或另有所思的寄情。所謂天人合一或物我相融，對傅狷夫來說，是深刻而多層意義的投注，王弼說「得意忘象」常在他的筆下呈現。

▌傅狷夫
翠色平疇
約1950年
水墨
63×32cm

▌傅狷夫
得意忘象
2002年
書法
（右頁上圖）

▌傅狷夫
海濤
1988年
水墨
60×60cm
（右頁下圖）

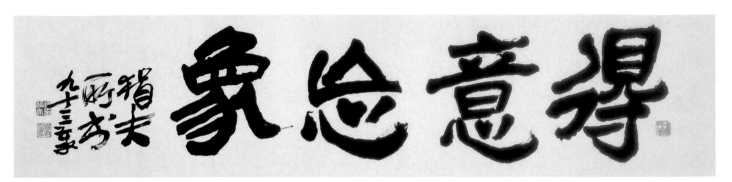

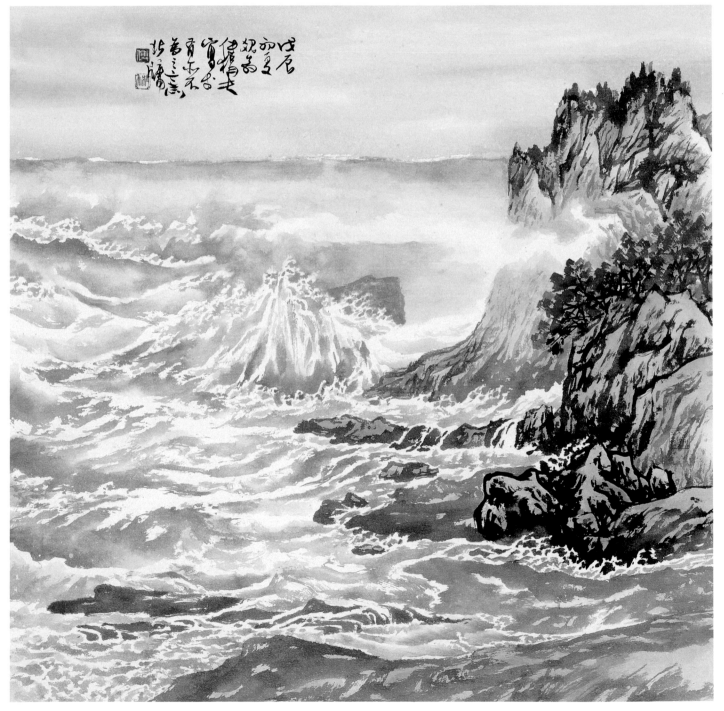

此時期是他轉入創作前的實驗期，或是山水造境的醞釀階段，有些是古文人山水的面相，充滿了考證的意涵，有如他的書法，來自張黑女碑的嵌烙痕跡，加上他自己所體悟山林的靈氣，以六要「筆、墨、思、景、氣、韻」實驗，務期達到物我兩忘，而情韻自生的階層，如自題山水畫詩「萬木爭春發，氤氳處處柔。江村花馥郁，翠

色滿平疇」自杭州沿江而上，眼前一片江南平疇綠野，水波漣漪，傅猷夫提筆用心，來自學養也來自大地，王維詩畫一體，子久富春山居，無時不映現在創作的實驗上。

經過這一層次的考驗，來自文化體系的熱力，以及自然大地的啟示，君子愛山樂水，仁智互寄時，傅猷夫在戰亂中，更能掌握那份永續不

▌傅猷夫
海濤
1988年
水墨
60×60cm

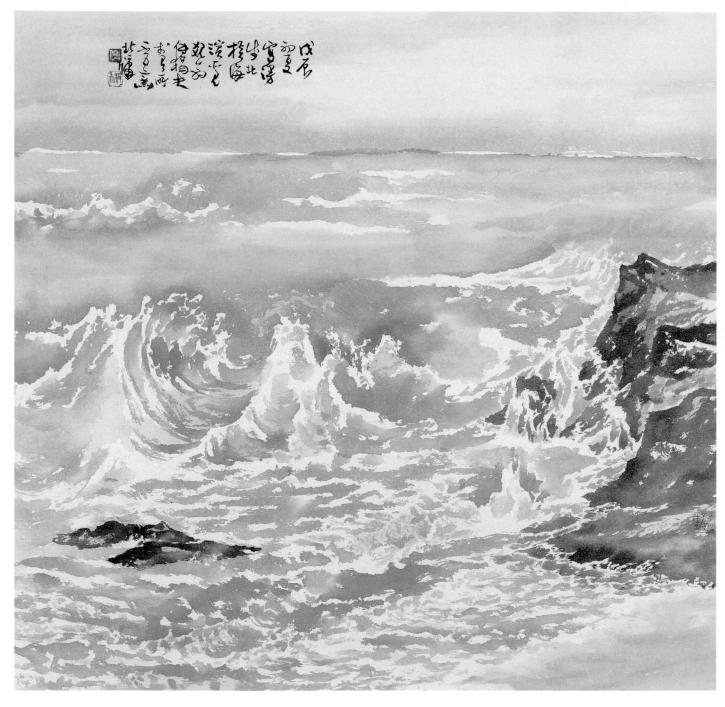

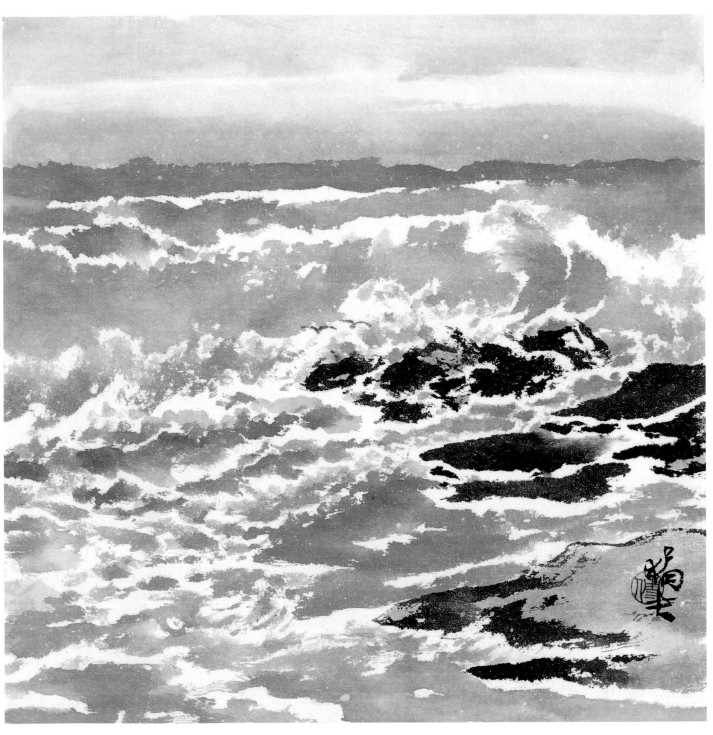

變的原理，「天行健，君子以自強不息」的意志，更深切地讀山寫水，一股說服萬象爲本相的簡約精神，入我心境的選擇，更具代表地區性或時代性的人文描寫，出現在他的創作上。其主要的精神，則是一生奉行不渝的寫生觀念。他曾在宋畫中看到畫面上的「生意」，何謂「生」，乃是景物的實在，加上作者心靈的實有，有其客觀性的具體物象，也有主觀搜集的抽象，或稱爲共相時，再加「意」就更加豐富了它的境界與表現。這個「意」多少是作者個性的堅持，或是學養上的呈現，更是蘊含有歷史、有風俗、有社會的集合體。

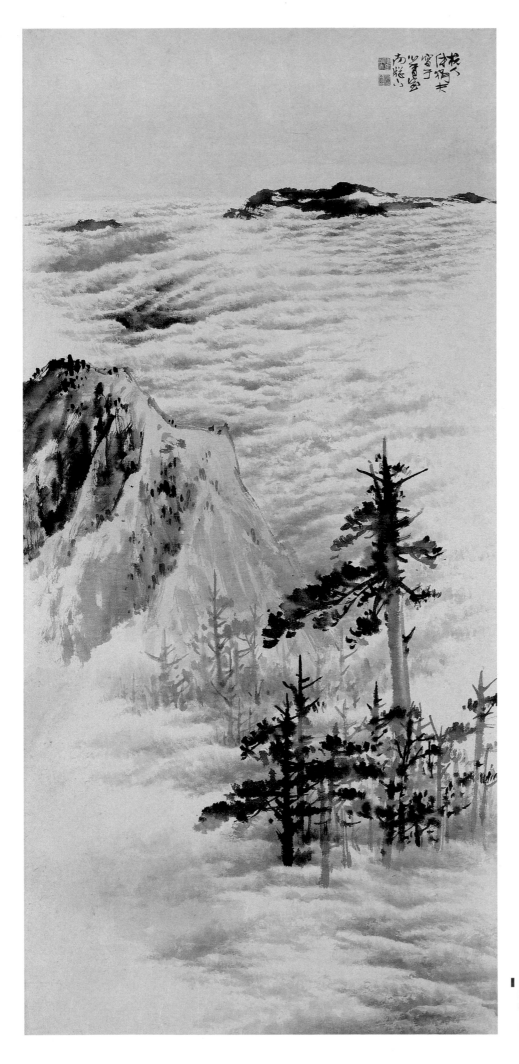

傅狷夫
阿里山雲海
水墨
121×57cm
國立歷史博物館典藏

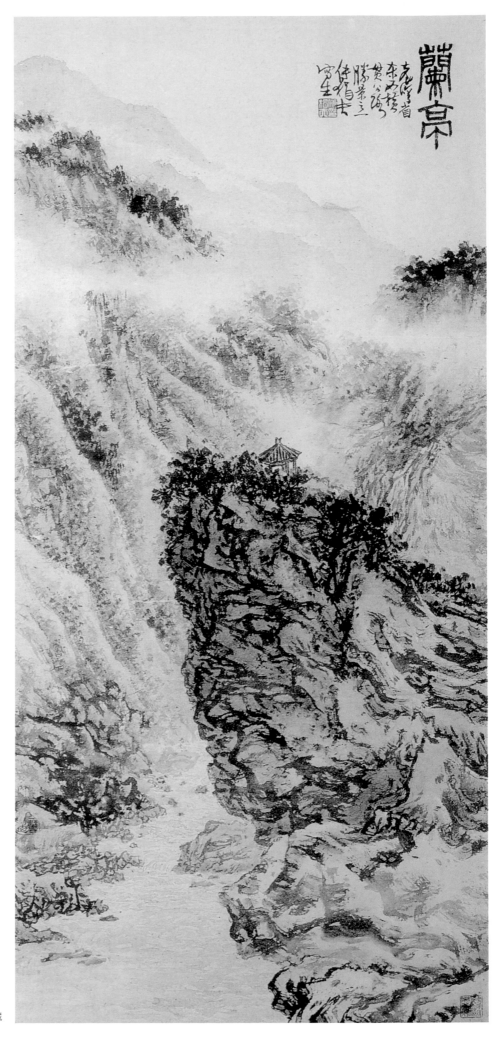

傅狷夫
蘭亭
水墨
119×56cm
國立歷史博物館典藏

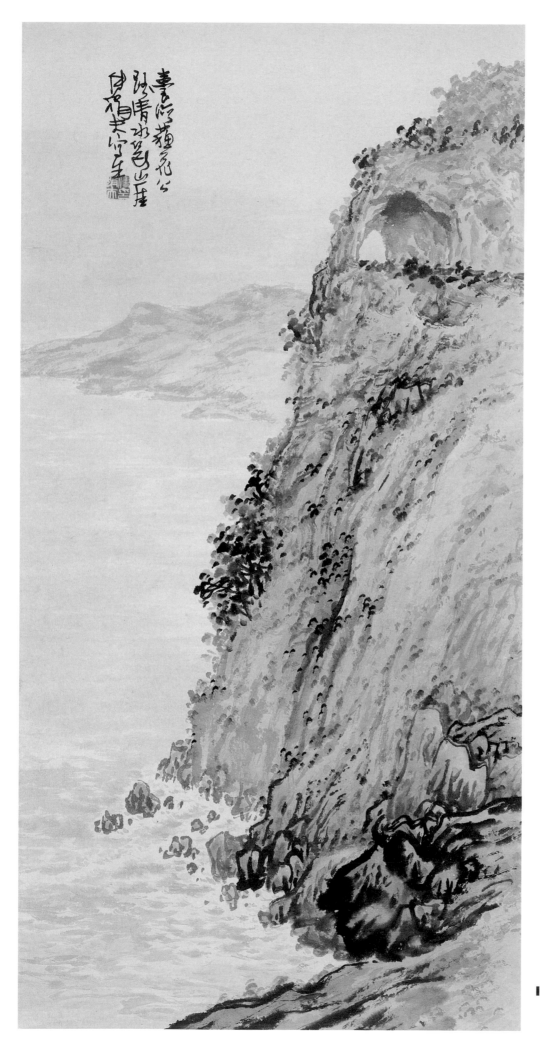

傅狷夫
清水斷崖
水墨
59×30cm

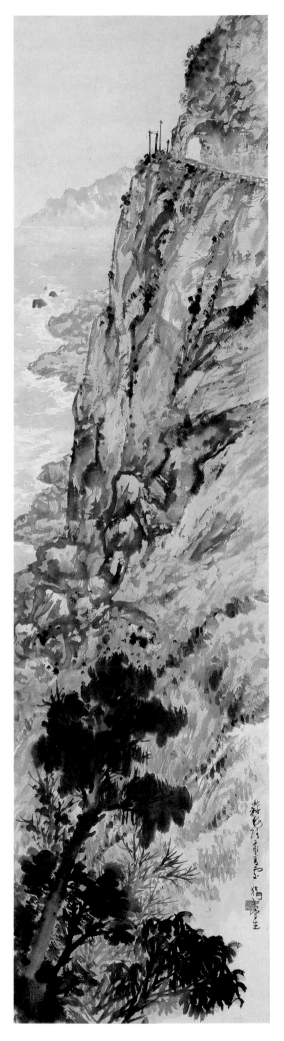

傅狷夫
蘇花公路最高處
1961年
水墨
184×47cm

　　所以他從上海到高雄的路途上，是充滿大開眼界的經驗，當然大陸有峨嵋山、黃山、有廬山、有泰山或是富春山的丘陵，傅狷夫是看過也登臨過，身在此山中，身臨其境的融合在歷史與文化的傳述裡，對一望無際的歷史長河作浩瀚不盡的人文思考，在匆促的行程裡，能拾綴片斷，雖屬難得，但如何能像此次經驗的新奇？他說：「三十八年春由滬來台，船經台灣海峽至高雄港登岸，此行始識水深於黛、浪起如山的大海，心中就是醞釀著這種偉大的畫面。」(註12)或許這便是畫家讀萬卷書，行萬里路的眼界。看到的是活生生的場景，有血有肉的社會共感的溫度，所以他領悟到寄情自然的道理，在「寫生」的範疇上努力，所謂搜盡群峰打草稿，他到大里觀海濤波影、到阿里山看雲海、到橫貫公路走山岩，流連忘返，尋幽訪勝，此時此境感受到的古人之可敬，如范寬的〈谿山行旅〉、李唐的〈萬壑松風〉的雨點皴或斧劈皴，可真是其來有自，也是自然界鬼斧神工的造化，是畫家來自內心的感動，歸化為繪畫技巧的藝術創作。因此，他更堅定寫生是棄蕪存菁與再生藝境的步驟。尤其當作者面對大山大水的氣勢時，胸次隨之起波瀾的壯麗，念天地之悠悠的心情，如山如阜、如岡如陵，如何沒有生機呢？

　　寫生的新境是自我與自然的邀約，是人性寄托的對象，生在心，也在意，所以他說：「寫生亦殊不易，極似則與攝影無異，難免失之刻板，不似則所指者並非其物，又失寫生意義，故須兩者兼顧，乃稱合作，此則端賴剪裁有方，增益得宜。若謂寫生而復言『以意為之』，實欺人之飾詞，不宜仿效也。」(註13)由客體尋求主觀認知，使物我相忘，而不是隨興而起，說是寫生的方便，他反對想像的寫生，主張仰觀天、俯察地的物象特質。

　　事實上，他的山水畫之所以充滿生機，就是他全然「放心」於寫生的結果，畫中「活脫」自然景物的約束，境界中「逸趣」於作者人文的素養，有時代、有環境，更有個人的見解與主張。

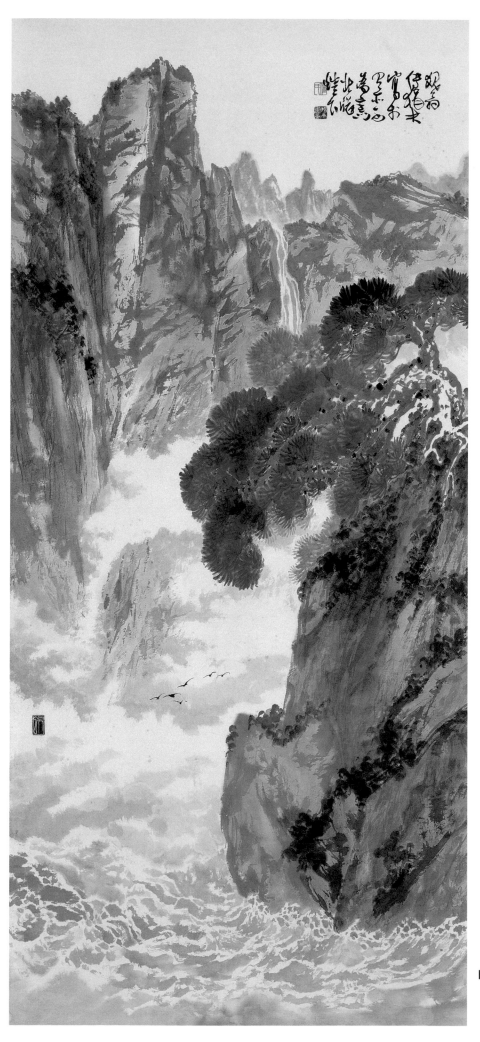

傅狷夫
松聲泉韻
1973年
水墨
136×63cm

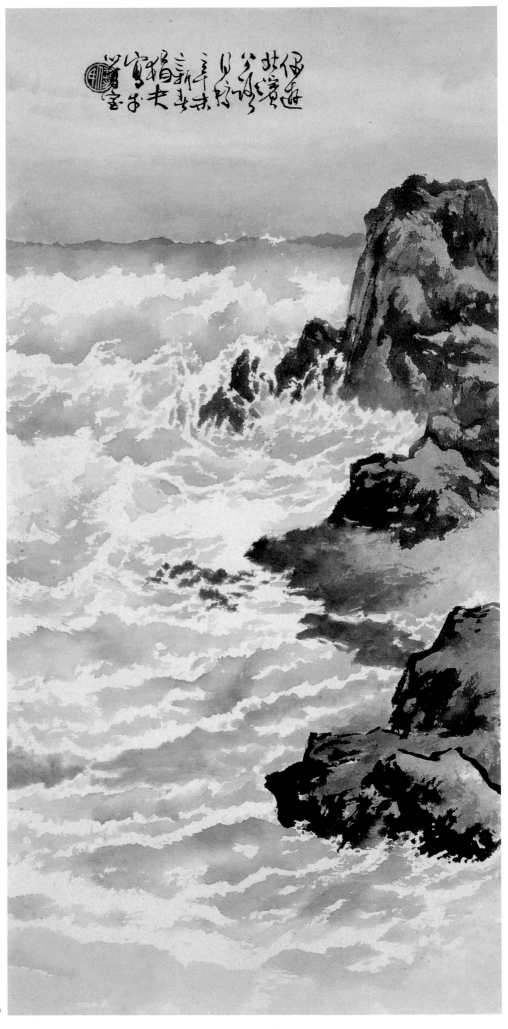

傅狷夫
大里濤聲
1991年
水墨
60×30cm

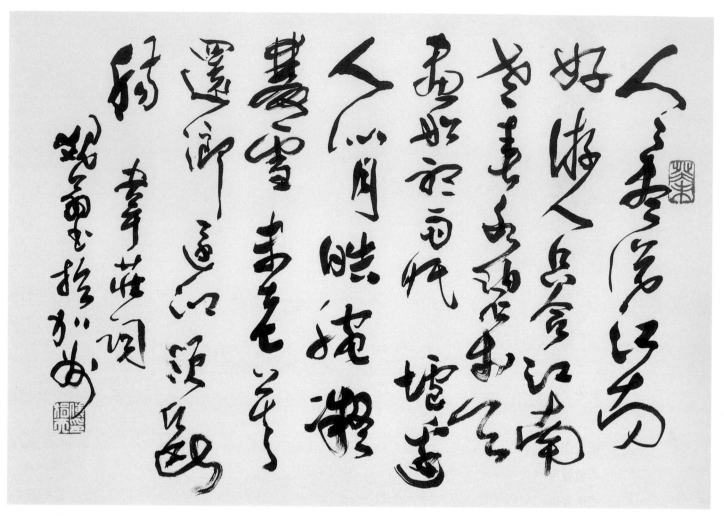

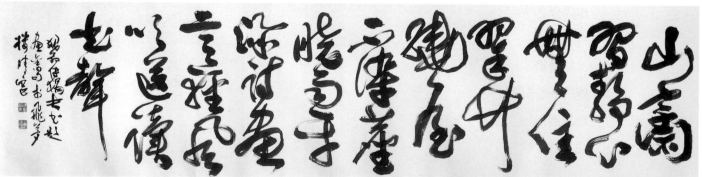

傅狷夫的寫生山水，在大陸時已有諸多的表現，但在創作時代性與歷史性的創作時，大部分都在台灣山岳的悟性上，以及台灣四周環海的巨浪前，有濕潤的嵐煙與雲霞，有泊泊敲石的水波，更有風雨前的巨浪，翻天覆地而來，是創作時期的文化巨人的腳步，嵌印著令人敬仰的畫作，他外表沉默，內心洶湧澎湃的胸次，完成時

代藝術家背負的使命。他的藝術創作有二大領域（將分別在作品分析時較詳細詮釋），大都是於民國四〇年至八〇年出現，不論截然的時代，但可說是他爲台灣水墨畫的新風貌，開啓了一道門，而成爲一代宗師——書畫雙絕的藝術家。

創作的整體，是人格與學養加上才華的表現。傅狷夫的傑出創作，並沒有刻意要「群體行

■傅狷夫
韋莊詞
書法（上圖）

■傅狷夫
題畫意詩
書法
60×242cm
台北私人收藏（下圖）

■ 帕洛克
第32號
1950年
釉、畫布
269×457.5cm（上圖）
■ 蘇拉吉
繪畫
1961年
油畫
202×143cm（下圖）

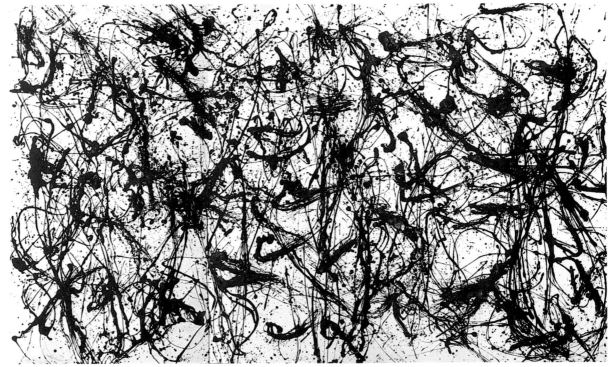

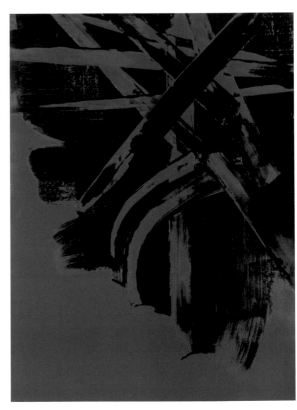

動的力量」受制於宗教崇拜的心理因素，而是他
對於藝術本質在於生命力量的抒發，同時代的藝
術工作者，同受這地區性與時代性的糾合時，自
然會發現傅狷夫表現出怎樣的水墨畫，或是怎樣
風格表現評述，或者可以鉅細靡遺的賞析，但創
作成分之大小，有形成風尚或獨見者，有洞理形
質者。

　　傅狷夫的二大項，其一是山水畫寫生論，以
傳統筆墨描寫台灣景物者，不僅有頗具張力的台
灣景觀與氣候特質，同時注入文人畫中的文學
性、歷史性的成分，並且形成台灣水墨畫發展的
特色，對戰後西方文化強力介入藝術形式發展的
同時，傅家山水畫活化了水墨畫的美學要求，注
入一股清新有力的成長力量；其二是與水墨畫並
進之書法藝術，除了力求書法東方美學的氣質
外，他表現出的筆法與墨法，異於傳統的臨帖法
或書寫法，而有繪畫性的造形與造境，發揮源於
象形文字的漢文意義，其性質是空間之結構，與
現代藝術中的筆觸有抽象性的組合與涵義，就造

形美學來說，其成果更甚水墨畫的造境，亦具國
際性多元創作符號。

　　具體地說，傅家「連綿草」的書寫氣勢與質
量的表現，就視覺美感的層次與動向，足夠引發

傅狷夫
庚午大雪
1990年
書法
136.4×68.5cm
台北私人收藏

傅狷夫
書法（右頁圖）

內心投射的情感，如帕洛克（Pollock）、蘇拉吉（Soulage）的行動藝術一般，作品呈現一股時代的新生力量。

時代的容顏，因應時代的精神，掌握時代精神的人，必然對於時代環境有特別的消融力，並且成爲再造新境界的養分。傅狷夫來自一個大時代、大變動的大陸畫家，勤慎從公，愛護桑梓，在新舊大變的環境，依然屹立於藝壇尋求美學工作，並且吸汲傳統的文化的精華，賦予時代精神的周到，洞悉社會發展的脈絡，創作了新視覺的水墨畫藝術。論者以爲渡海名家中，[註14]最具台灣環境與精神，且標示台灣山川之美，人文之盛的典型畫家，影響所及，使水墨畫在國際有重新發展的機會，不同於東亞諸國，或大陸水墨畫的風格。

畫家畫出所處的環境，勾勒出台灣社會發展面相，加入大眾生活的熱情，同溫同感，它成爲近五十年台灣的一面鏡子，可看你、我與大地。

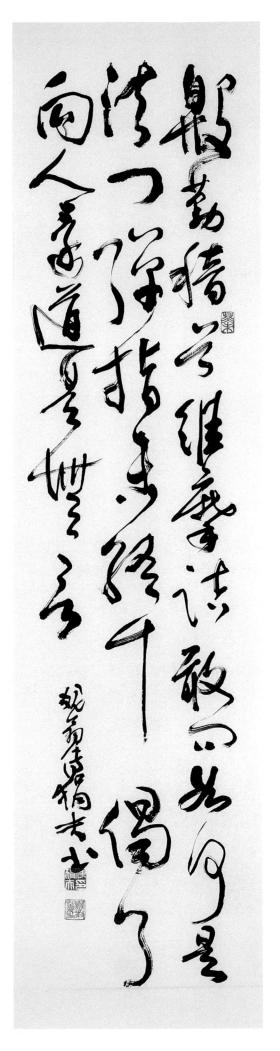

註8：如蘇軾詩：水光瀲灩晴方好，山色空濛雨亦奇。欲把西湖比西子，淡妝濃抹總相宜。

註9：傅狷夫亦喜畫鶴，據勵生（長子）說，畫室常掛楊善深之雙鶴圖，亦常作速寫練習，其在八十歲前後，本來要發表鶴畫展覽，因故不見展出。筆者求證傅教授亦屬真實，惟稱尚未成熟，然今已九十四歲矣！

註10：傅狷夫，〈我的書畫〉（下），《藝壇》，33期，1970年。

註11：俞劍華編，《中國畫論類編》，頁833，1975年，華正出版社。

註12：同註10。

註13：國立歷史博物館編輯委員會編輯，《傅狷夫的藝術世界・論文集》，1999年，國立歷史博物館。

註14：一般論者以溥心畬、張大千、黃君璧爲渡海名家，但渡海之畫家更具成就者當不止於此，傅狷夫教授則是更具開創台灣水墨畫新視覺的大家，江兆申、高一峰、金勤伯等人的造詣，亦各有所長，尚待研討。

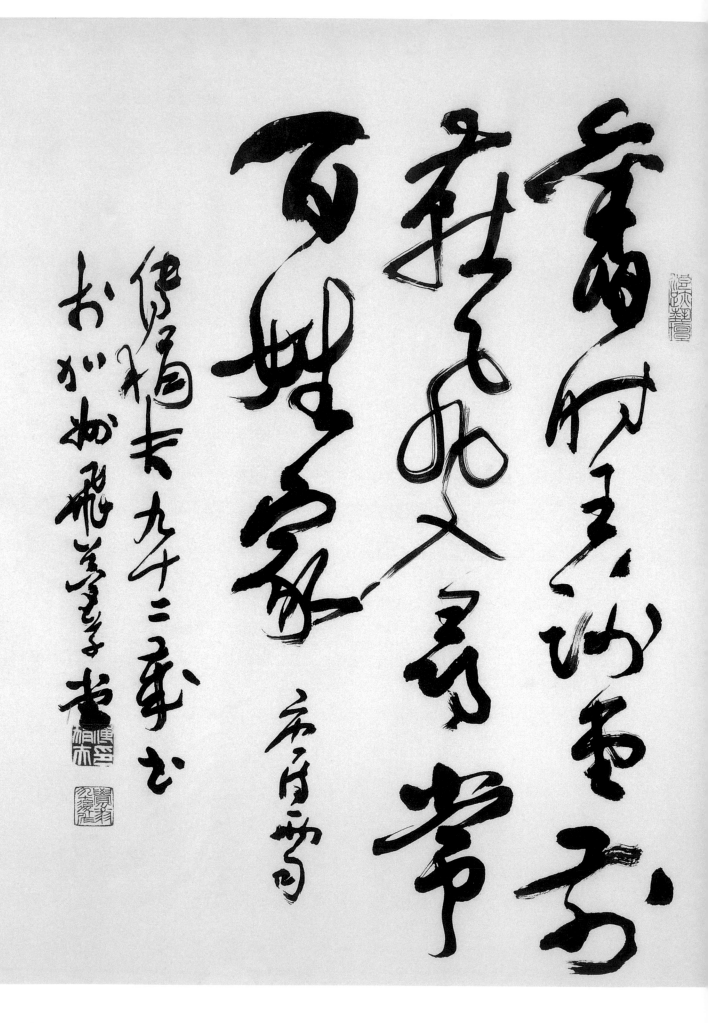

三 入傳統‧師造化‧獨闢蹊徑

藝術品是藝術家創作的成果，也是了解藝術家的基本資源。

藝術品的欣賞或解析是從外在形式到內容結構的剖析。它的主要成分是藝術家理念的注入，以及人格的投入，所以「下筆如有神」是一項思想與一項見解。藝術家在創作過程中，是一個接受（傳統）與分享（創新）繁複的過程。藝術品又是社會發展的一項認知符號，也是一項知識傳遞的訊息，藝術家必能把握時代的脈動，才能轉換心靈的空氣。讓大眾共知共感，因此，研究藝術品，必也要探討社會價值的取向，才能針對藝術家展開逆向的、抽絲剝繭的效能，亦即創作時由內在思考到外在形式的完成，研究者則從形式的構成要素，了解創作的動機，是明確的鑑賞歷程，一則在形式美學上，比較外在結構的意義，或依形式美的要件，如色彩線條構圖，分析欣賞作者創作技巧的表現，當然才能與見識會隨著功力的多寡，而有深淺不同意義。再則是作者的時代背景，包括人文素養、學識、人名，以及他所處時代的精神力量，或社會發展的環境真相。

藝術品既然是了解藝術家創作意念最重要的根據。基於上述的理由，在作品賞析時，必須要顧及到畫家成長的經歷，及相關時空的背景。關於傅狷夫的作品欣賞，筆者曾於民國七十八年撰寫《浪跡藝壇一聲翁──試論傅狷夫書畫》拙文

提過，在此不希望有過多的重複。因此，在本節的寫作分為：（一）創作前期──傳統與人文‧筆墨與氣韻，（二）寫生期──文學與景觀‧具象與抽象，（三）風格完成期──氣候與現實‧發現與圖樣‧理想與永恆。或許也可在這些討論中，相隨而行的畫論論證，說明其出處，或美學上的造境。

（一）創作前期──傳統與人文‧筆墨與氣韻

傅狷夫習畫過程，是基礎技能重於創作實驗。從私塾或畫冊中體會古人作畫的主張，如筆法墨法的基本要求，或是各家各派的獨家技巧，都在搜集之列，其中必備工具書者如《芥子園畫譜》，書法的魏碑臨池等，傅狷夫說：「除臨師稿外，也摹擬許多古人之作，……下了刻板工夫。」與古人說：「善畫者還從規矩」的基本要求是一致的，舉凡藝術創作的動機，必備公眾所知之符號，以傳達個人寄寓之情思，規矩者是客體事實的呈現。傅狷夫四十歲以前，就傳統水墨畫或與相關之書法、金石、文學、詩詞等學養下過極大的功夫，也從古人經驗中揣摩或選擇適性的題材作畫，這項過程是他創作前期的藝術行腳，在此亦可分為二部分：

傅狷夫
烏衣巷
書法
2001年（左頁圖）

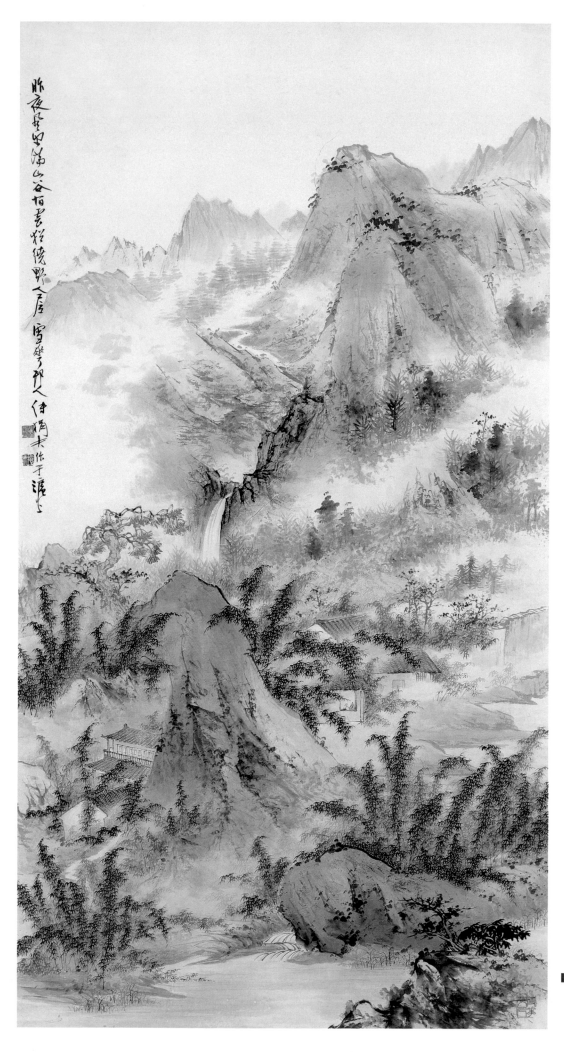

傅狷夫
水竹人家
1948年
水墨
141×75cm

其一是傳統與人文的掌握。水墨畫精神與表現，在清末民初，已受藝壇丕變的考驗，也是新舊思想，或說是西方文化引進的影響，受衝擊後的中國藝術精神與創作，都受到前所未有的震撼，包括「引西潤中」，或「全盤西化」爭論不已，雖然提倡國畫改革的大將徐悲鴻、劉海粟等人，最後仍然以中國畫創作，作為民族精神的象徵，但當時的爭論，使藝壇有過前所未有的信心動搖。然而傅狷夫一貫以他熱情的參與、冷靜的思考，也曾發表他的看法，他認為時代在變，環境也在變，傳統中的繪畫題材，固然已漸不合時宜，但它的精神卻是恆久彌新，例如境界在於畫家的情思與學養，書道在於學識的累積，水墨是民族記痕與符號，自然與心源共存等等是不變的

傅狷夫
試新
1950年
水墨
28×29cm

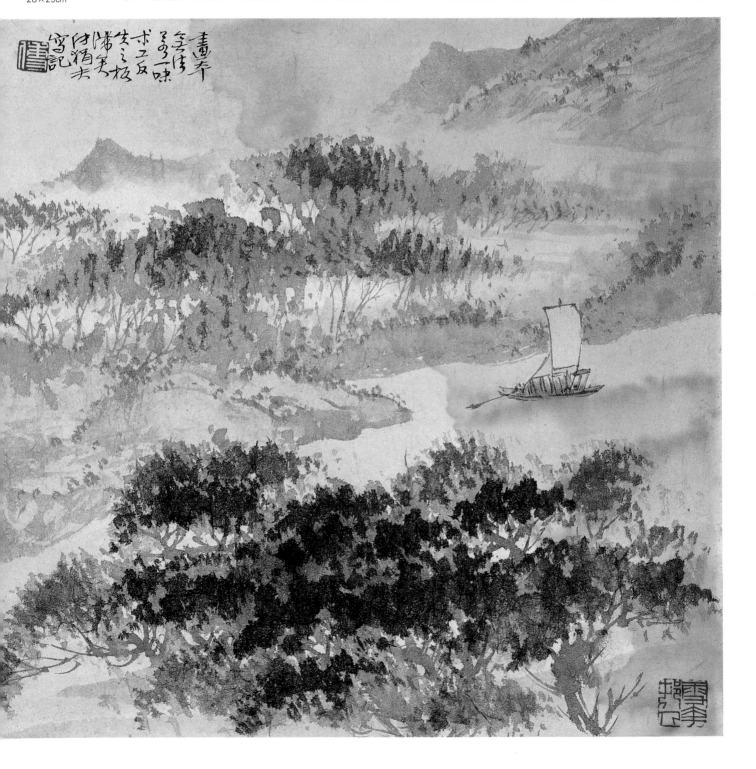

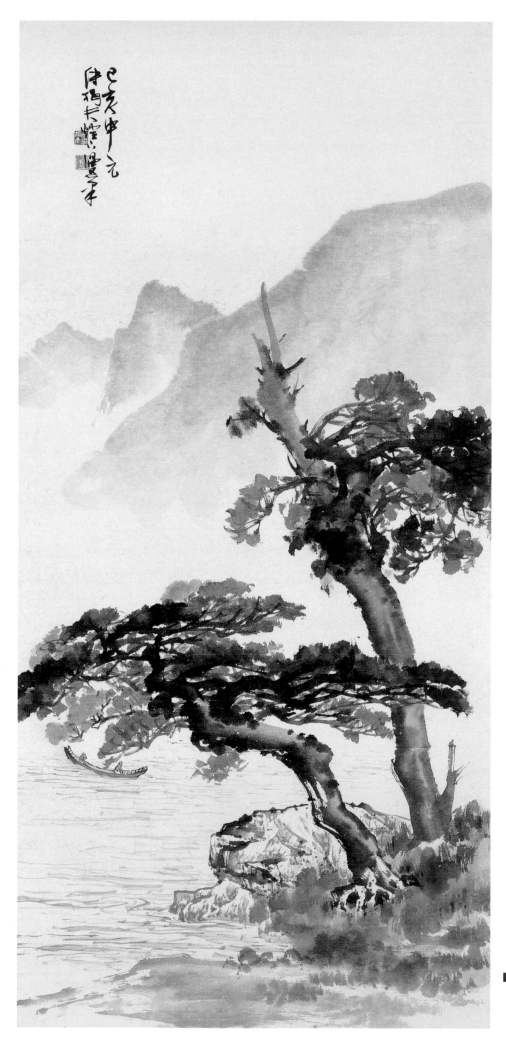

基調，而視覺隨著物質的改造而有新的經驗，例如跨江大橋、矗立的大廈或飛翔的飛機等，如何視而不見？只要能觸動創作者敏銳的直覺，均可以是研究的範圍。事實上，傳統中如郭熙的「三遠法」，又說：「眞山水之川谷，遠望之取其勢，近看之以取其質。眞山水之雲氣，四時不同，春融怡、夏蓊鬱、秋疏薄、冬黯淡」(註15)的科學性的研究，以及感物斯嘆的人文體驗，是「詩是無形畫，畫是有形詩」的造景，若以現代美學的看法，傳統中對於山川之美，不論雄偉、奇特、險峻等都可以引發畫家的遐思，並在感嘆雄奇之餘，加入個性的擬人化，五嶽之山魂，如泰山之雄、盧山之奇與黃山之美，歷代帝王、詩人除登臨外，「重如泰山」、「泰山巖巖，魯邦所瞻」，不就是因山而興起的人文意象。對於此項文化背景，傅狷夫是處處服膺的，他在山水畫的詩句：「古人涉筆能成趣，刻意須從六法求。笑我空言實無詣，聊將水墨遣閒愁」中，便可了

解在創作前期所準備的人文精神，乃是傳統之下的精華處。

其二是筆墨與氣韻的追求。關於這項命題，也是水墨畫特別重視的，尤其荊浩筆法記的六要：筆、墨、思、景、氣、韻，更入傅狷夫的研習主題。筆墨除了是水墨畫的技巧運用外，也是東方藝術創作的軌跡與標記，它左右了中國繪畫數千年，就造形美學中的點、線、面所構成的創作圖式，明確地發揮它的學問與知識層面，因此，筆墨的講究如人格的涵養，是點滴成河的規範，雖然有人不以爲然，但傅狷夫他說：「繪畫技巧，簡而言之，只有三者，便是筆、墨、景。筆是運筆，也是筆法、筆觸；墨是運墨，也就是墨法，並包含了用色；景是章法，也就是佈局構圖。」(註16)當筆爲骨，墨爲肉的說法，都在他談話中呈現，如何謂筆觸？那是墨跡之物象質感，而運筆就是行動之氣勢，而章法呢？就是由筆墨交織而成的構圖，這三者的契合得宜，必有氣韻

傅狷夫
高山雲海
1990年
水墨
60×120cm
台北私人收藏

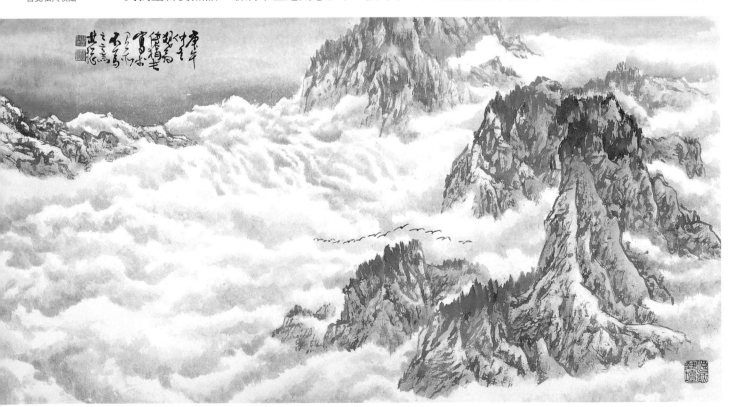

產生，韻者是明暗度的層次，又是調子的變化與統一，其精神所在，是作者學問與人格全然反映。

所以水墨畫不論哪一種畫法，或哪一家筆法，是整體的藝術性表現，是在畫面上渾然一體的美學詮釋，它使人在畫中可看到作者的精神、

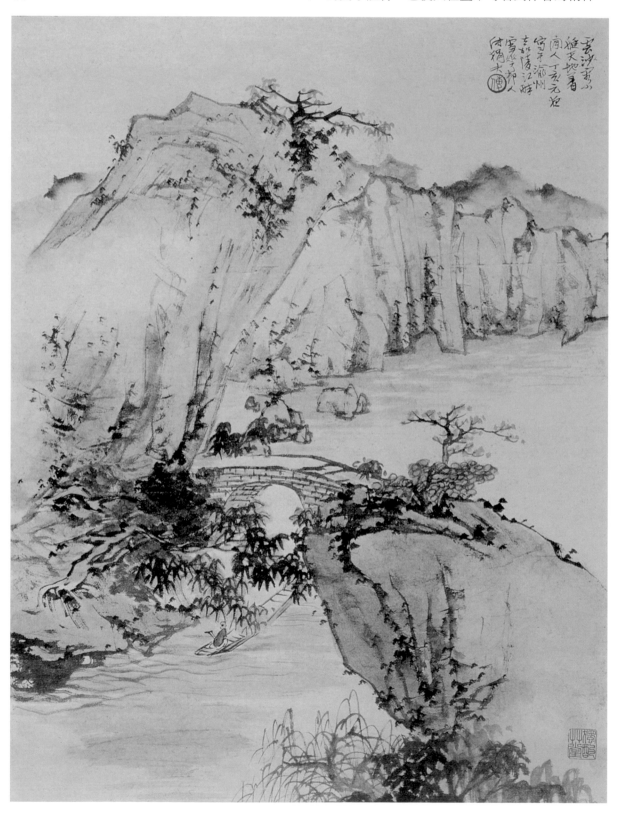

傅狷夫
雲沙小艇
1947年
水墨
72×53cm
台北市立美術館典藏

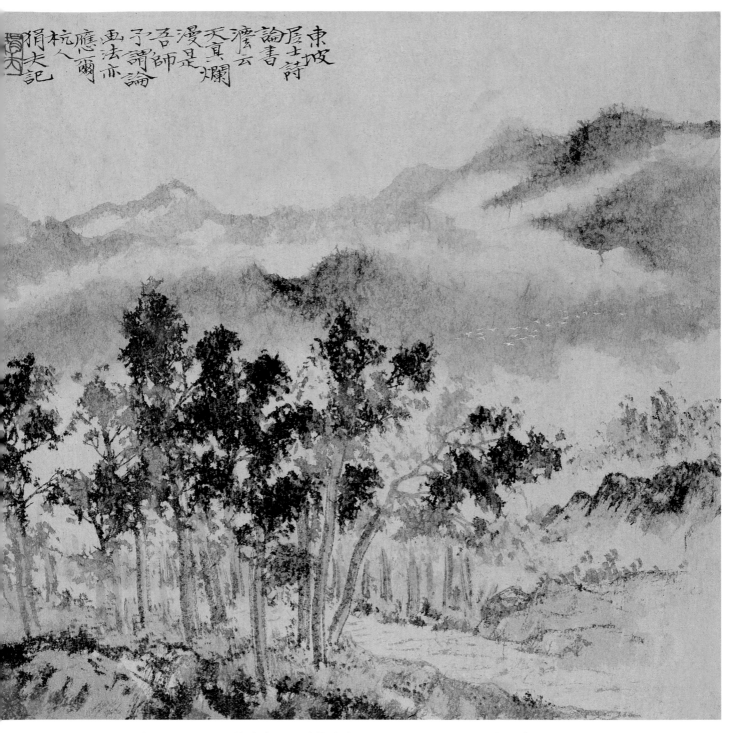

東坡屋士詩
論書云
滄浪真
漫天爛是
吾詩師論
子畫法亦論
應爾
杭人記
猜夫記

■ 傅狷夫
山居
1949年
水墨

忘氣、思想或接受作者內在心靈的感染，而知趣
生智的雋永。

　　傅狷夫創作前期的心情與興趣，如是萬馬奔
騰，躍越傳統文化之天地，迎古人之經驗，作為
立足水墨藝術創作之園地。在此舉例圖證，如一
九四四年傅狷夫所作之〈山水〉，以米家筆墨為

主調，氤氳雲嵐在江岸小村，渾然成畫，其調子
活潑生津、清新可感。畫面題有「雨過雲輕度，
出屋境欲仙」，此處提到「仙」境，這與他年輕
時喜歡探索神跡故事亦有關，他說：「神話不論
中國或外國的，都能引起人們的興趣，例如《山
海經》、《封神榜》、《西遊記》、《希臘神話》、

《天方夜譚》等等，為大眾所歡迎閱讀，津津樂道而不倦……是解頤一笑，暫釋千愁。」[註17] 畫家的想像力，超乎鬼神，因而有神仙故事，亦是創作之泉源，以禮喻志可也。一九四七年所作〈雲沙小艇〉[圖見50頁]類有石濤筆法的題字：「雲沙容小艇，天地著閒人」，也是文人畫性質極重的創作，似遊似停、似古似今，乾筆皴擦，清墨分陰陽，苔點如元人，其造境乃古之今境了。一九四九年所作〈山居〉[圖見前頁]，以混點渲擦法作畫，畫境在飄渺雲山中，有筆有墨之痕跡，統一而幽遠的空間感，有如郭熙說的「可望、可行、可居」的佳境，題有：「東坡居士詩論書法云，天真爛漫是吾師，予謂論畫法亦應爾」，把古人詩畫之論，呈現在自己的筆墨表現上，已入創作之「新」意。對於「新」字，傅狷夫說的不是標新立異的反面性貶義，而是言之有物的正面性意含，他所說的新就是脫俗。與眾不同的精確看法，而不是習慣性人云亦云，他說：「智者融會貫通，不特各科皆能，且陳法不足牢籠，每出新意，便覺超乎凡俗。」[註18]在這個新舊爭論的環境上，他既要維護悠久文化的精華處，又得開始新視覺的抱負與行動，是有理想而積極參與水墨畫創作的畫家。

（二）寫生期──文學與景觀‧具象與抽象

與創作前期是相輔相成的。傅狷夫卓爾不群，獨鳥盤空的睿智，對於書畫傳承的文化精髓，有知其趣知其性的創見，存菁棄蕪，力求謙

傅狷夫
黃山夢影
1965年
水墨
40×60cm

傅狷夫
嘉陵曉月
水墨
57×39cm
（右頁圖）

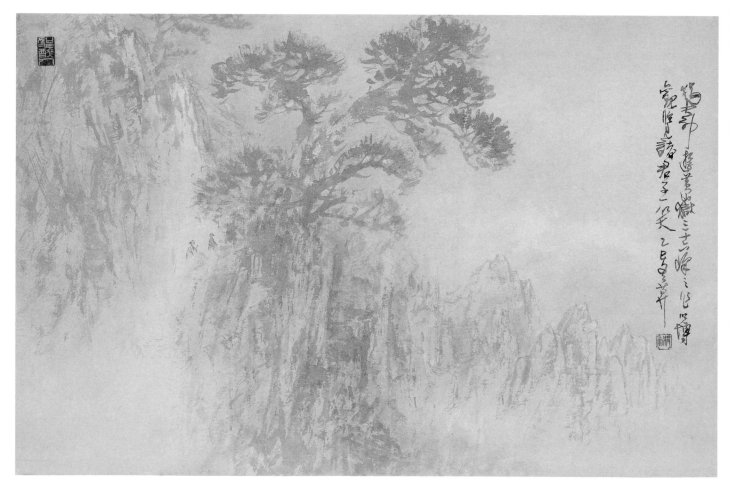

讓與獨見的清晰度，使歷史文化的精采處發光，使現實社會更具活力。他主張書畫藝術是個有生命、有前瞻的藝術品類，是廢寢忘食的行動。所以在歷史的陳跡，拾綴失落的繪畫精義中，明白前人作畫必有所根據，才能以物生物、以境生境，不論是物與境都是物象與意象的結合體，換言之，作者必須生有所感，物有所鍾，才能創造出偉大的作品，伏羲氏的「仰觀象於天，俯觀法於地，又觀鳥獸之文與地之宜，近取諸身，遠取諸物……」的情況，才能創造圖文；而古人以物象客體為師者，如張璪的「外師造化，中得心源」，以及顧愷之「以形寫神」，宗炳的「神棲於

■ 傅狷夫
巴蜀憶舊
水墨
33×66cm

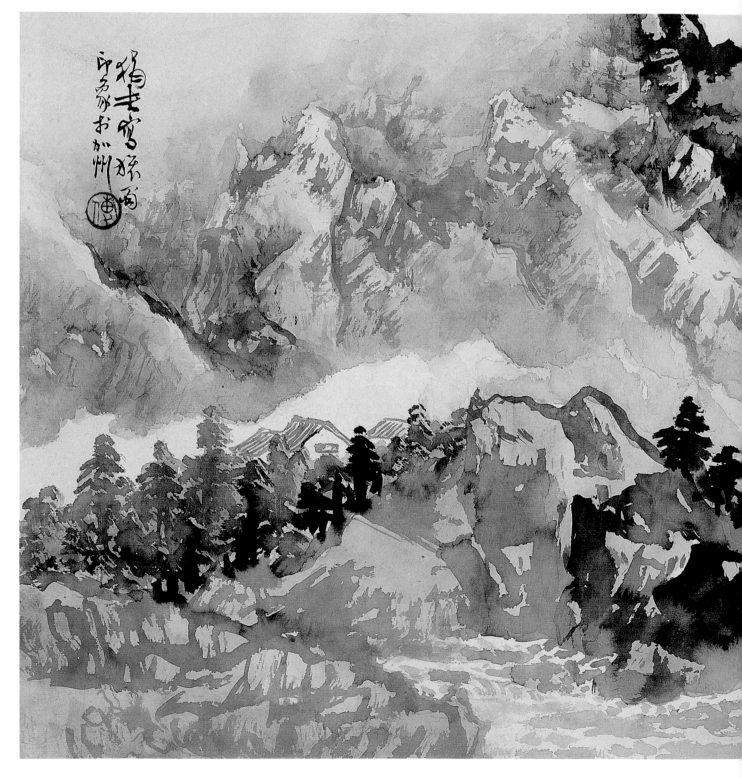

形」，都是說明自然物象的重要，畫家面對高嶽深水，豈有不感懷再三。

　　傅狷夫深切了解古人用心，也急待有新的看法與表現，其重要之步驟，即在寫生的意義著手，因此，除了抗戰時期，在四川地方有蜀道之難，或峨嵋金頂的朝聖外，嘉陵江、長江沿岸景色，都是景與境的取材處。而後輾轉來台灣定居，計有半個世紀，對於這個美麗之島，雖不生於斯，卻居於斯，貢獻壯麗生命，共感於時代的精神，水墨畫的創作，不僅以寫生為主，更重要的是「身即山川而取之」（郭熙）的體驗。我見青山多嫵媚，青山見我應如是，物我相襯，景觀

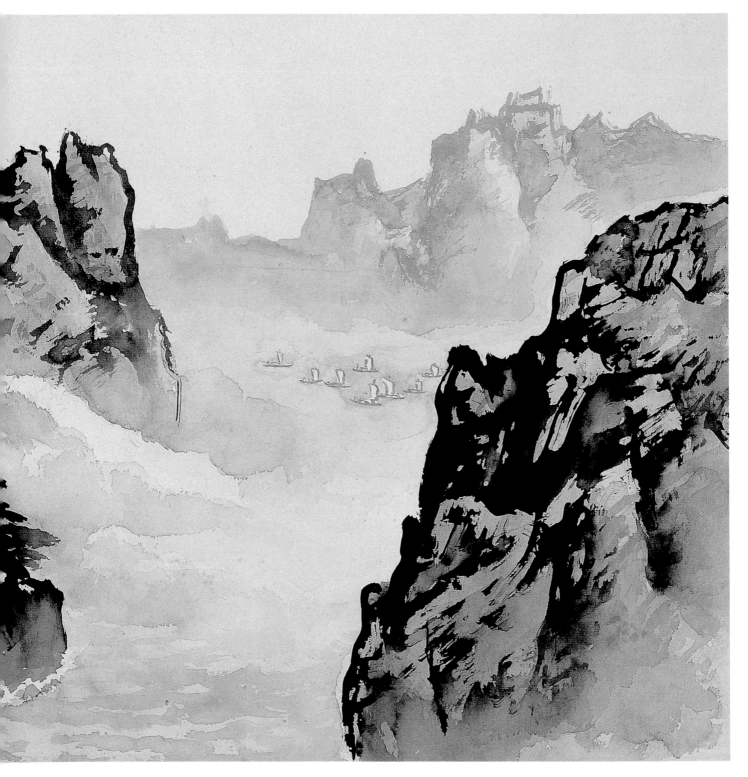

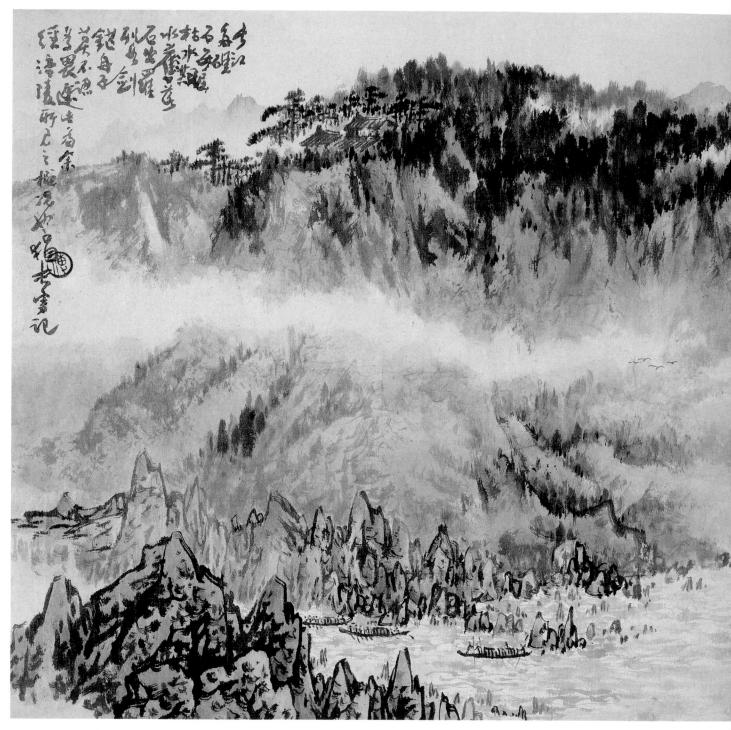

■ 傅狷夫
涪陵所見
1998年
水墨
45×48cm

■ 傅狷夫
巫峽負縴
水墨
68×46cm
（右頁圖）

與人文相合，寫生就含有更積極的意義。

　　傅狷夫在此時期，事實上與創作前期，以及後段的完成期是重複，不過為研究之方便，略分寫生期為二。第一項是文學與景觀。文學與景觀兩者的關係，更為密切的詩中有畫，畫中有詩，看王維〈山中〉的詩境：「荊溪白石出，天寒紅葉稀。山路元無雨，空翠濕雲衣。」，類似這種有景有境有色有味的絕詩，水墨畫家自然有所體悟。或許說，山水畫就是詩境所反映而出的具體畫境。相對的文學的感應，也可反映出景觀特點，如峨嵋山矗立在西蜀的姿容，有種濕潤瀰漫的雲氣，有骨瘦嶙峋的堅石，在有骨有衣的景觀

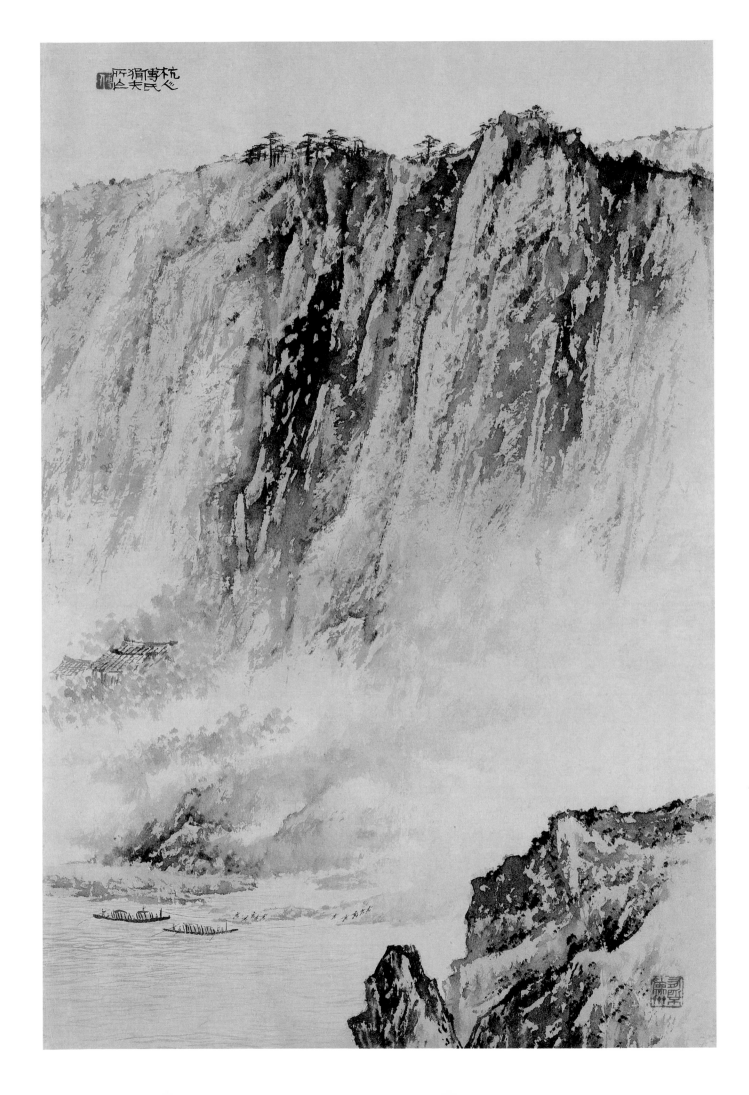

下,自然顯現出雄秀高雅之情,詩人趙貞吉〈峨嵋山歌〉形容為「峨嵋兩片翠浮空,日月跳轉成雙瞳。美人西倚映碧落,崑崙東向懸青銅」。其他有景觀成詩的作品,更多感人情境發生,如陸機的〈文賦〉提到「石韞玉而山輝,水懷珠而川媚」,等因景生境,乃作者對客體景觀的想法、看法,具有距離與擬人化的美感。文字是文人的心扉靈性、是美化後的寄情,有其客觀的景物,注入主觀的情愫與見解,水墨畫的佈置,層層相扣的情思,非關技巧的修練,而是人性與人格整體的投入,所以有人畫山如大象走步的穩重,有人則如紙糊的支架。那丘壑百丈泉,山石岩上堆,不同畫家其表現層次因自己能量的深淺而有別。

第二項是具象與抽象。就水墨畫的立場,並沒有明顯的具象與抽象之分,但論者以為中國水墨畫因其「意在筆先」或「書畫之妙,當以神會,難可以形器求也」(沈括)等等要求,就有很大認知上的落差。有人以為自唐宋以來,水墨畫與中國的文學詩詞境界不可分,加上使用的工具又與書法同類,所以有詩書畫同源之說,看到一首詩,就像看到一張畫,看到一張畫,又好像看到一首詩,而書法之內涵,除了格言或勵志文辭外,詩詞之嘉言則常具詩境畫境,所以有「畫寫物外形,要物形不改;詩傳畫外意,貴有畫中態」(晁說之),既抽象又具象,抽象來自作者意念的馳騁,包括天候的變化,或寄予轉換的心情。更具體地說風晴雨露要觀察,喜怒哀樂要審念,一具象一抽象相結合時,畫面的陰陽或明暗,自然物象之安置,都有合理的佈局,求真求實後的求善求美,如何體會、如何表現。傅狷夫提到如何「春山澹冶而如笑,夏山蒼翠而如滴,秋山明淨而如粧,冬山慘淡而如睡」(郭熙),是

物理現象,也是心靈感應,具象是景,抽象是「意」,況且「見青煙白道而思行,見平川落照而思望,見幽人山客而思居,見巖扃泉石而思遊。看此畫令人起此心,如將真即其處,此畫之意外妙也」(郭熙),這種同理心、共鳴心的寫景寫生,在景象與意象相融時,水墨畫的抽離現實紛擾,回歸於理想的佈置,就是畫家自身的見解與涵義了。

所以傅狷夫從大陸河山到台灣百岳,思緒如飛絮般的左右縱橫登山觀海,雨霧撲面,浪花四起的貼近生活,能不受感動!即使是千年古柏,或深山翠谷,以及落霞昇陽,都是創作的活力,也是藝術性的經營「以真為師」(白居易)的視覺景象,轉為「只在此山中,雲深不知處」的優游太虛了。他說:「意境的構想,是每件繪畫最初的起點,這意的境界如何構想完成,雖是以學識思想經驗等為憑藉,各有高下,……所以在落筆之先,不僅要把有關物體的曲折掩映安排妥當,並須對遠近明晦等等的關係,在想像中有通盤了解。」(註19)意足情深,那便是視覺具象轉為想像意象的抽象了。所以水墨畫與西方傑出藝術表現,是在符號與繪畫語言的綜合,是心境與畫境的統調。它不須要移動不定的光影,也不必浮光掠影似的彩色,甚至是攝影似的全錄。它的具象就是抽象,抽離了不定的習俗,抽出定格美的符碼,成就藝術創作傳達心靈符號。

寫生對傅狷夫的多層意義,不僅觀物也觀心,斟酌景觀物象的姿容與肌理,調和「用與不用」的尺度,掌握繪畫創作原理中的形式美,對比、漸層、對稱、統一、協調等等,有機能性的成長,在他的畫面上,寫生成為構思前的冥想,也是化為具象的行動,他說:「桂林山的突兀奇峭,嘉陵江的蜿蜒清朗,三峽諸峰的蕭森峻拔,

傅狷夫
嘉陵曉發
水墨
60×29cm(右頁圖)

長江的急流險灘，這些景物，固然在
在足以開襟暢懷，有時卻也使人怵目
驚心，我的筆墨，便隨著這種感受而
大有改變。」（註20）加上在台灣的八
里海岸、阿里山的雲海、橫貫公路沿
途、以及農村小徑，尤其南港鄉情，
都是台灣景色的聚會處，都可以寄情
蒼穹，放懷天下的追索人生哲學，或
人生美感的物象，即所謂的賦、比、
興的借景。使水墨畫更具故事性與人
文性。

　　關於他以寫生為尚的畫作，依
排比列序，大部分是以台灣山岳河川
與海岸為圖象與創作，貫穿了半世紀
的創作生涯，建立了屬於傅狷夫繪畫
風格的環境，活化水墨畫的時代精
神。他描寫四川嘉陵江的〈嘉陵曉
霽〉，以平江帆影為點景，應用小斧
劈皴與大混點葉為之，與實際景觀無
殊，然其翠嶺煙嵐與樹林茂發，表現
出清曉風景，則有他在〈山居〉題畫
詩：「偶得閑中趣，丹青信手成。願
留無盡意，遣此有涯生」中的寬容與
幽遠，自我期許與創見，非是觀照古
今社會價值與寄興不可得也。一九五
○年畫的〈巫峽揚帆〉與〈輕舟出
峽〉，不論構圖或景色，都是居高臨下
的觀察結果，下筆間，亦在皴法應用
上有所選擇，以大斧劈皴與馬牙皴交
互應用，實景與筆墨相融，寫出峽谷
深遠的延伸空間。之後有關長江三峽
的畫作甚多，在寫生的意義上顯得特
別敏銳，這期間雖然也畫出很多詩意畫

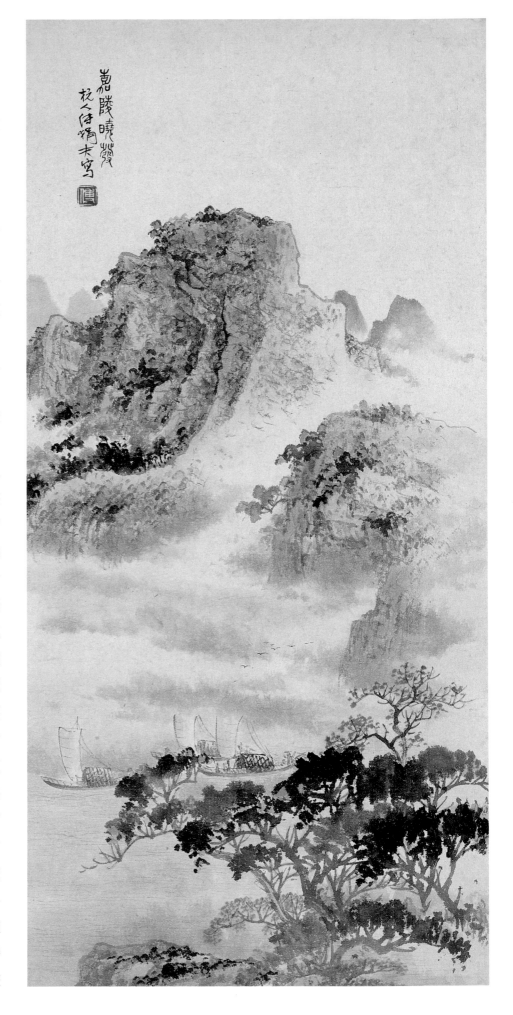

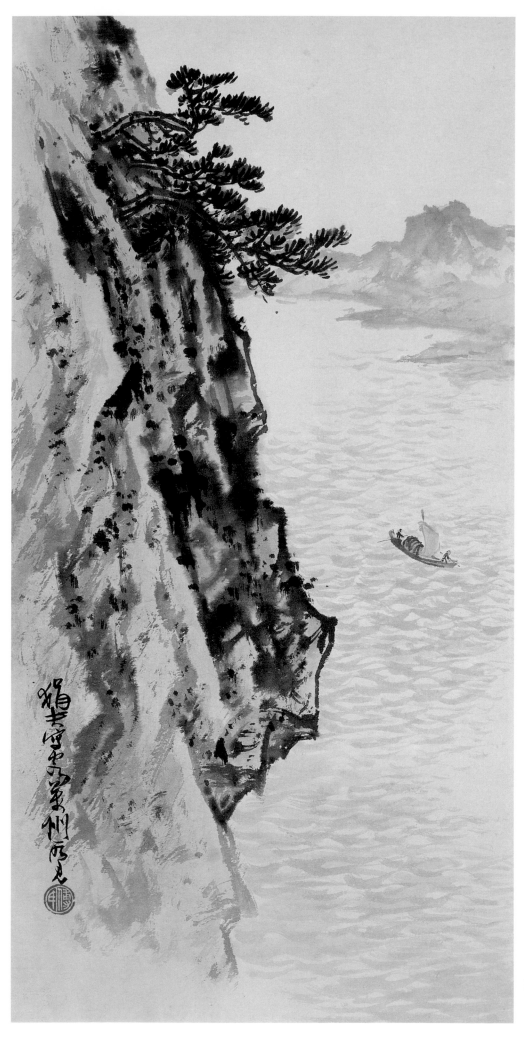

傅狷夫
巫峽揚帆
水墨
60×30cm

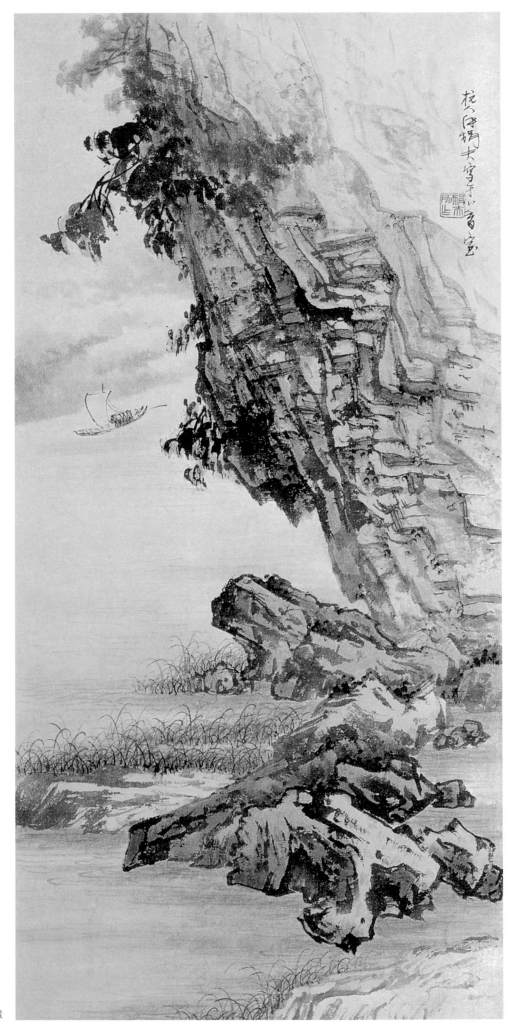

傅狷夫
輕舟出峽
1950年
水墨
60×29cm
台北市立美術館典藏

枯藤老樹昏鴉
小橋流水人家
古道西風瘦馬
夕陽西下
斷腸人在天涯

此元人馬致遠西曲漫書之
意有遺興也甲午冬日
抱犬于士林寓家

傅狷夫
古道西風
1955年
水墨
106×58cm

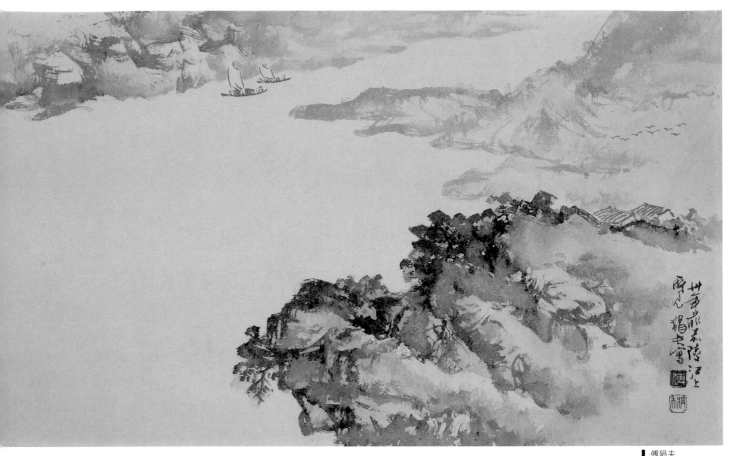

傅狷夫
嘉陵江上
1977年
水墨
32×56cm（上圖）

傅狷夫
圓通寺側
約1950年
水墨
29×60cm（下圖）

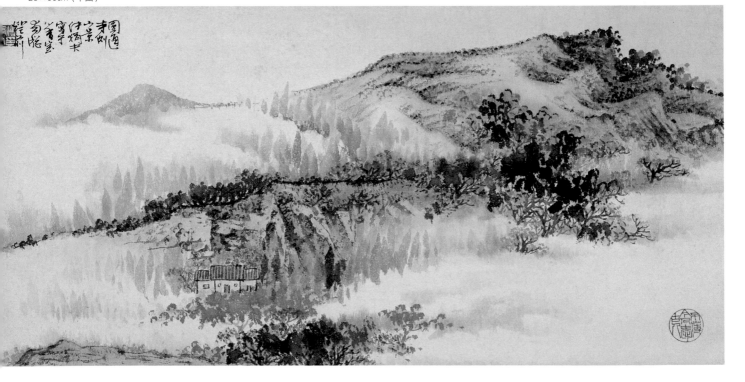

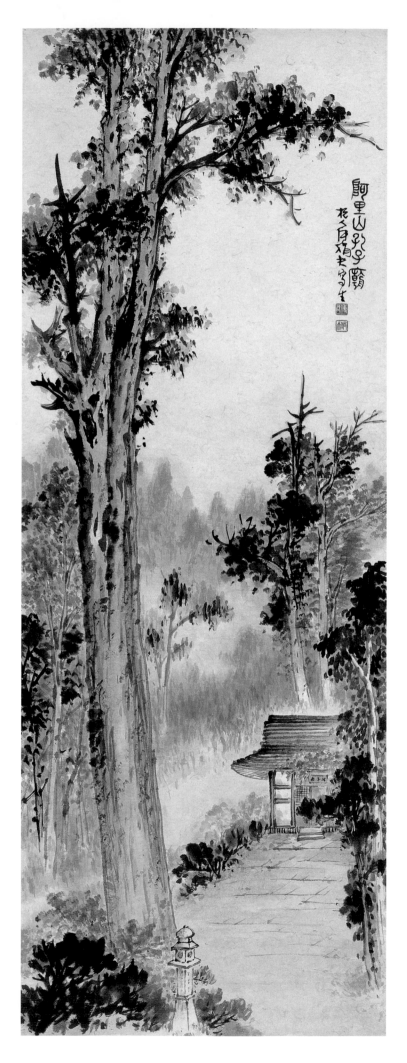

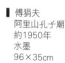

傅狷夫
阿里山孔子廟
約1950年
水墨
96×35cm

作，如一九五五年畫的〈古道西風〉、以及〈黃山夢影〉等的牽魂掛夢的詩情之作，但以實景作爲水墨畫創作的機例爲最多，如〈圓通寺側〉就是描寫南港爲景緻的小丘陵風景，筆墨淋漓，質量皆重；而一九五〇年畫的〈阿里山孔子廟〉，以阿里山神木群中的孔子廟爲對象，點葉行筆與實景接近，卻是洗練後的筆墨表現，非有紮實技巧，與結構佈局的才能不行，不然可能成爲水彩畫的調子。

寫生台灣的行腳處，大都是「得意神工」之作，當今很多、甚至說有寫生山水畫或以水墨畫作爲台灣新文化風格者，都受到他的啓發，因爲國畫革新的口號高入雲霄，卻沒有落實在實際的行動上。傅狷夫一連串的寫生作品如〈北港遊蹤〉、〈南港郊外〉或〈東西橫貫公路寫生〉、〈東西橫貫公路一隅〉、〈天祥雨後〉、〈姊妹潭〉、〈蘇花道中〉等作品，都是台灣人文風景遇合的記實。甚至有幾次到美國旅遊，也畫了不少寫生的作品，如〈加州遊蹤〉、〈優勝美地公園一角〉，以傳統筆法畫出具異國情調的勝景，若沒有用心經營，其山質樹影必制式於習氣之中。傅狷夫寫生論藝擴及景外之景，畫外之畫，「乃見其所欲畫者，急起從之，振筆直遂，以追其所見，如兔起鶻落，稍縱即逝矣」（文同），在成竹在胸

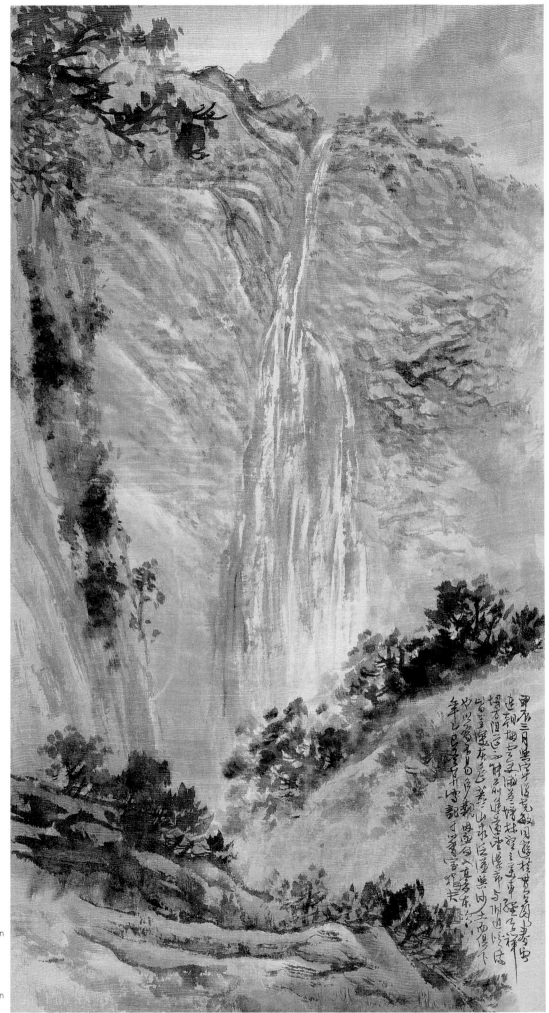

■ 傅狷夫
天祥雨後
1964年
水墨
69×37cm

■ 傅狷夫
北港遊蹤
1955年
水墨
61×94cm
（次頁圖）

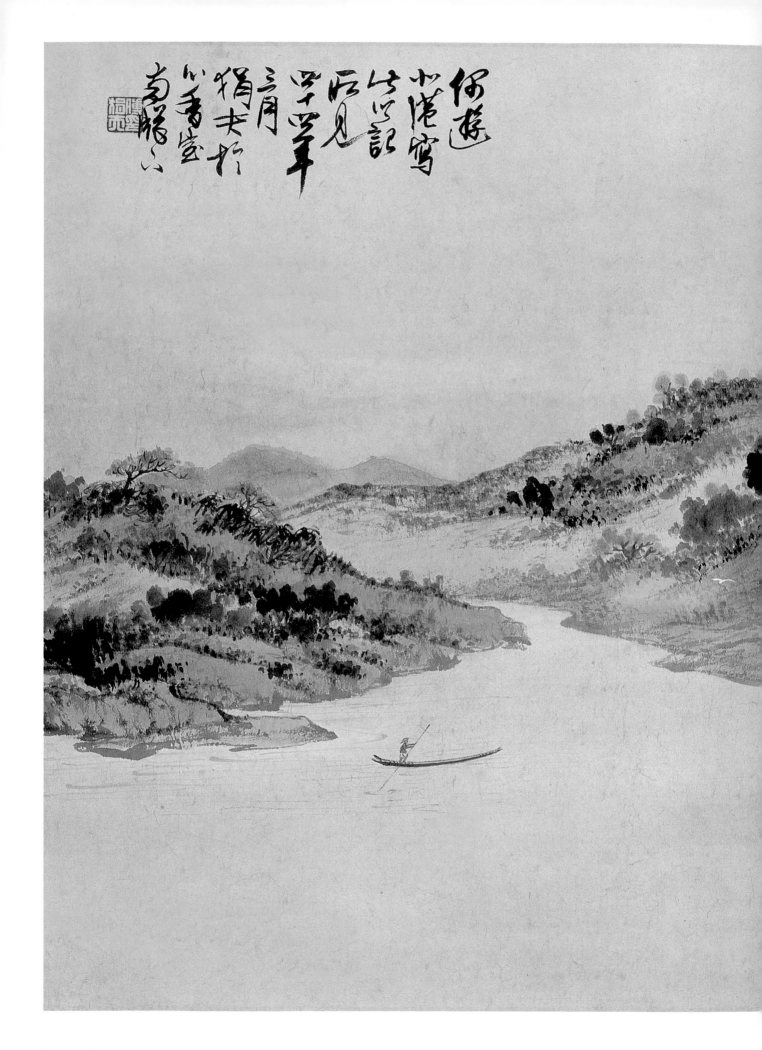

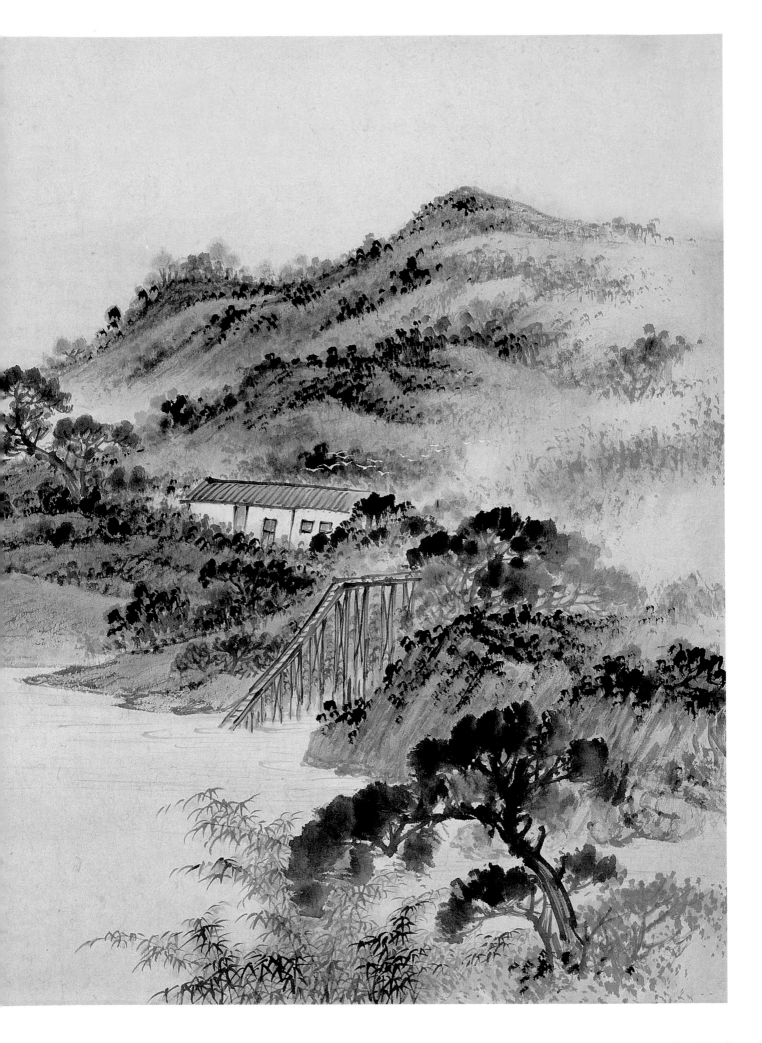

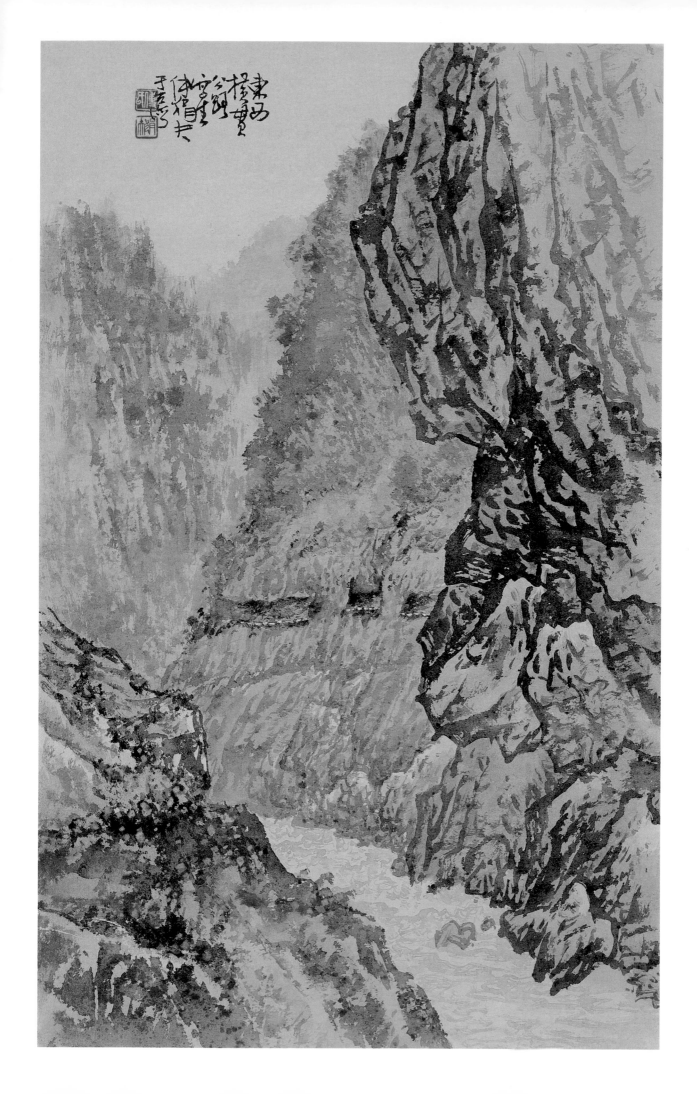

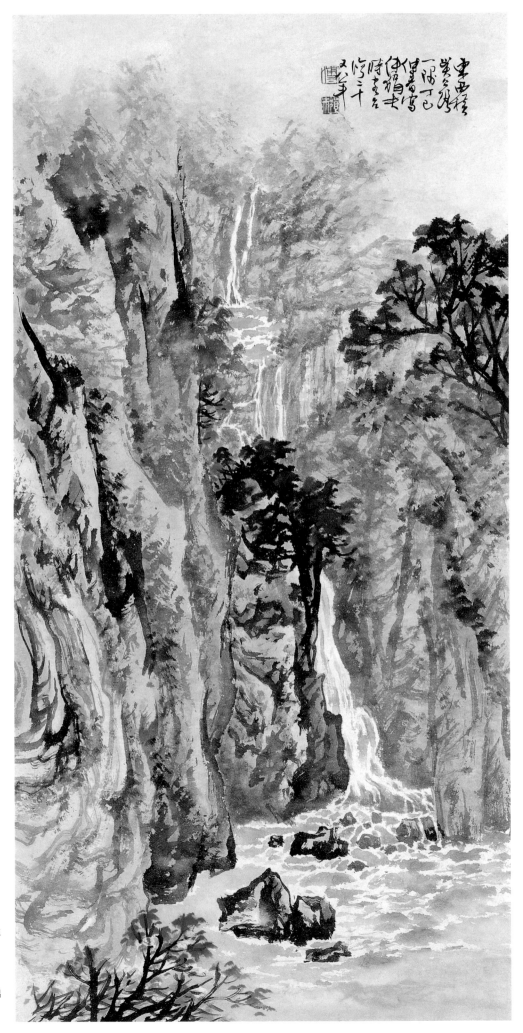

傅狷夫
東西橫貫公路寫生
水墨
49×30cm
（左頁圖）

傅狷夫
東西橫貫公路一隅
水墨
90×45cm

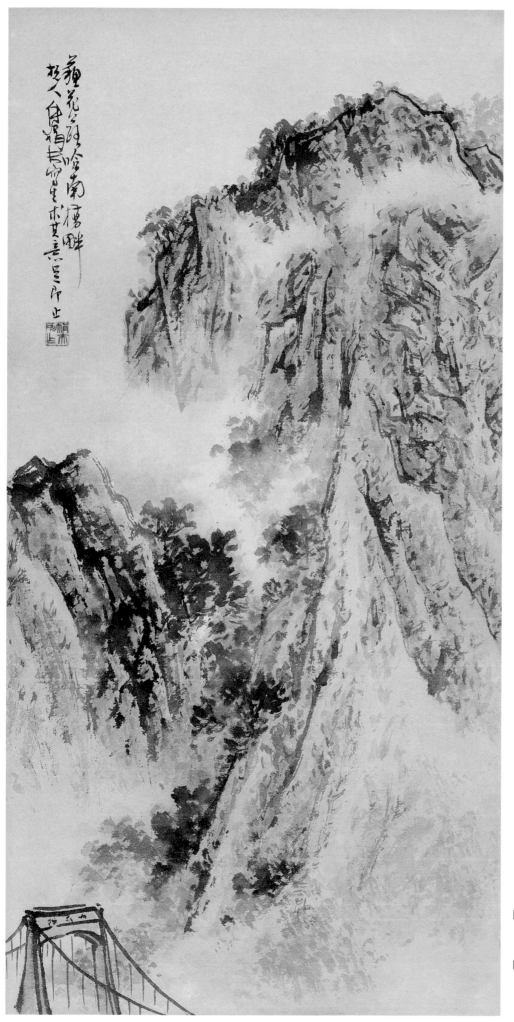

傅狷夫
蘇花道中
水墨
60×30cm

傅狷夫
加州遊蹤
水墨
118×74cm
（右頁圖）

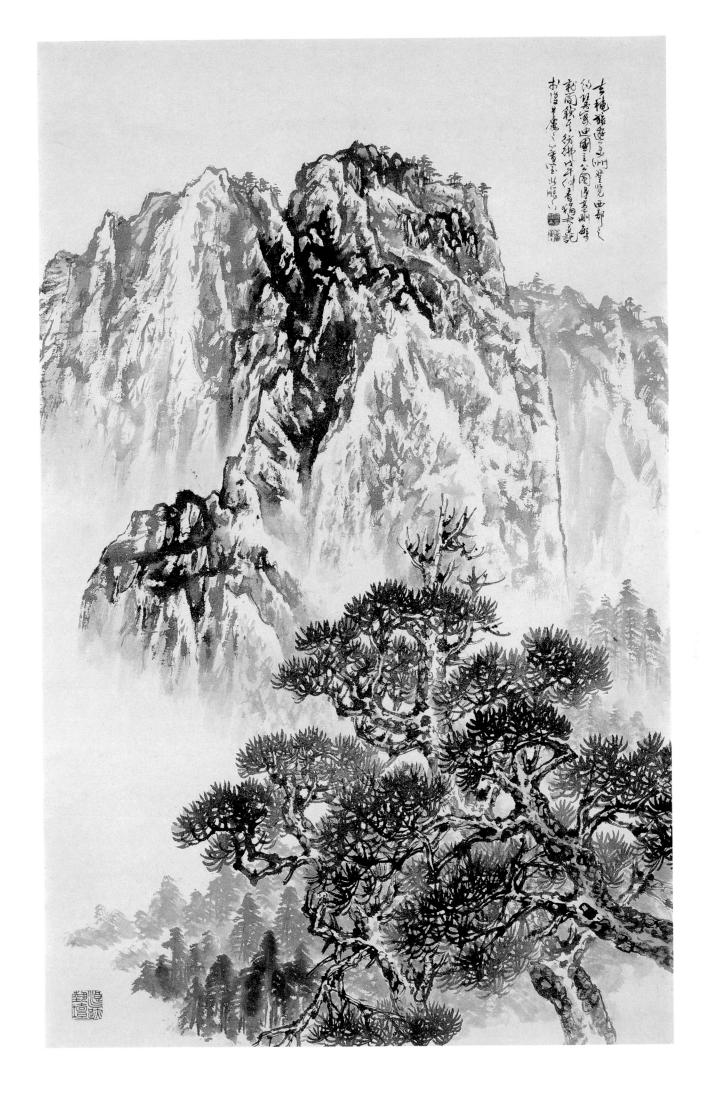

傅狷夫
姊妹潭
水墨
28×44cm

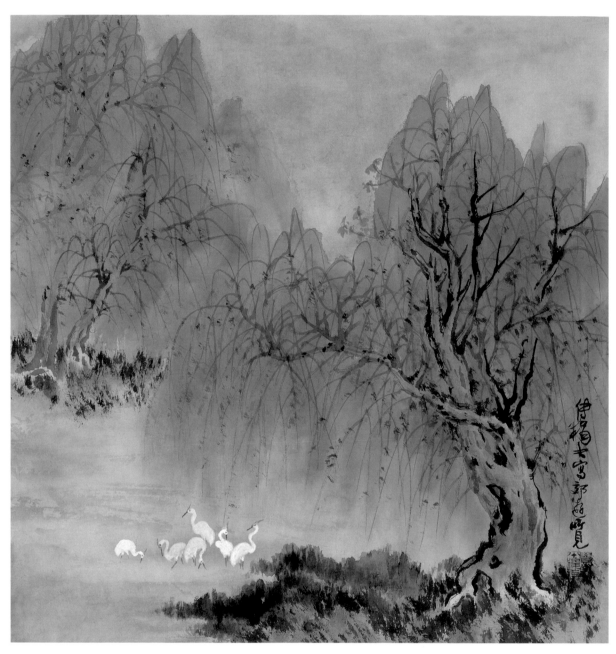

■ 傅狷夫
柳樹白鷺
水墨
58×60cm

時，傅狷夫的寫生如何「勃然而興」，有經驗的畫家都知道，那是一份震撼人心的大事，任誰也不能奮其一畫為快的衝動，要不然「景外意」或「快人意」與「意外妙」無法適時出現，大眾的「與之同思」亦會悄然而逝。

至於他的寫生作品更接近現實景觀，而具濃郁文學性的，則是風晴雨露之自然性格，與景外情的「煙、霧、露、雪」與「海濤、雲海」，前者細緻詩情，有種「青鳥泉邊草木春」（盧肇）

的迷茫與滋潤；後者卻是「雷鼓聲中是壯夫」的感受。茲舉一九六六年所作的〈雨泊〉、一九六五年〈朝暾映雪〉（**圖見76頁**）等，大都應用礬紙作畫，水墨淋漓之中，看到了作者蘊育的情緒與自然互動的境界，而一九八四年所作的〈寒山臘雪〉的寫生景色，必然有過刻骨銘心的感染力，才得此氣勢與雄偉，畫面題有「甲子清明後二日縱筆落墨時作時輟經旬適可而止或已過之矣，繪事誠不易也」，敘述作畫之經過，說明佈局與創作之

不易的心情。而有關的雲濤、海浪的描繪，除了有地標的意義外，更有他個人性格與獨創的表現，在後一節專題討論。

　　寫生之下，至少有新意新境的作品，乃是傅狷夫堅定的創作理念。不止於松、棕櫚，或是梅蘭之寫生，竹林是台灣文化的一部分，當煙雨濛濛，晨霧入窗的迷徑時，一、二早起的人們趕著收成新筍時，眼前的竹林萬竿的茂密，飄過的水氣，這情境正如傅狷夫題〈雨過煙浮〉（圖見77頁）的「雨過山容潤，煙浮竹徑迷」的感想，台灣之美——竹林有特殊的景觀，如蘇東坡與文同愛竹，其節勁平安，又得氤氳之境，傅狷夫因而有傳神之作。另有畫柳之技巧，柔條萬端，在他富彈性與近書法筆法上的彈寫，恰寫出柳絮迎風的功力。這種造境，當然與他居杭州有關，加上台灣何處不栽柳，塘岸有風多姿容，他畫的〈柳樹白鷺〉，題有「傅狷夫寫郊外所見」，就知道景觀寫生引發的畫興，亦如古人詩云：「柳岸煙昏醉裡歸，不知深處有芳菲。重來已見花飄盡，唯有黃鶯囀樹飛」（徐鉉）。在畫家筆端著墨下，歸萬端為一理，或化繁為簡，凝聚景觀與人文的共同性，才能溝通長遠的美感形式；在過濾視覺雜質後，入畫入性者，自然就呈現在創作領域裡。

（三）風格完成期——氣候與現實‧發現與圖樣‧理想與永恆

　　繪畫風格，是指某一個人、某個地區或某一時代，所畫出的作品，具有某一種特殊的表現方法，或成為特別標記與影響後代創作方向的繪畫形式，大致上，有繪畫風格的特有性，往往是自創或發展某一種獨特的繪畫風尚。宋畫的丘壑深邃，元代的寫意筆法特質，而每個朝代中的畫家

能成為大家者，都有其個人的特質表現，如范寬、董源，如黃公望、倪瓚、吳鎮、王蒙等。

　　那麼，台灣水墨畫發展，具有時代、環境、風格的畫家，究竟有多少？則可類分為大小風格二項傾向。大風格所嵌記的時代容顏，是可傳之久遠，小風格則是個人的習慣與技法。前者是開啟創作風向，創作性質超過了環境條件的侷限，而且影響水墨畫的現代性與歷史性之發展，是群體共識行動的力量；後者是師承、門派或條件供給利益性的集合，事實上，也算不得小風格，亦可稱為畫界門閥，當人事已非，藝術亦消散矣！國內水墨畫之所以停滯不前，與後者之見解，有很大的關係，儘管目前也在學校繼續蔓延，然具有時代風格的藝術家，其洞悉美學原理，不論是形式美，或內容美，必有卓越的見解，與深度用心的表現。

　　傅狷夫在水墨畫的精研與成就，就是大時代與環境所孕育的大家，也具傳統文人畫於藝術價值的內在素養，古人所謂的「精而造疏，簡而意足，惟得於筆墨之外者知之」（宋‧葛守昌），完整的文化養分，是行動力量的指向，傅狷夫縱觀歷代名家成就，都是一種「所以一畫之法，乃自我立」（明‧石濤）的卓見，加上功力技巧，創作成分就由此滋生。前述已知傅狷夫臨習古人畫作，並傾力在文人的功業上含蘊其精義，並力圖在視覺美學上的統整，養成對物象觀察，體悟人生的寄寓，尤其環境的影響，造成人格的優劣，以及價值的判斷，諸此種種，傅狷夫大至山水物象的選擇，如滂沱如傾雨的瀑布、如高嶽連綿如布縵的逼近，如左右映現的影像互疊，青康藏高原可冥想，台灣中央山脈百岳魂，氣勢如虹，氣象萬千，這是古人畫作之所以雄偉的原由，也是他在山水畫守住畫魂的動力，不是風景更不是水

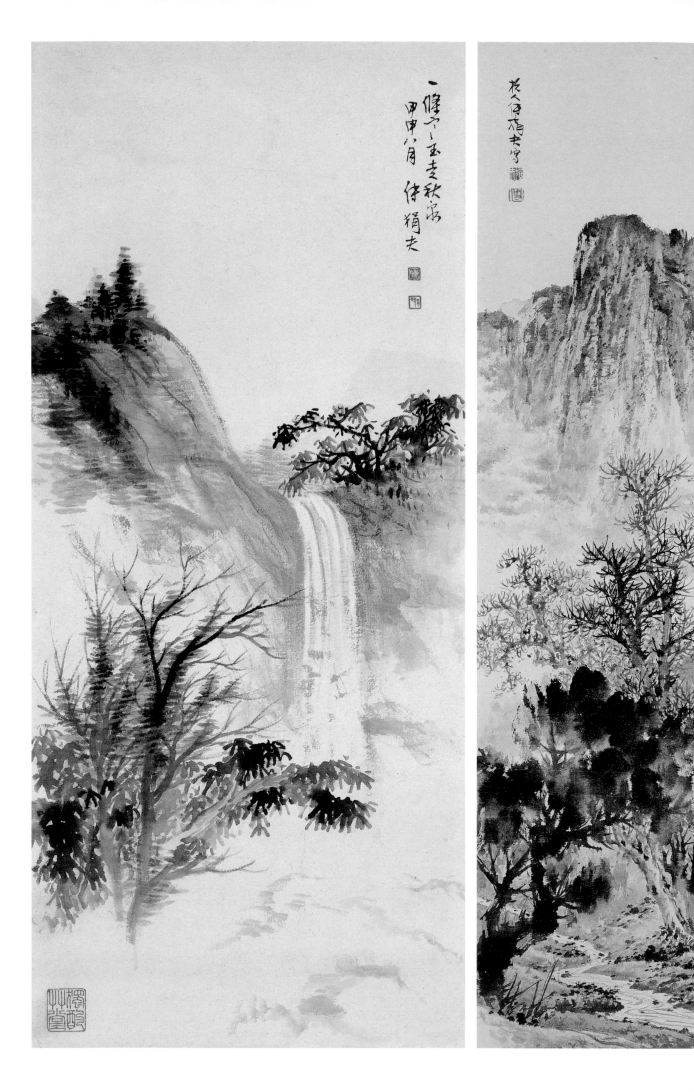

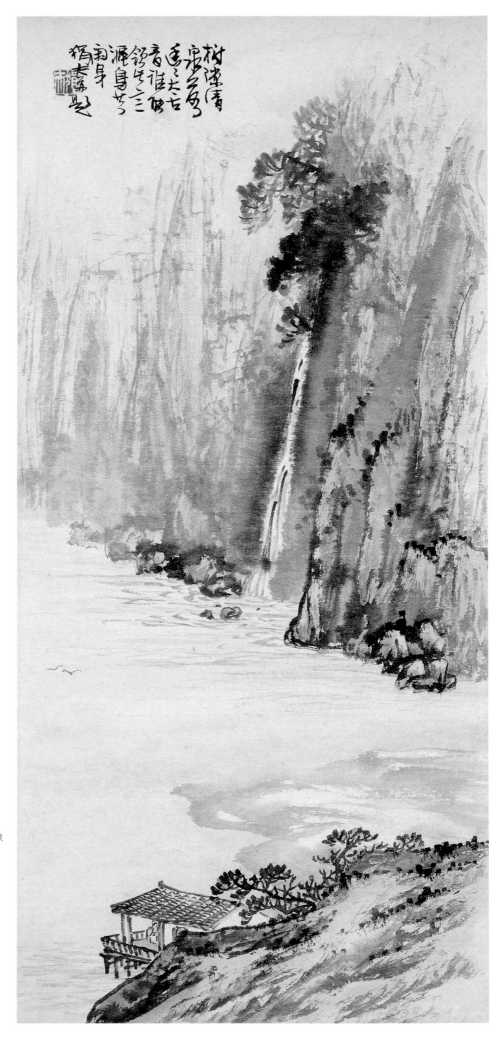

樹陰清
寂公日多
遙と久古
音誰與
領身之三
南身み
猶若雨
聖

傅狷夫
一條寒玉走秋泉
1944年
水墨
64×28cm
（左頁左圖）

傅狷夫
秋林流泉
約1960年
水墨
114×30cm
（左頁右圖）

傅狷夫
聽泉
水墨
60×29cm

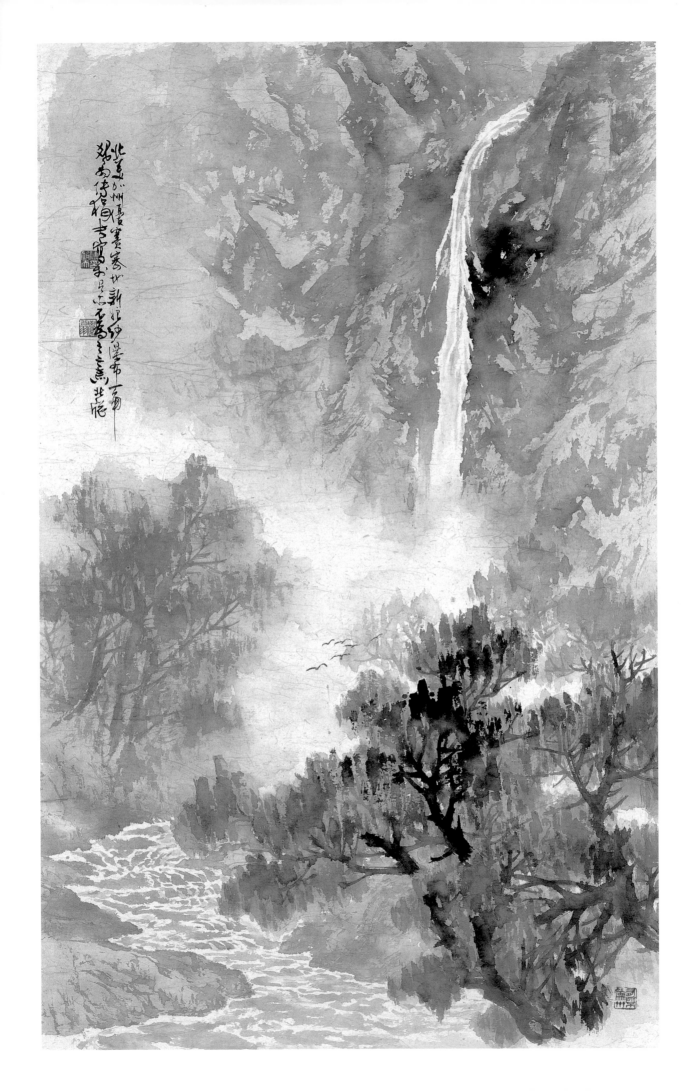

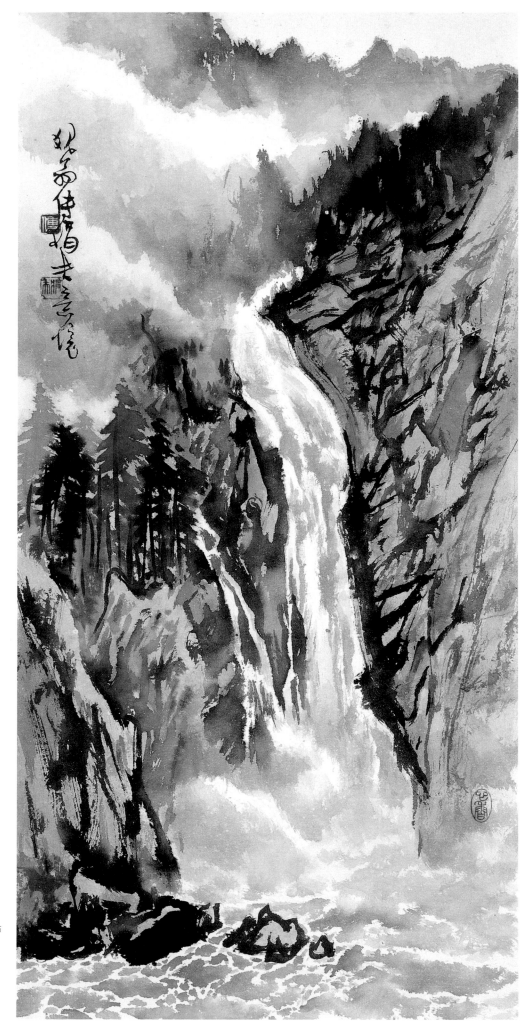

■ 傅狷夫
　新娘紗瀑布
　水墨
　96×60cm
　（左頁圖）

■ 傅狷夫
　垂湍轟雷
　水墨
　60×30cm

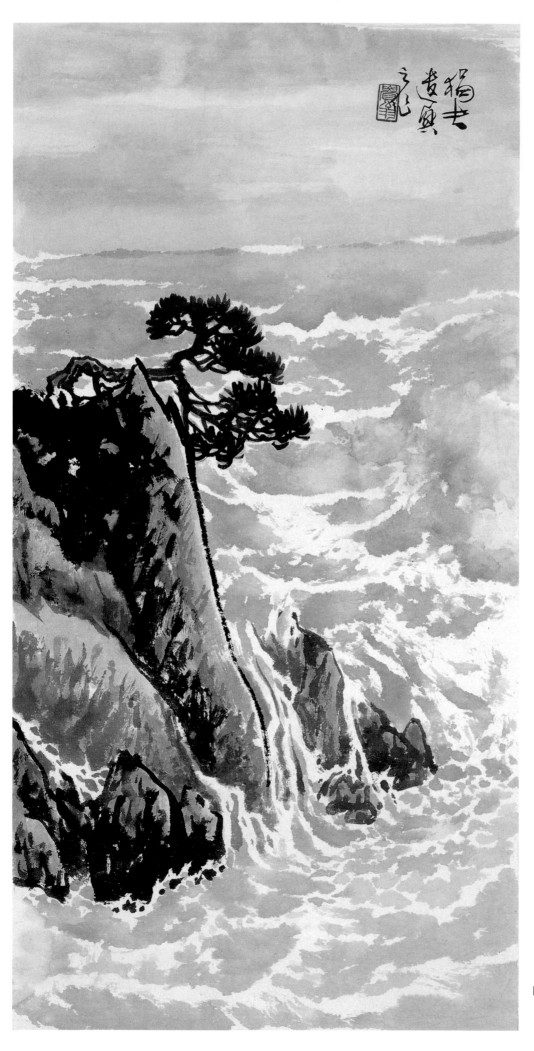

傅狷夫
孤岬洄瀾
水墨
60×30cm

作，都是浪濤或海水衝岸的驚濤駭浪的情況。尤其是有如萬鈞鼎力的颱風十四級浪花，何止捲起千堆雪，簡直是「空茫白一片」的震撼，從浪花倒捲受其震盪，聽其濤聲轟隆，都在傅狷夫的畫面呈現，使人感受到比真海實浪還要有神。雖然在台灣也有畫家描寫台灣海峽或太平洋之浪花者，但並沒有把大海真性情勾劃出來，或有如大家黃君璧教授在瀑布表現之大格局外，單就海水之千軍萬馬之勢，傅狷夫是更爲獨到。

不過傅狷夫畫水，依然由平湖漣漪到江岸泉聲，由溪流潺潺到空谷瀑布的迴盪，然後才是觀海濤巨浪的威力，更執著於山水質量表現的力道，更能體悟到古人繪畫質量並陳的美感符號，絕不是「弄筆花、弄墨漬」的偶發之舉。因此，他躬身親臨各項水域，作無以記數的觀察，比較與實驗，或考驗古人之能，提昇自己的能力，建立屬於科學性——觀察微末原則，社會性——與世人共感，文化性——聯繫人類智慧的形象表現，洗練繁雜的遊絲纏目，而成爲恆久美感符號，並增強歷代名畫所未能見到之景觀與悸動。繪畫之時代感應就傅狷夫而言，是真實的、可信的平衡點，在文化與民族情感的薰染下，他面對的是台灣的山水，豐沛雨量，加上四周環海，能不被感動而創作嗎？

除了一般性的水流生態外，傅家之水法，計有海濤、瀑布、浪花與激流等。瀑布，古法染擦白水明的「反襯法」，加上他在底層被水衝擊後的迴流，用筆肚停頓壓的「點漬法」，以及用筆雙鉤或直寫之「寫意法」，三者互爲輔成，促發山水畫「水」的新生活力，真正看到水平、水清、水急、水激、水浪、水繫的性格；也看到清水與濁水的分野，以及帶著鹹味之浪頭濺臉的滋味，還有深水如黛、淺清赭石映青色，這種有聲、有色、有味、有景的現實場景，古人不及、今人可感的創作，令人重拾水墨畫創作的信心。

名家對於傅狷夫畫水，有著諸多的討論，李霖燦說：「古今往來，以寫山聞名的畫家，不知高乎多少存在，但是以畫水名世而又有真跡傳世的卻寥寥無幾。就記憶所及，似乎只有南宋的馬遠，他有畫水十二景照耀畫壇，沒有人可以比擬並肩。這情況一直到狷夫先生出生，才有劃時代的改觀。他是當今畫壇大老，曾踞在太平洋的海岸上，澄懷觀道多年，直把滄海的脈動性情、以及筆墨的淋漓氤氳，都參透了個究竟，因而發明『點漬法』的畫水要訣，遂使畫水一宗因此得在畫史上大放異彩。」[註22] 李霖燦也提這是時代與環境所給的資源，但確是傅狷夫個人才智與努力的結果，才能開發水墨畫的新視覺。而傅申也說：「將畫水的技法發展到另一高峰，成爲近代山水畫史上戛然獨絕的一格，這就是他苦心孤詣所創的點漬法。」[註23] 繪畫的技法，隨著作者的需求而發明，一般者可能是蕭規曹隨，依前人之法爲法，但如石濤云，未立法前是何法，而應有自我的表現。傅狷夫的點漬法，事實上是他日夜浸淫於繪畫創作的發現，以及新景觀新境界的發明。當然，這是他才華的發揮，也是深化觀察自然與人文對應的成績。筆者認爲「他把水墨畫從傳統留白或曲折法的水勢外，更擴大爲大型的瀑布、海濤衝天、曲水迴流，部分近人亦多所嘗試，但不及傅狷夫畫水之驚濤駭浪轟隆或潺潺嘩然的水擊水響。」尚有諸多畫壇各家，馬晉封、王壯爲、姚夢谷諸先生，都明確的指出傅狷夫畫水「漓漪洄湍，激盪俱散，不可方物，是真水也。此古法所無，但觀成畫雖難追條理，非自實景觀察不喻筆墨之緒。」這種實景真山水，非有藝術敏感度者豈可爲乎？

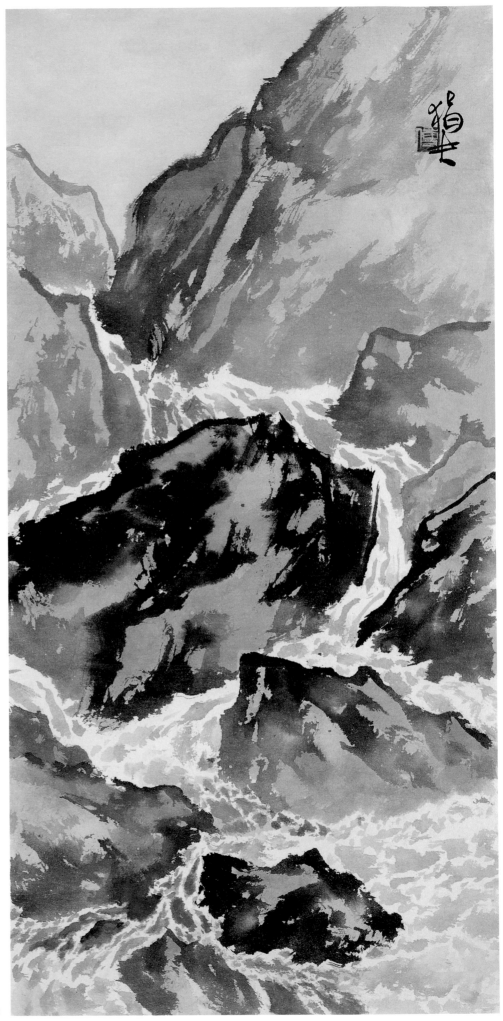

傅狷夫
確犖鳴琴
水墨
60×30cm

傅狷夫
清泉白石丹楓
水墨
183×91cm
國立歷史博物館典藏

傅狷夫
春江水暖
水墨
121×57cm
國立歷史博物館典藏
（右頁圖）

進一步說，傅狷夫的水畫法，除了平湖靜水有漣漪，溪流百轉迴旋聲，以及瀑布之水天上來的氣勢外，那轟然有聲，如鼓鑼齊鳴的海浪，則另有所能，即是滑板式的側筆橫寫，由慢而快而急而戛然止的行筆與頓挫，與書法的行草運墨相類，尤其是浪花四濺後的迴流，或聚浪前衝的鼓起溝漕，便可見其筆觸的揮灑與停頓滲墨的水質晃影，在靜中待動的力量。是真水實浪迎面而來的海嘯呼號，所謂「英姿翻轉聽海韻，岩岸靜待醒風情」，畫面呈現不僅是海的容顏，也是水的性格。在此試看傅狷夫山水的幾項特質，或可窺見其對大自然物象的洞悉力。

（1）**平溪曲流**：這是一般性的溪口與河溪所見，大陸丘陵之地亦常見此曲流。台灣更見其蹤跡，如美濃溪、大漢溪、濁水溪的上游，在山坳涓涓細流後的集水區之溝澗，由上而下、層層疊疊，曲流迴盪，匯成大溪的前奏，既有泊泊之聲，亦有楓紅間岩岸的對比色澤，更感人的是君子樂山樂水的心境，如傅狷夫作〈清泉白石丹楓〉的畫境，具有橫貫公路上游之景象，並摘幽雅而作。這類近似文人的選擇素材，是傅狷夫常取之於意象造境的人文呈現。

（2）**河岸落瀑**：或者說在山巔之原集水衝流盡落谷溪時的瀑布，已非范寬式的常隔兩山之間的白線，而是有急促呼吸聲的趕集，嘩嘩然後的

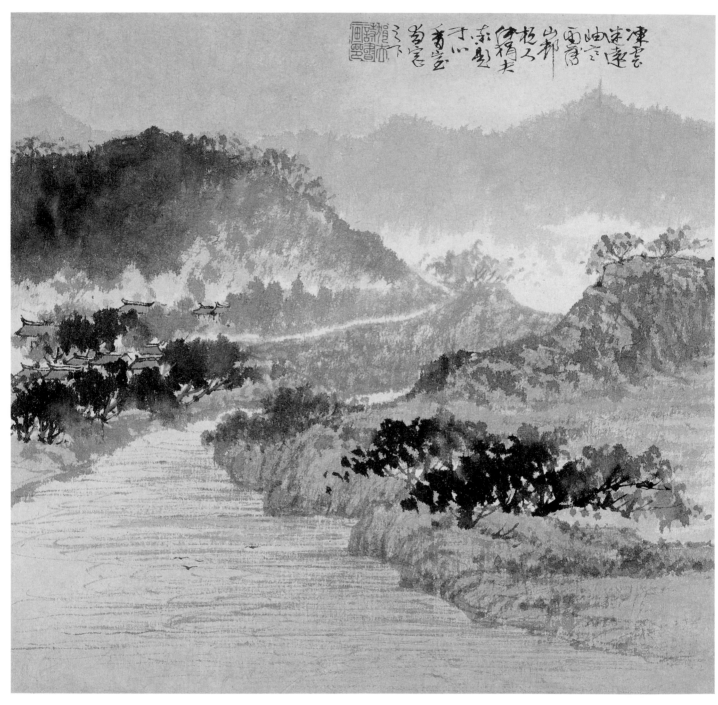

傅狷夫
凍雲寒雨流水孤村
水墨
29×30cm

衝力，在時代與環境中，再現山水畫的現實感，而此畫作與黃君璧的瀑布，同屬於古畫外的新發明，但傅狷夫所賦予瀑布的幅度，除了放大構圖的重要位置外，每一幅的水性與飛奔的速度，在實際寫景上，有很細緻的描寫，如一九九四年所作的〈飛瀑〉，他題有「『飛流直下三千尺，疑是銀河落九天』。此李青蓮句也，余屢試寫之均難

愜心，今又作此紙，仍是故轍略無新意，誠如吹劍錄所謂費盡丹青只這些兒畫不成，奈何」。嶙峋石崖，瀰漫的水氣與煙嵐，有如千軍萬馬之勢的轟然傾海之水下落時，是台灣豪雨後的景觀現象，但若與古人浪漫詩句相提並論時，不只奈何，也是畫家長此以往的期待。台灣山高水急，雨量充沛在飽和水量之後的瀑布，其鳴鳴扣人心

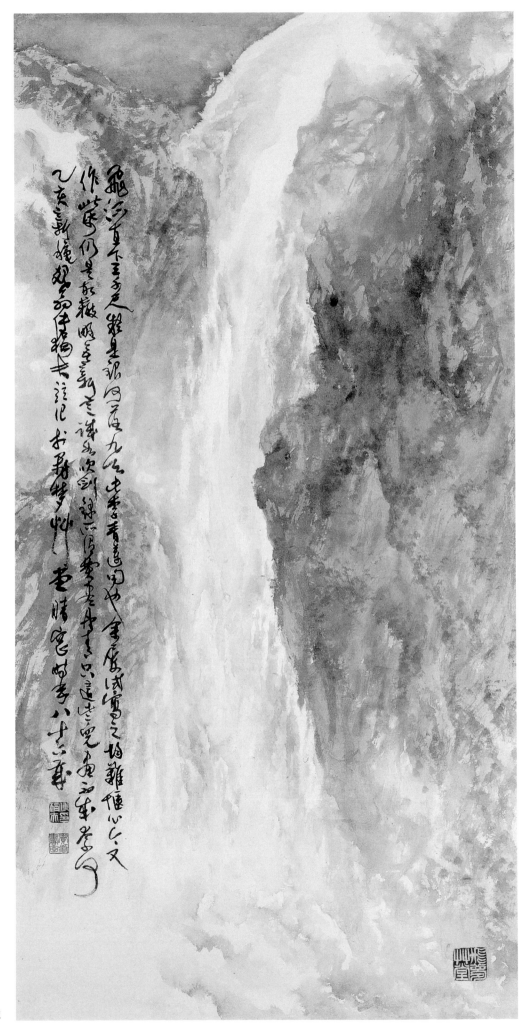

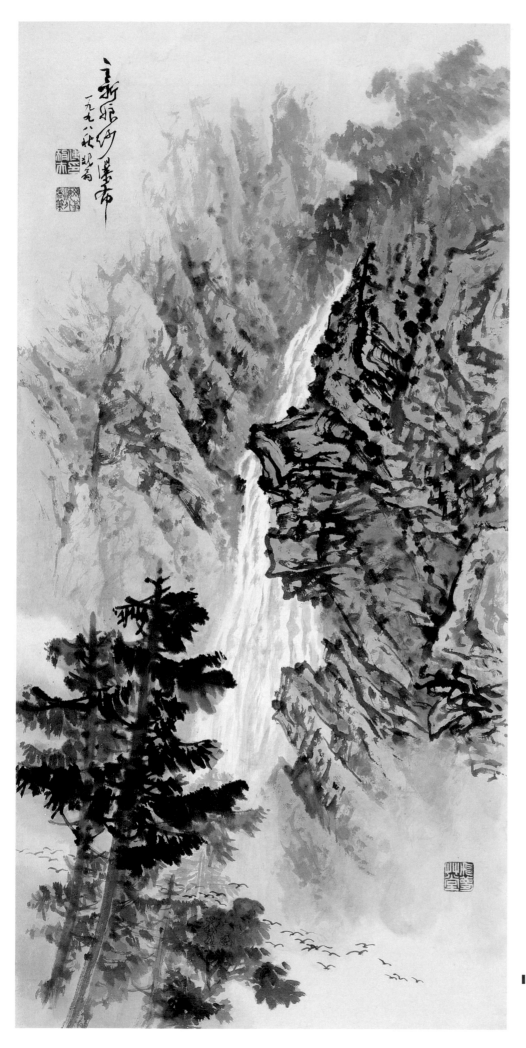

傅狷夫
新娘紗瀑布一瞥
1998年
水墨
120×58cm

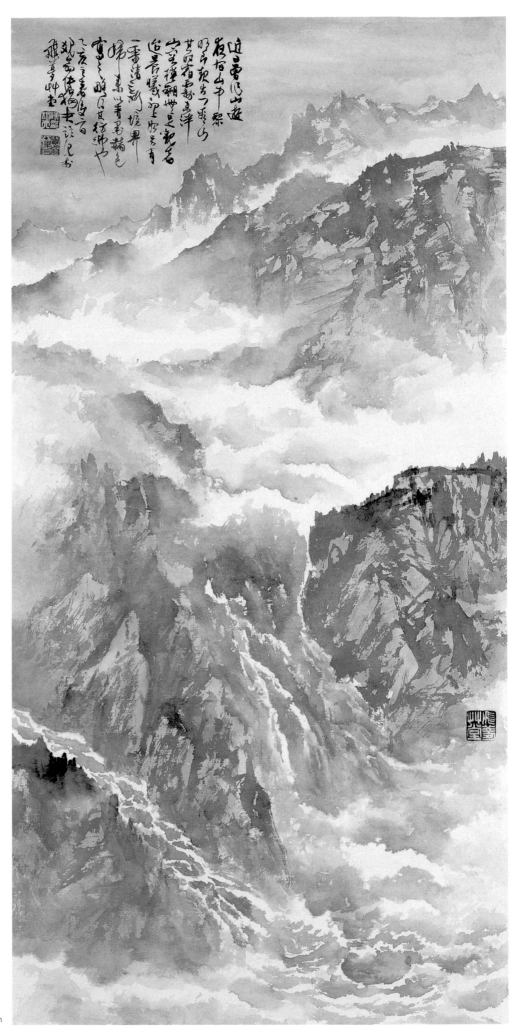

傅狷夫
晨曦
水墨
120×60cm

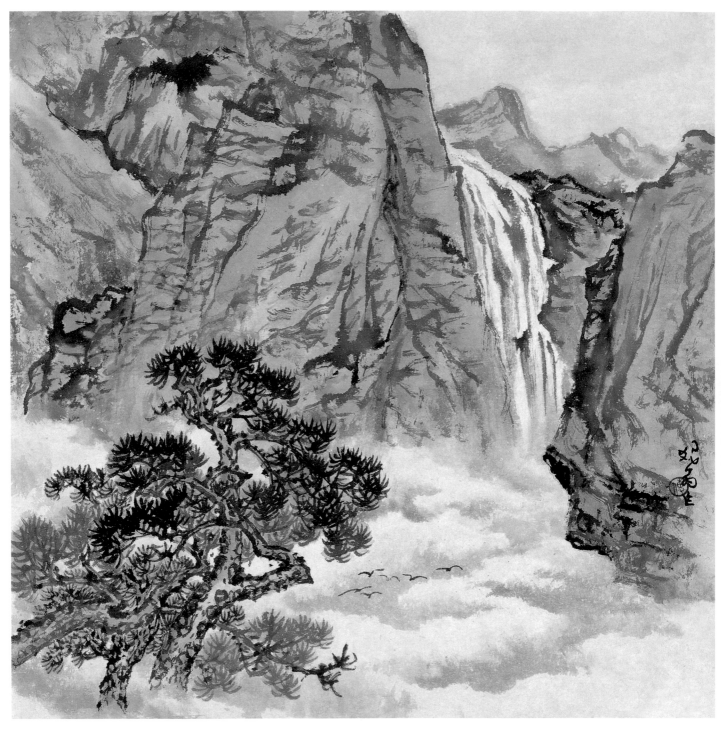

█ 傅狷夫
松瀑
1998年
水墨
59×59cm

弦震憾的感受，傅狷夫的表現，加入了抽象與具象間的視覺感應，就形式之美來說，畫境的不足感，乃是美學機能的延伸，所以，這一類的瀑布泉水，已成為他抒寫胸臆的風格。

（3）濤浪鳴雷：這是傅狷夫的力作，也是畫史上的發明與時代性的表現。他從上海來台之後，受到太平洋與台灣海峽海浪的啟迪，大海是母親，大地是希望。海孕育的大地，有不盡的資源與希望，海載負著人們的理想，也翻騰著無盡的希望，每一匹浪花就有每一噸力量，不論是如溝如渠間的深邃與起伏，是宇宙的心臟，它的跳動，有規律地發出能量。對於這些，傅狷夫衡量

水墨畫中的海水藝術表現的種種形式技法,並沒有能滿足他表現眼前所見所感的氣勢,於是觀察再三,得形入理,意象入情,寫浪花於岩前、揮筆墨於海岸的,進退有序,激潮怒奔,此海韻共鳴於宇宙之清籟,並及天地參入化境,有此新視覺、新意象的現實,豈能不痛快巨筆揮墨如作品〈奔濤捲雪〉(圖見下頁)的寫景,當浪頭翻越堅石時的衝擊力,不僅是視覺的、也是心理的一片物非物,浪非浪的雲卷蒼穹,排天覆地而來的,已在筆墨之外的造境了,此時傅家山水的特徵於焉產生,傅家描寫台灣自然景觀的雄麗,以及屬於亞熱帶的人文精神也建立了。傅狷夫的成就落在此項獨具的美感形式上,美術史學家傅申說:

「狷翁在畫史的傳承上,有一個特殊地位,他是將傳統的中國畫法,活用在台灣的自然山水上。」(註24)由此歸納出,繪畫雖非全數寫景,但從實景中提煉出來的藝術創作,卻有眞實與新意的展現。審視其〈海濤卷〉(圖見102頁)畫作,便能領悟其匠心獨運,以及付諸行動的功力,在尋覓時代容顏的畫家中,他以台灣山水風情作爲基調,並影響台灣水墨畫新風貌,具開創水墨畫新境界的貢獻。渡海諸家,此家爲首的台灣繪畫特質,就在他的「雲、海、岩」中,各具特性的抒發,見畫作〈墨色海濤橫卷〉(圖見102頁),傅狷夫心緒隨海的波浪起伏,筆墨的起落亦隨之躍動,在走筆與停頓之間,順暢與逆澀,精細與粗

傅狷夫
秋韻泉鳴
水墨
60×85cm

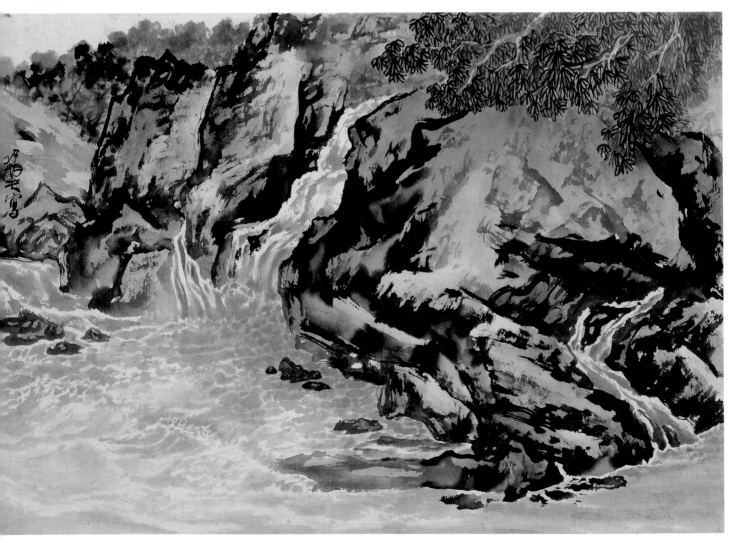

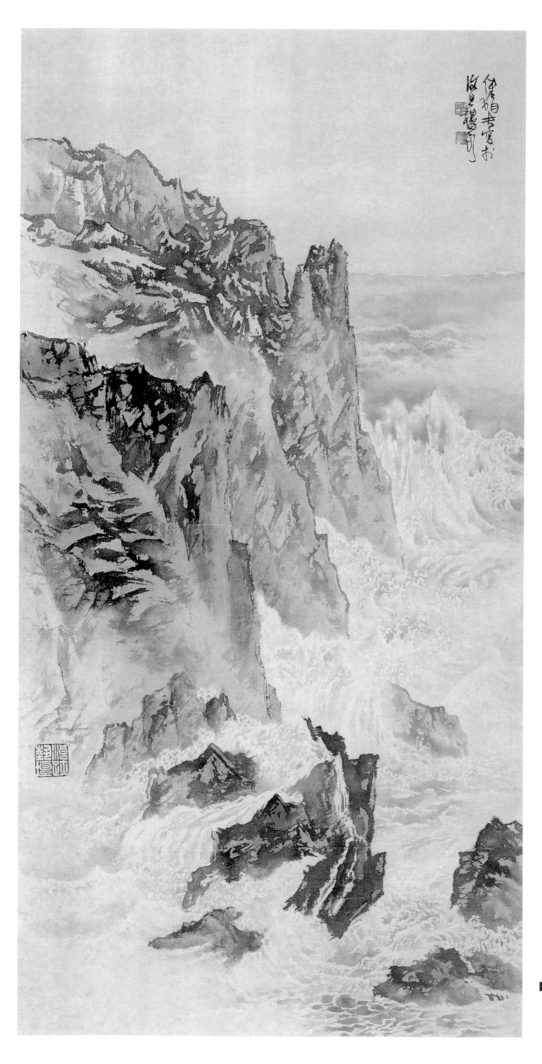

傅狷夫
奔濤捲雪
水墨
181.2×90.8cm
國立台灣美術館典藏

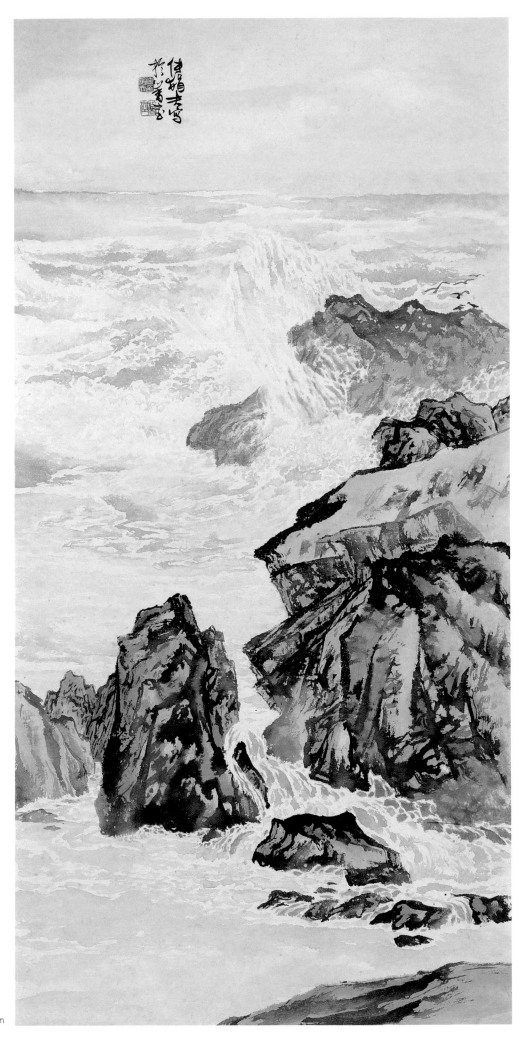

傅狷夫
朝潮音
水墨
120×60cm

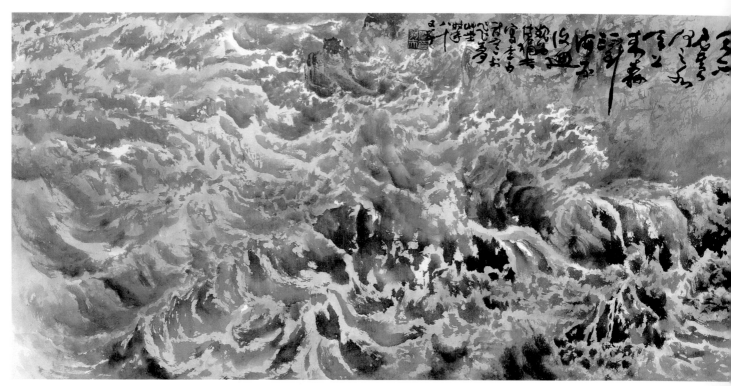

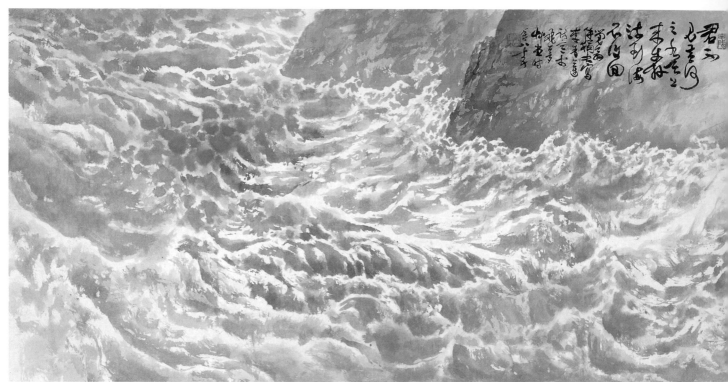

獷，都小心翼翼地收拾清楚，或有瑕疵，均化為
畫面肌理。藝術創作是一項心眼與景象相融相契
的過程，傅狷夫的百折功力，亦非一般習藝者之
泛泛勤練之功而已，而是一項與視覺美感追逐、

與現實景觀競力，以及一種獨到的見解。在畫水
部分，他不僅活化山水畫的脈絡。「山以水為血
脈，以草木為毛髮，以煙雲為神彩。故山得水而
活，得草木而華，得煙雲而秀媚」（郭熙），加入

▌傅狷夫
黃河
1994年
水墨
60×120cm（上圖）

▌傅狷夫
黃河之水天上來
1994年
水墨
60.5×120.5cm
台北私人收藏（下圖）

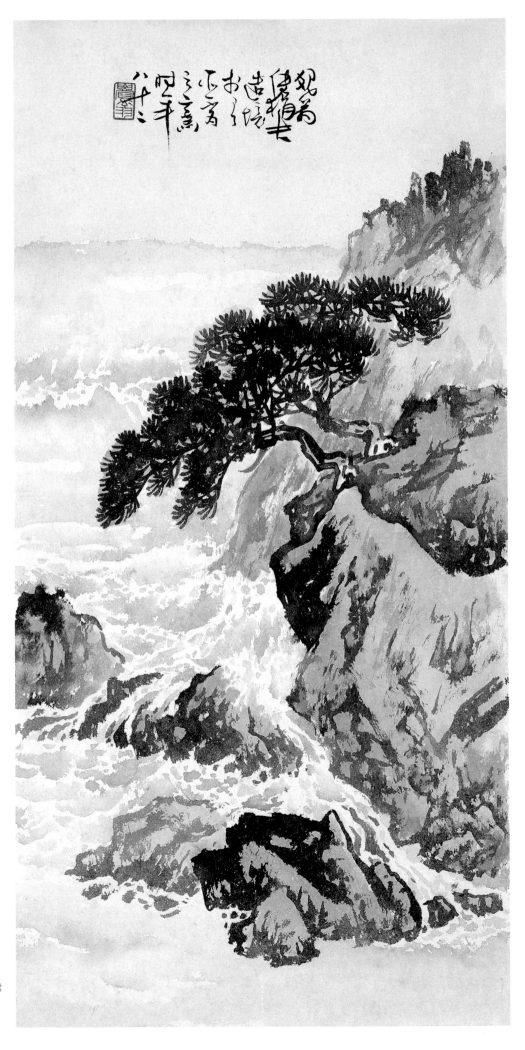

傅狷夫
巖趾散冰雪
1991年
水墨
60×30cm

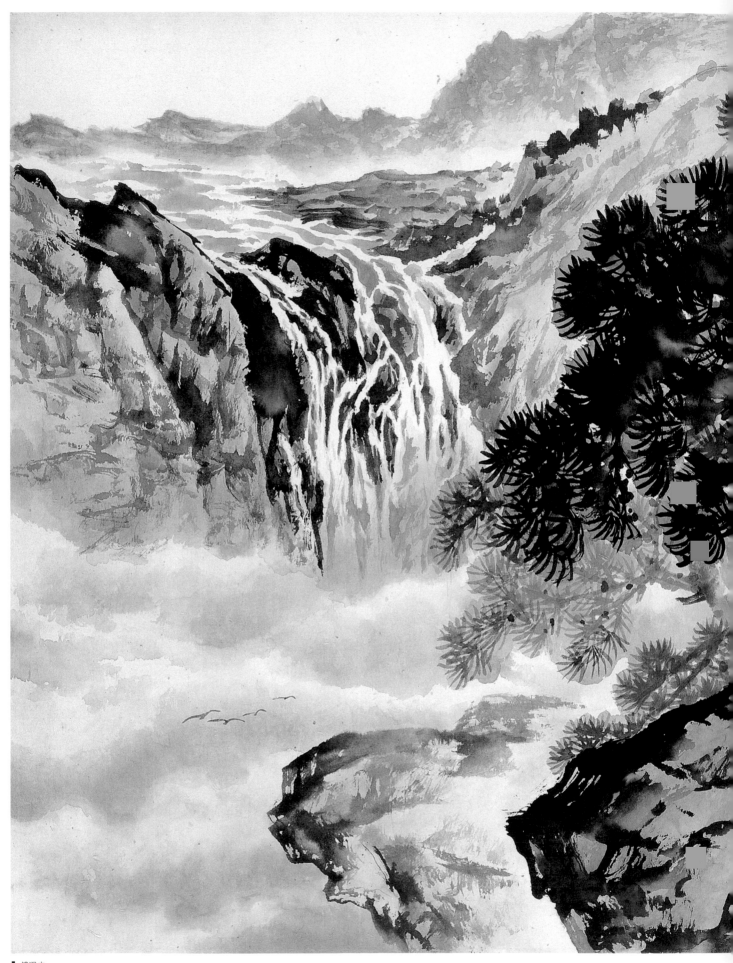

傅狷夫
松韻泉聲
水墨
62×98cm

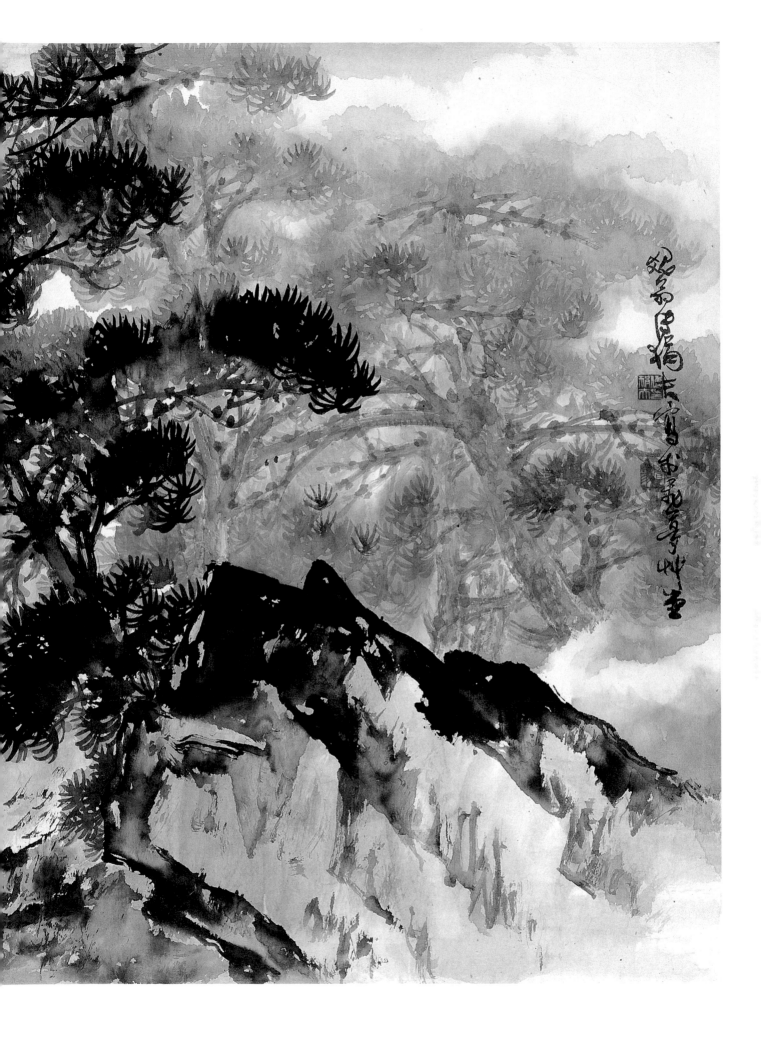

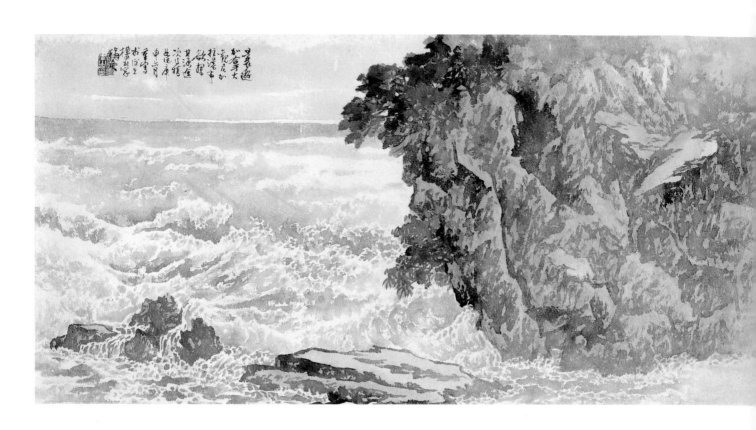

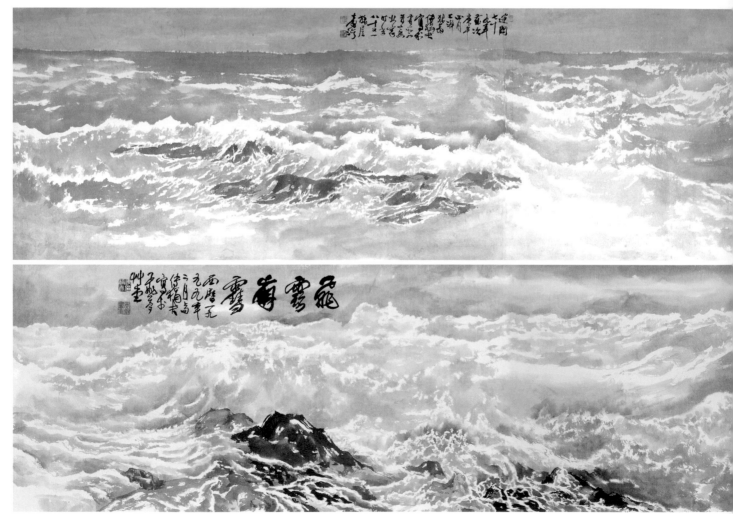

了草木與煙雲，以及可安置的小徑亭樹，山水畫成為理想的造境。

2.雲煙為神彩

　　山水中的雲煙與水泉，同為其活脈，可移之為景物。水在地也在沉穩中，掀其骨架，然雲煙則昇華浮動之風情。亦為藝術家得以運用之物象，或成於意象之技能，如何使山水畫中的山質，重若泰山，水勢媚如百川，雲路活而穿千嶺，古今水墨畫者，均孜孜於此項技巧與現實物景的研究。畫水之最，古人畫跡可尋其一二，今人亦有其成功造境者，然前述章節已知傅狷夫之能量，把水的藝術表現得淋漓盡致。茲再以他另一項成就，即雲煙畫法所帶動的台灣山水畫風貌，再作摘要闡述。

　　雲煙之法，最顯見的是雲層的表現，煙嵐常隨畫家用筆運墨而得，所以雲煙並存，乃是一氣共體，一技並用者。古人論雲：「且雲者有出谷、有遊雲、有寒雲、有暮雲、有朝雲，雲之次為霧，有曉霧、有遠霧、有寒霧。霧之次為煙，有晨煙、有暮煙、有輕煙……。」（韓拙）接著還有靄、有霞、有嵐、有氣等，似乎把雲煙的種類羅列詳實。凡有畫山水之經驗，或喜愛戶外活動者，必然有所感悟，但雲煙之可以數名與分類，則不一定全可在畫作間出現，因為畫者心之靈也，有顯有隱，且一畫不可數名的雲煙，如何適當在書畫表現，則有相當傳神的功夫，不及能力者，或可借中間空白法，即謂之為雲斷山崖，或渲染輕擦，亦能知其雲路，甚至勾勒線條以為雲煙繞景，諸此種種，古畫名家亦能見之典型，所以畫山水者，均得以「煙雲為神彩」為其創作的重要媒介。

■ 傅狷夫
尼加拉瀑布之源
1980年
水墨
44×90cm
（左頁上圖）

■ 傅狷夫
海濤卷
1990年
水墨
60×353cm
台北私人收藏
（左頁中圖）

■ 傅狷夫
墨色海濤橫卷
1999年
水墨
60.8×359.5cm
台北私人收藏
（左頁下圖）

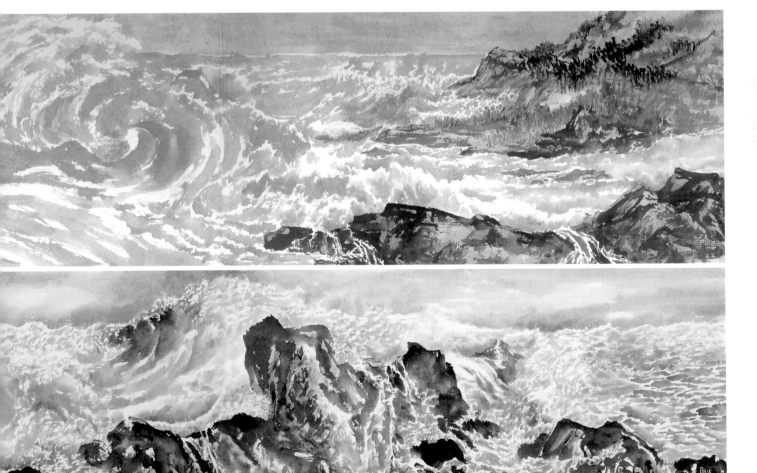

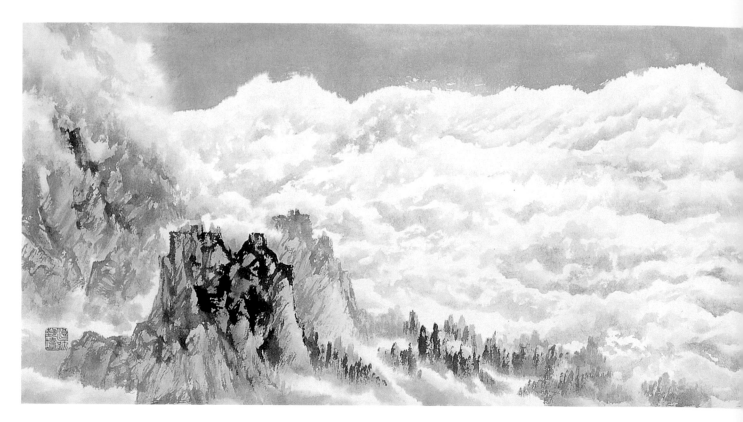

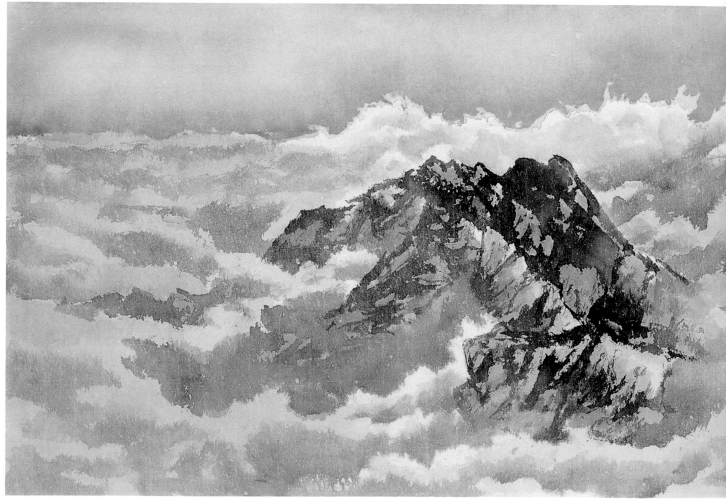

傅狷夫
加州雲海日出
1993年
水墨
60×235cm
台北私人收藏（上圖）

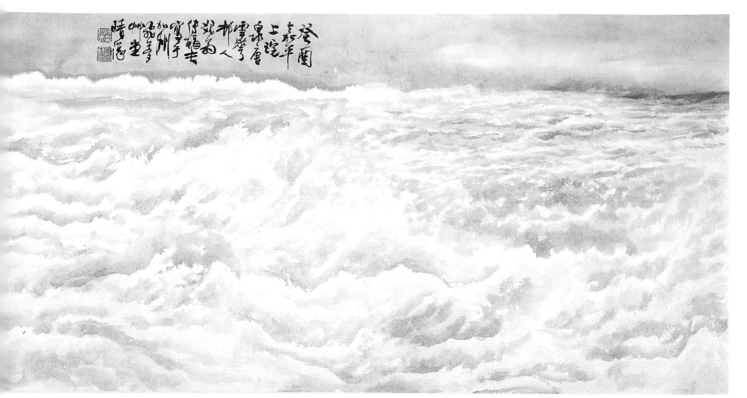

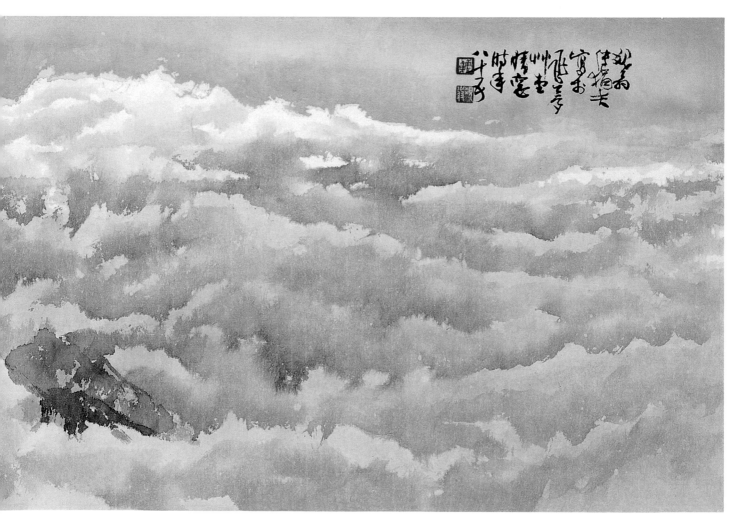

傅狷夫
朝雲
1994年
水墨
30×92cm（下圖）

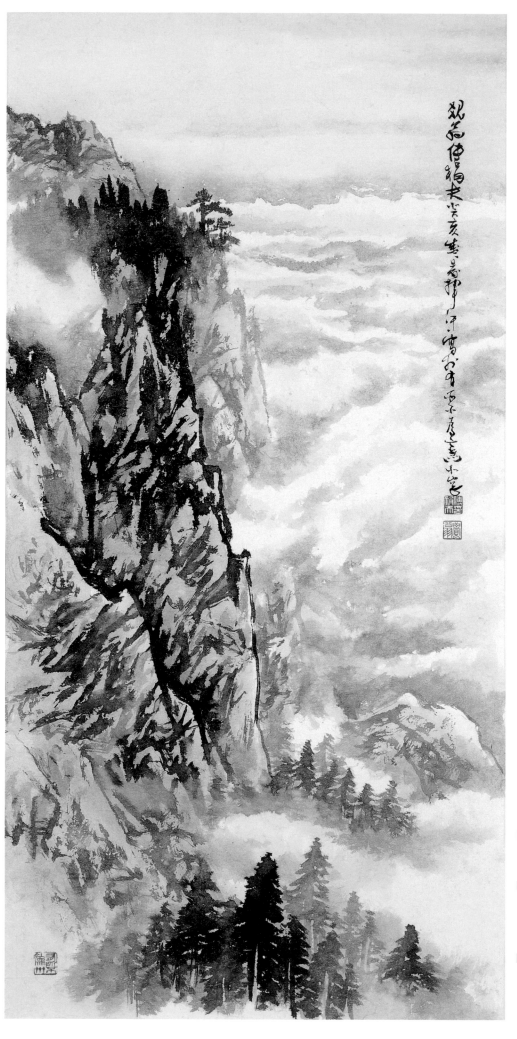

傅狷夫
對高嶽
水墨
92×48cm

傅狷夫
雲海
1994年
水墨
60×240cm
（右頁上圖）

傅狷夫
雲耶、水耶、任君猜
1998年
水墨
46×53cm
（右頁下圖）

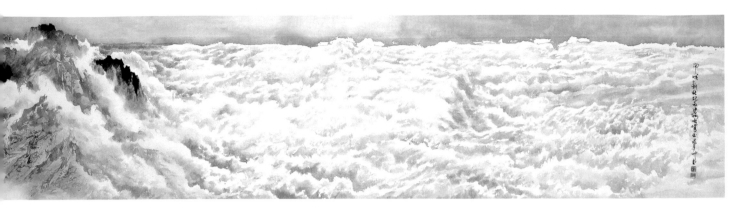

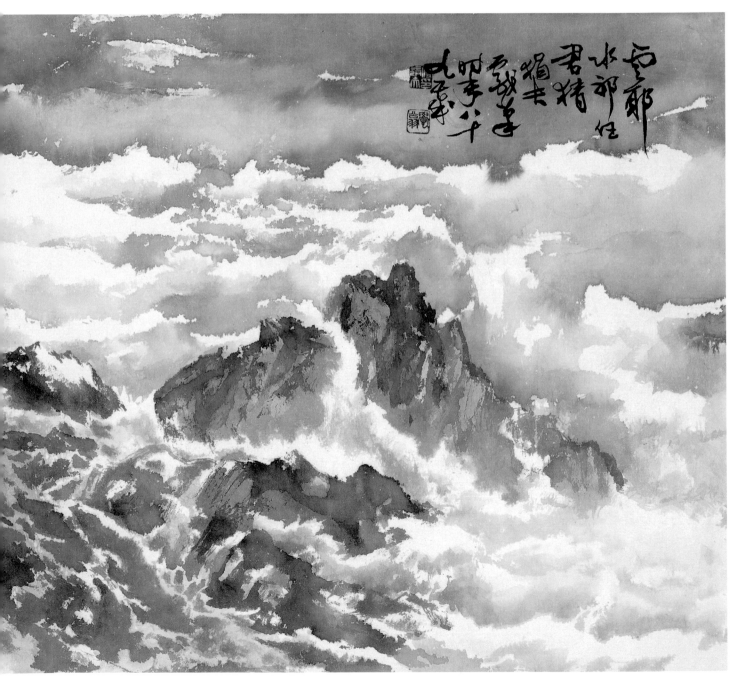

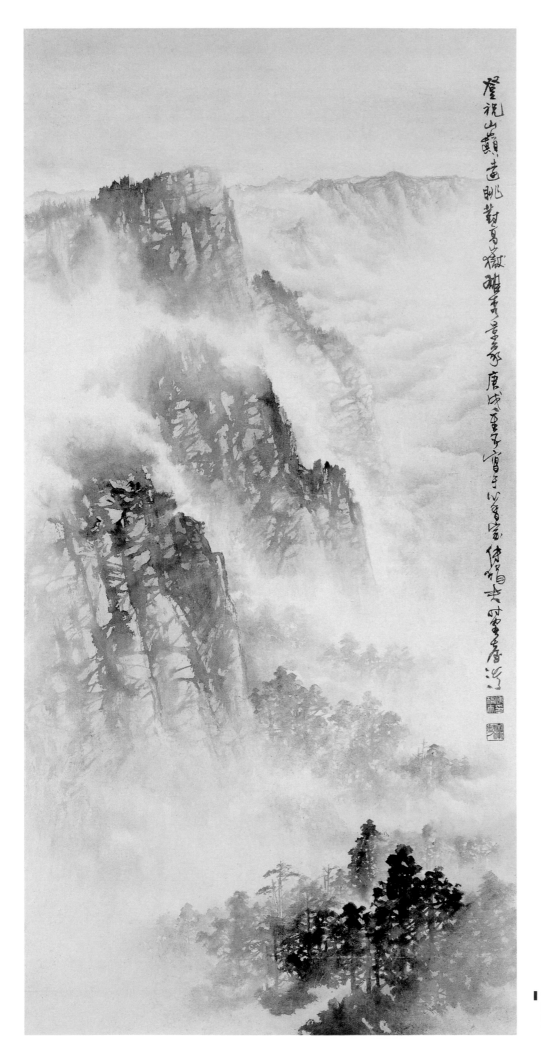

登視山巔遠眺對高嶽難窮千萬尋唐戎昱句子宵寒窗傅狷夫畫屬津

傅狷夫
對高嶽
水墨
182×90cm

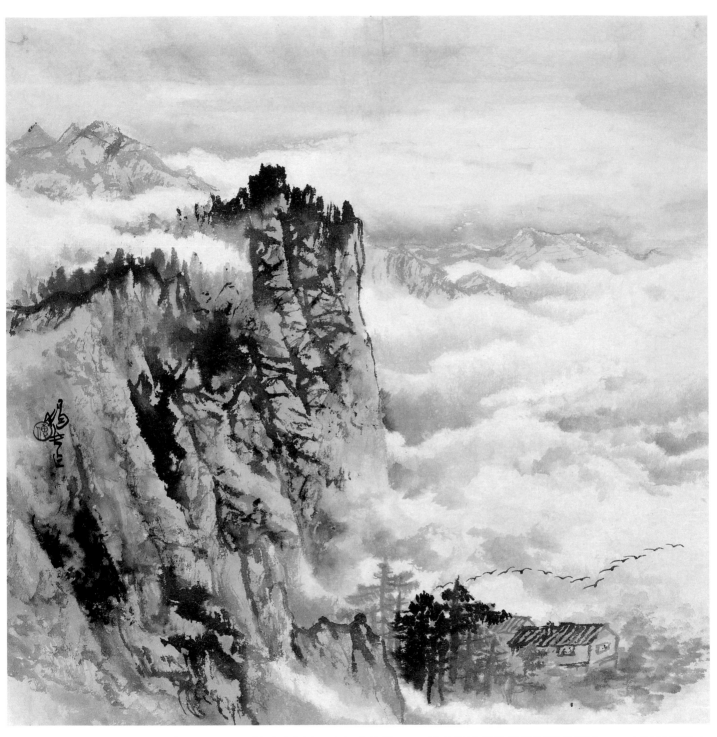

傅狷夫
山居
1998年
水墨
60×60cm

今人山水畫名家,對煙雲之景、大氣之流的表現,如黃君璧教授、張大千先生亦各有所重,或雲氣瀰漫百岳,或茲生茲散的大氣,皴擦渲染各有所長,近為規格化與典型化。然這種雲煙表現,或也可看出靜雲、浮雲、卷雲或定雲之類,而為雲的畫法,與山水造境的技巧功力共進,對

於雲的流動與性格則較常提及。一方面是因為文人畫傳之遠早,其形式已然成習,前人可畫我亦隨之,並沒有太多的追索,另一方面是地理環境使然,大陸氣候四季分明,卻沒有如翻滾潮水的雲浪;海島天氣夏長冬短,尤其春夏之際、或夏秋之交、或颱風來襲前的覆天蓋雲,其雲不僅有

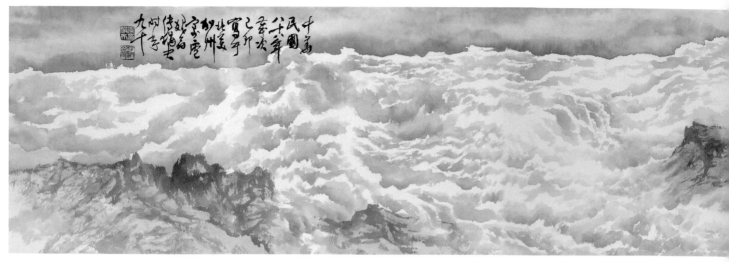

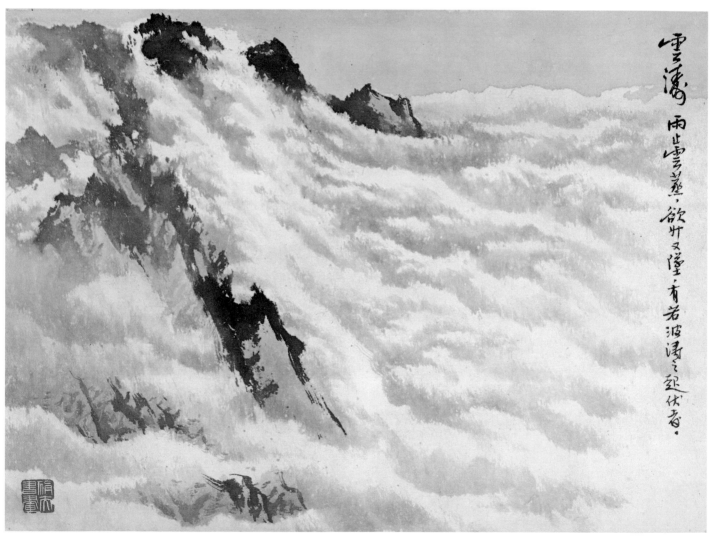

■ 傅狷夫
雲海橫卷
1999年
水墨
61×360cm
（上圖）

如海浪排山倒海而來，活生生的反覆滾動，或平
靜如鏡，或千軍萬馬，或怒氣沖天，或裊裊如縷
等等，白色蒼色、冥色的雲性格、或高或低的勁
力，雲的姿容有如山巒之變，百岳之形。傅狷夫
對於雲煙之鍾情，不亞於水泉之研究，而付諸行
動者，則登山觀雲山，知其變何止萬千，他在

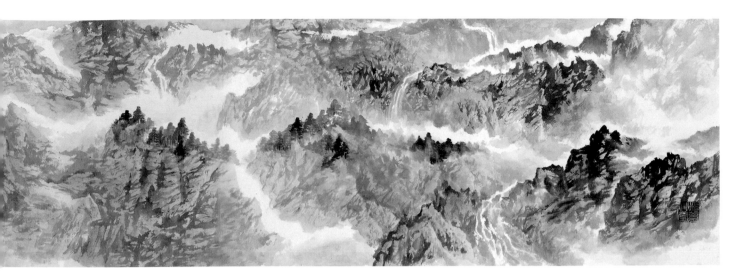

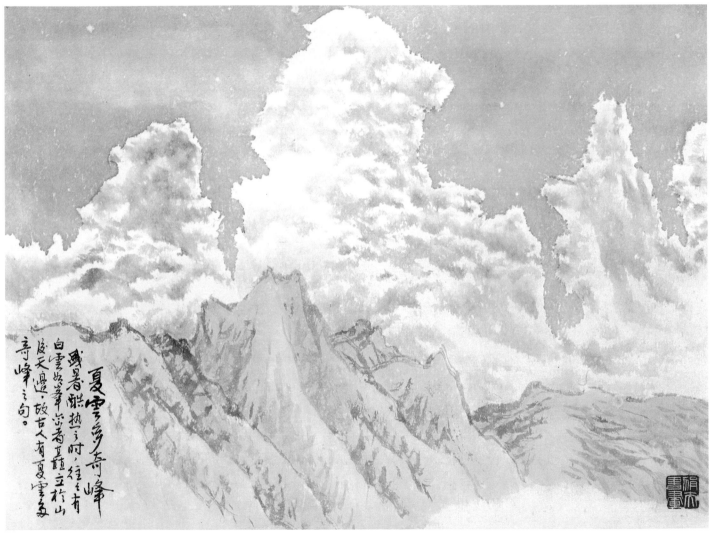

■ 雲濤
引自《山水畫法初階》
（左頁下圖）

■ 夏雲多奇峰
引自《山水畫法初階》
（下圖）

《山水畫初階》一書上說：「雲之變態，與水相若，動靜聚散，因風而異，所謂波譎雲詭，不可捉摸。故畫水或雲，總以活潑自然為主。」因此，法無定法，當他每登山遠眺，或身在雲霧中，既非古非今，也非雲非霧，而是自然是我，我是自然，是人文與社會、價值與精神的選擇，

「雲海霧浪」如是我聞，傅狷夫領悟了自然的浩瀚，感受到雲氣的溫度與濕度，有白雲有烏雲，在台灣的上空上還有虹彩與暮靄，更有色感的山嵐輕煙，尤其重如中央百岳之靜，如九鼎之沉，如不動之岩，經過煙嵐冉冉，或翻雲千滾，山因而聳立，樹林因而婆娑。因景而生境，境界之分在於作者對於自然物象與人文素養契合的組合，有些是屬科學性的觀察，另則是心情造景的安置。

傅狷夫對於雲煙的畫法與海濤之筆法，顯然有些不同，海濤沉穩而滿溢，有千軍萬馬之勢，琅琅兼及鏗鏘之聲，迴盪於大地四界；而雲煙則飄渺多變，盤桓於山巒百壑之上，顯得輕盈活絡。當然雲水間亦有相感應之處，如彩霞映青海或白浪對飛煙的現景觀察。傅狷夫主張寫生的原因，便在體驗、沉浸於大自然生命力量所展現變化多端的醉人景象。

雲層濃密或淡疏，色白色灰或水氣含黛，雲是有情感、有重量、有質感等區別，除了自然界視覺現象外，其姿態的變化，正好是畫家捕捉心情的對象，或作為作畫素材時的承和作用。由於它受到陽光與水氣蒸發的影響，以虛為實，或留白為體，則是傅狷夫精確觀察、技巧熟習與應用的結果。胸中丘壑有雲煙，筆底含翠映彩霞，依四季的變化風晴雨露的衝擊，屬於台灣亞熱帶的風起雲湧，飛雲過嶺，滯雲養氣。多年前筆者曾將他畫的雲歸為「（1）所作雪濤隨山巔之升而昇，因此雲氣起伏飄忽，生氣動勢，如描寫雨後之雲，雨止雲蒸，欲升又墜，有若波濤之起伏者，如『雲濤』^{（見110頁）}。（2）不須山石之襯托，可在晴空表雲朵或雪峰，如『雲峰』，不但迴環映帶，而且穿插呼應。（3）古有『夏雲多奇峰』^{（見111頁）}之形容一詞，但未見畫跡今傅狷

夫將此形容句加以具體化，為畫雲者的一大突破，亦是觀察實景寫實生而來」，^{（註25）}而今再賞傅狷夫的雲煙之境，則有台灣氣象特具的濕度與溫度，活生生的天象，已越過人力可造就的視覺經驗，應用人文內涵說雲談煙的變幻，以及人生虛華的比擬，過眼雲煙、或筆底瀰漫的煙嵐雲氣，不定亦停，不靜欲走，或是滿眼雲濤翻滾，常繫眼前。心中的台灣景色，不論夏颱飛速，或秋風勁起，雲乃是台灣天象的特色，也是傅狷夫獨到表現其性格的一絕。

3.皴法造境

「皴」乃山石筆觸之法，對於山水畫，或枯木石坡圖象，均得其質量之功用。歷代有很多皴法，或說是筆墨技法的使用，都有很詳實的歸類與表現，芥子園就有很概念化的舉隅，如黃公望的解索披麻皴、王蒙的牛毛皴、范寬的雨點皴、或倪瓚的枯筆折帶皴、李唐的斧劈皴等等圖例，使得學習者，在入門時必先熟悉其用筆用墨之法，功夫不深，無以對稱，所以常有筆墨不精，不足論畫也。

從古人畫面所理解的各類皴法，事實上是畫家對自然景象的觀察所得，並將之紋理簡化，形成調子的統一，或為山石紋理分別在不同景物中表現出質感與量感，如斧劈皴來自山崖裂開之形質、披麻皴則是山丘有如綿延不斷之脈絡、雨點皴則是下雨沖點到黃土石質之山坳的痕跡，其他皴法亦然如此。畫家在「度物象而取其真」時，對象所知所感形諸於畫面，是要經過篩選的過程，重新組合的造境，作者才能使力於藝術創作的領域上。

古人開創之皴法，乃是作者獨創或寫生所得，即寫實又理想化的技巧應用，並非成法於先，而是立法於後，它具有獨特個性與環境所需

裂罅皴（一）
引自《山水畫法初階》
（上圖）

裂罅皴（二）
引自《山水畫法初階》
（下圖）

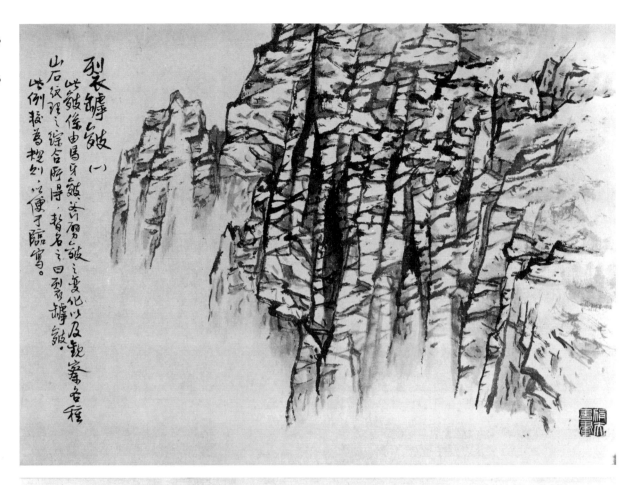

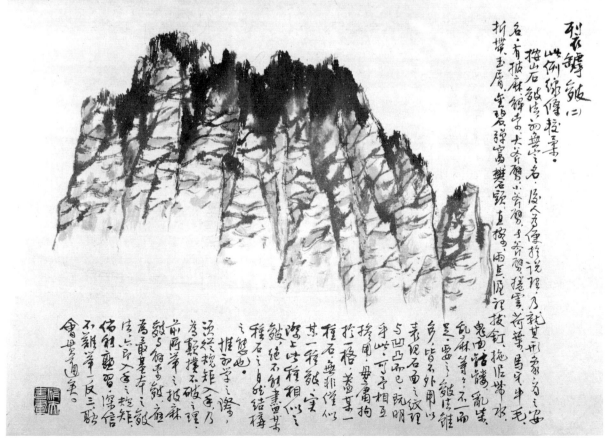

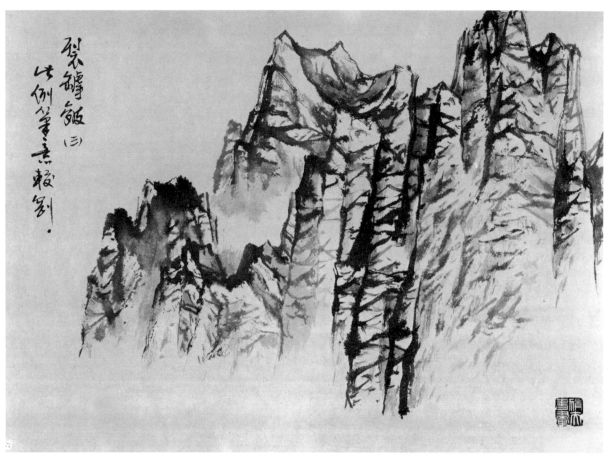

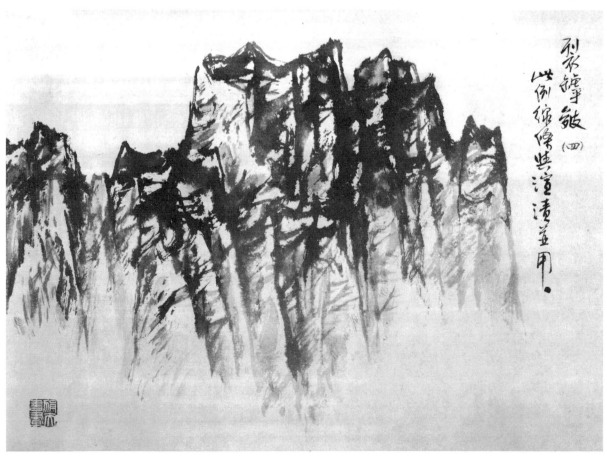

裂罅皴（三）
引自《山水畫法初階》
（上圖）

裂罅皴（四）
引自《山水畫法初階》
（下圖）

■ 裂罅皴（五）
　引自《山水畫法初階》
　（上圖）
■ 裂罅皴（六）
　引自《山水畫法初階》
　（下圖）

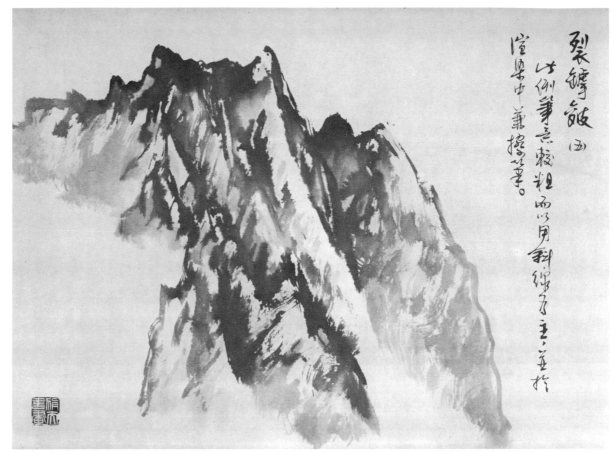

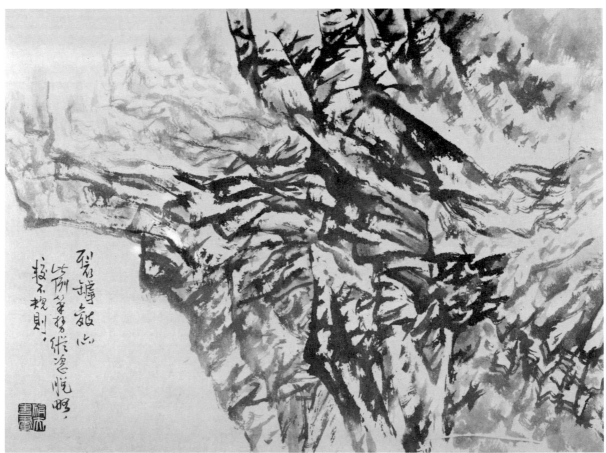

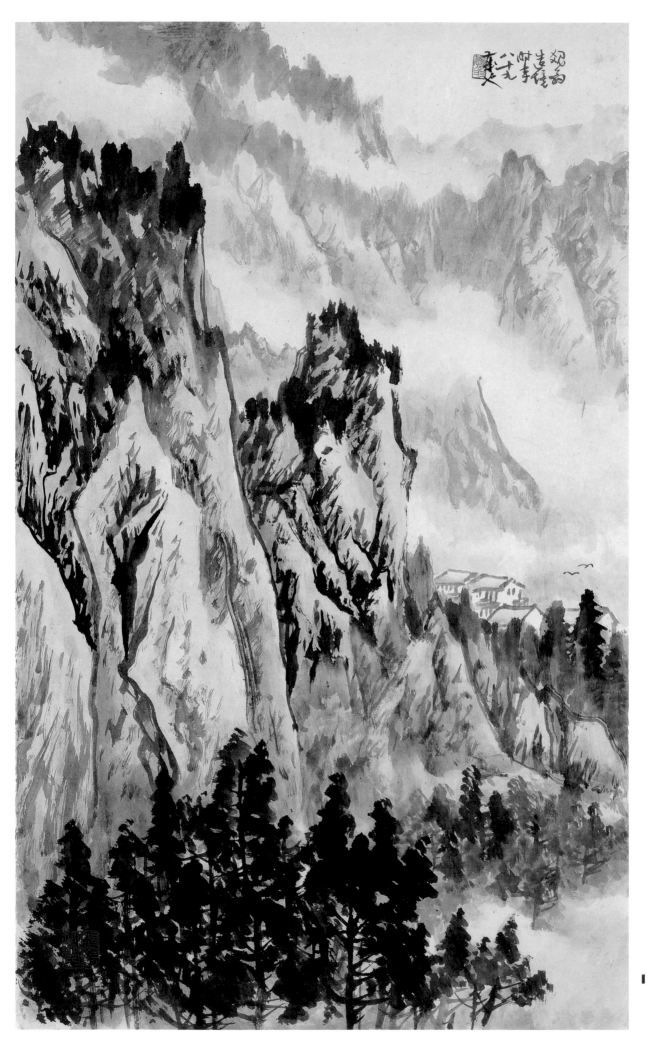

傅狷夫
造境
1998年
水墨
120×61cm

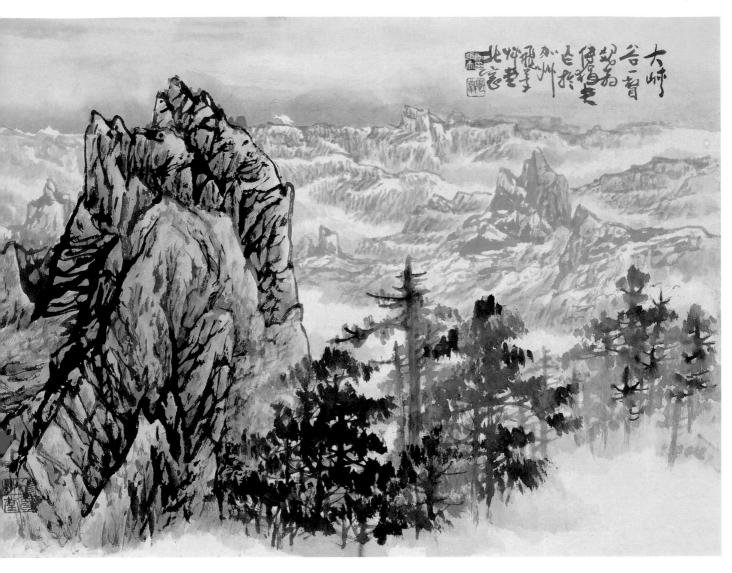

傅狷夫
大峽谷一瞥
水墨
47×65cm

之因素，並非制式的套招，或人云亦云的解讀。然而自清代以後，或更早的年代，概念化與規格化出現後，畫法之列項與畫家之間，似乎成水墨畫學習的緊箍咒，使很多畫者的繪畫面貌所差無幾，造成「國畫」或「水墨畫」想當然耳的嘲譏。雖然晚清或如龔賢、黃賓虹名家亦有所發展的成績，但先入為主的繪畫技法，亦大行其道。這種現象雖然可歸究於概念化的不合時宜，或作為學問似的反覆仿用名家筆法，尤其清代的畫家常有仿大痴山人，仿董巨筆意的畫作，若一再重複或描繪，其藝術性之濃度必然趨於淡薄，相對的，也將使繪畫趨於公式化與形式化。

有創作敏感性與能力的人，都知道新視覺、新經驗的重要，尤其藝術作品，若失去其真實與興味，再辛苦的製作，也無濟於藝術本質的表現。傅狷夫所讀的畫史畫論，是他內在涵養的必修課程，但煥然一新的畫境，也是他精確寫生的結果。借寫生之景物與心情轉折，留存下來是必定屬於恆常之景，有如人之愛，必是人性之實，而增減筆墨，則是追索完善所必需。

台灣多山，山巒層疊，峰明壁峭，崖堤危絕，其山石之紋理，堅硬難摧，有地震、天災之損，崩裂痕跡，恰如裂罅之裂痕，因而發明「裂罅皴」法（圖見113～115頁），應用於台灣嶙峋高山，

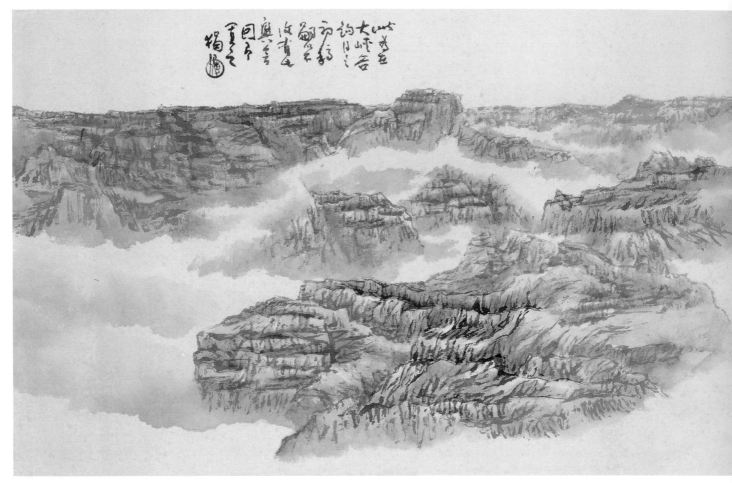

傅狷夫
大峽谷稿
1998年
水墨
41×64cm

如橫貫公路、澗溪石壁，以及海邊千億年之石筍石柱的繪畫上，十足把台灣的地理環境徹底的感應出來，畫出台灣的山川之景、大地之性，有種蒼茫又堅實的形質，透析出台灣環境的生命活力。而異於傳統筆法中的斧劈皴或馬牙皴，這種出自地理環境中的皴法，若非走出室外，再創新世界，又如何有新的水墨創作呢！例如他畫的〈雲山卷〉的山幹堅石若玄的紋理，紮實地、傳神的表現了台灣山水形質的風貌。

與之相濟皴法，除了傳統筆墨可資應用外，為了配合台灣山貌真相，如「先點後皴法」、「直點法」，以適合畫面的協調與筆墨的相融。當然皴法的意義，是山水畫質表現的筆墨應用，並非一定要用某一筆法，而是可豐富山水之境者皆可，所以李霖燦教授說：「傅狷夫則延伸到以書

法入畫是師心源的最高峰顛，使皴法更臻於豐富的境界。」[註26] 皴是主調，苔點則輔粧，或說皴法定陰陽，苔點醒明暗，亦即西畫中的調子變化與統一的方法，傅狷夫對苔點應用，更甚於樹林姿態與筆墨的安排，而且重者千苔萬點堆墨積漬，使山質渾厚穩重；輕者惜筆如金，不輕易隨意下筆，使筆意清晰多變。繪畫乃語言也，傅狷夫在山水畫之表現，整體大於部分的解析，之所以特別提出上述有關技巧應用的獨創部分，只是凸顯他靈妙才能，能融古創今，再造水墨畫新境界、新生命。所言並非是瑣事雜繁的贅句，而是對一位開創新時代、新藝術精神的大家，應予傳述的重點。

4.書畫雙絕

古人有書畫同源之說，亦有詩書畫一體之

論。基調上對中國水墨畫的完整性與完善性是很貼切的。大致說明一張水墨畫的完成，必來自筆墨的應用，在行筆運墨上，書畫使用的工具都是毛筆濡墨，雖有輕重緩急或濃淡乾濕的分別，但「以筆之動而爲陽，以墨之靜而爲陰，以筆取氣爲陽，以墨生彩爲陰」（唐岱）的筆墨造化是一致的。

所區別者，畫之圖象明確具體，而書法則較抽象裝飾，尤其在畫作完成後的題款，更能增強畫面的效果，款式本身的意義外，它又是畫家內涵力的表現，相對於畫境中的造形安置。若畫之不足，忝爲移情；或爲增添其精，分散其缺時，書法之作用可大矣！

其中書法題款之內容，便是詩情與畫意的抒發。換言之，詩詞或文摘都是文學的一部分，也是文化的體現。所以習水墨畫者，溥心畬要求先讀書，再寫字，而後才畫畫的故事，即說明水墨畫乃「心畫」之表徵也，「心」之遠之深全在文學、歷史與文化的整體呈現，好畫是畫境的雋永，也是學問。所以在畫面上題詩作詞，已成爲水墨畫創作必備之要素，若不及文學上的造詣，至少要有典雅的文詞書寫，才能共襯畫境的高雅。所以近代水墨畫能成就大家者不多，溥心畬、張大千是也，而黃君璧、傅狷夫則亦戮力於文學的研究，並應用在畫境上，尤其是傅狷夫用之於畫理畫論之文章計有二○餘篇，近二○萬

傅狷夫
蔭涼
1999年
水墨
40×56cm

言，而題詩詞之文稿，可集匯的（有些畫作為外國人收藏）計有百餘首之多，而且寄寓深遠文古詞新，一方面是景象有感而發，另一方面是意象寄情筆墨。見庭堂有盆竹栽植，題在畫上的：「客中愁困極，何暇憶清時。閑來惟種竹，聊遣故鄉思」，從他遷徙顛沛的生涯中，淡淡的憂愁，何能不寄勁節惟竹的心情呢？又如題山水畫：「傍山時得雨，林密綠蔭多。小屋能容膝，閑吟養太和」等等，都出句有典，選詞有據，文體典雅，亦可歸類為生活篇、歷史篇、感時篇

傅狷夫
沽酒
1998年
水墨
57×59cm

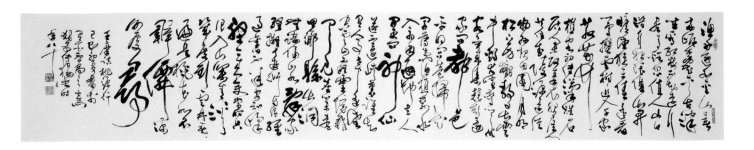

■ 傅狷夫
桃源行
1989年
書法
45×241cm

等，因篇幅所限暫無法細分。然就傅狷夫的水墨畫中的題句，在當代大家中，實屬於精益求精的文質彬彬者，所以他的畫在重視實景寫生之餘，必能融化視覺美感中的形質，不致於因寫景而忘意，或因寫生而流落於照相之術。在山水與風景畫之區別上，他守住文人畫氣質，屬於寫實文人畫，必在文人氣質上有所追索，影響他們的風格志氣，表現在畫面的氣象。在他的傳燈中，或有理想追隨者，以及得其形式之進展者，但在文人內涵上，似乎沒有進入傅狷夫所主張的「發揚我國本位文化的新風格、新技巧」的精神，亦即失去了文人畫所主張的多讀書、要有思想、有知識、有品格的才華；不知以意在筆先，寄情筆墨象徵以呈現的圖象；以及忘了文人畫創作不在視覺外象的描繪，而是精神意象的抒寫。

傅狷夫的畫質，承繼文人畫氣韻的要求，就是以文學性的素養，融在畫中的書法，同源於文學與筆墨之上，所以在談傅狷夫書法成就之前，先有書畫、詩書畫均霑的複合造境，便不難針對他在書法上的成就了。傅狷夫的書法，從早期的臨古碑帖，到選擇喜愛的名家，作為書寫經驗的傳承，他是在性格上與風格上精確判斷的藝術創作者。就中國藝術精神來自老莊與禪境的主軸上，文人所感應的外在表現形式，書法存有作者心志的大部分血緣，乃存在文化記號與文明圖象之上，因此，書法對傅狷夫，更甚於繪畫外在形式的侷限，而能讀出書法在佈局與空間的符碼，

每一組合所構成的層次，除了視覺空間結構外，在筆勁墨韻的流動中，不論是自然浸滲的屋漏痕，或快速如抽刀斷水的氣勢，若說中鋒筆為隸篆、側鋒為行草，乃是行筆緩急輕重之需要，也是作者個性使然。

傅家書藝，非天生而生，而是承受中國文人、或知識分子的書寫方式，由臨摹開始，描紅臨帖，無所缺少。從其尊翁與王潛樓先生習字，後從〈醴泉碑〉、〈玄秘塔〉或顏字為基本課程，使字正筆正；然後王羲之的〈蘭亭序〉、〈聖教序〉或〈三希堂法帖〉，而後書法法帖如李陽冰的〈三墳記〉、〈曹全碑〉、〈張黑女碑〉；再後的張旭、傅山、王鐸的草書等等，幾乎有帖必臨，有字必寫，以筆墨之情嵌鑲在生活的節奏上，有時候無筆墨書寫，亦將心意加在手腕上運氣，手指上動態，宛若書寫情況；而讀帖之趣，更加深他在書法上的熟悉與靈活運用。即所謂的「羲之所能，亦精力自致，非天成也」（曾子固）。「凡操千曲而後曉聲，觀千劍而後識器，故圓照之象，務先博觀」，書藝之創作亦當如此，他說：「我以為先博而後約的方法還是準確的。乃泛濫諸家，如羲獻父子、智永、張旭、賀知章、懷素、黃山谷、米襄陽、祝枝山、黃道周、張瑞圖、傅青主、許友等等，只要草書而為我所喜的，無不臨寫若干，其中當以羲獻父子、懷素、山谷、元章、二水、青主、覺斯為主幹擬效最勤。我雖不敢作治諸家之長於一爐之想，但

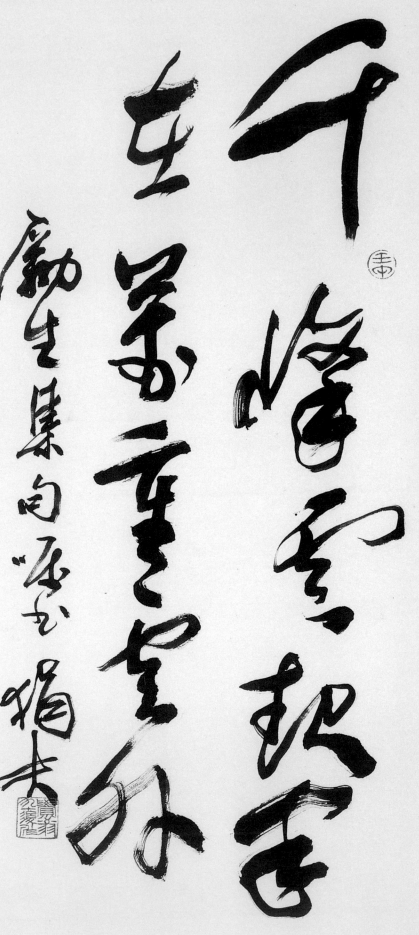

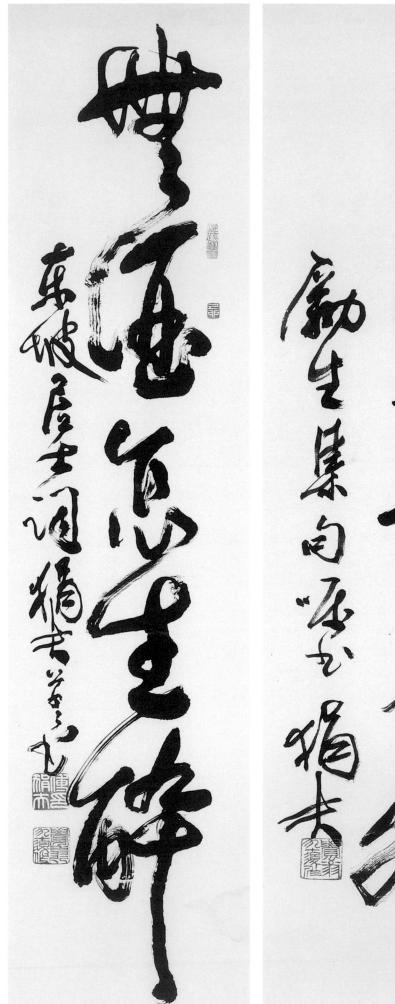

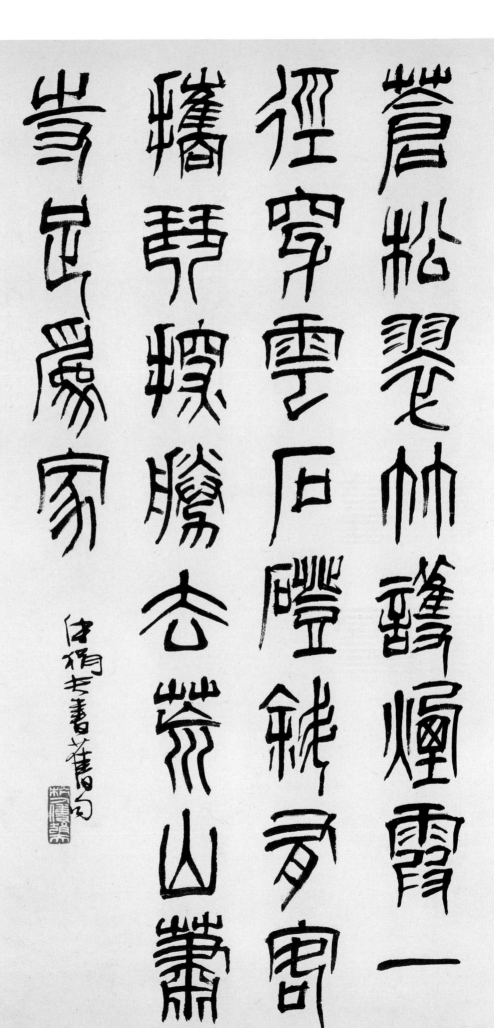

蒼松翠竹醉煙霞一徑穿雲石磴斜騰�'擴勝杏花山嶺

傅狷夫書蒼竹句

傅狷夫
東坡居士詞
書法（左頁左圖）

傅狷夫
勵生集句
書法（左頁右圖）

傅狷夫
蒼松翠竹
書法
48×24cm

少陵轉益多師

淵明不求甚解

伊秉綬字伊墨夫臨

秋濤駕入輪

汲古得脩綆

■ 傅狷夫
　隸書六言聯
　書法
　210×39cm（左圖）

■ 傅狷夫
　臨陳鴻壽隸書聯
　1993年
　書法
　181.5×45cm
　台北私人收藏（右圖）

相信這樣的做法，總比傾饋一家的所獲為多，或許能試探出另一條途徑來，也未可知。所以近若干年來，我因性之所好，也以寫行草書為多，對連綿草尤感興趣，蓋其規律較少得以自由發揮也。」(註27) 從這段文字中，可以看出，他在書法創作之先的「務先博觀」的務採百家之長的努力，才有再登高觀遠的機會。

　　書法之道，亦為學問也，沒有知識的書法，必無能了解書法寄情的意義，其中政治、經濟、人品、學問、以及勵志之文詞，都要千錘百鍊才能成就為書法家，傅狷夫的藝術創作，雖然主要在繪畫上的創見，但書法之藝，卻是為人處事與涵養心性的地方。尤其「六書」而成的漢字，本質上就是繪畫的精簡，藝術家繪畫用筆與書寫文字運墨，是有異曲同工之效的。尤其畫家對於畫面的章法結構，特別精到易感，以這種專長來書

開張天岸馬

奇逸人中龍

傅狷夫
五言聯
書法
187×50cm

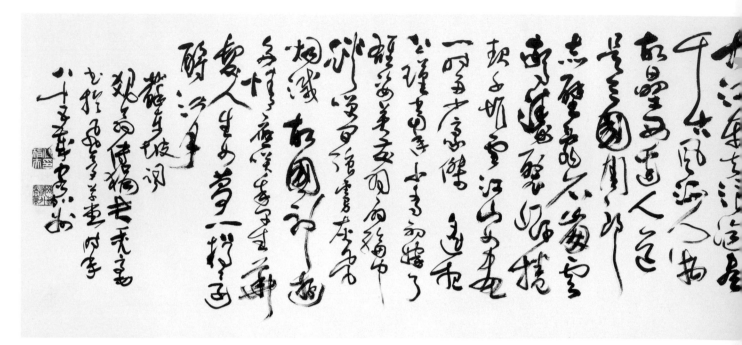

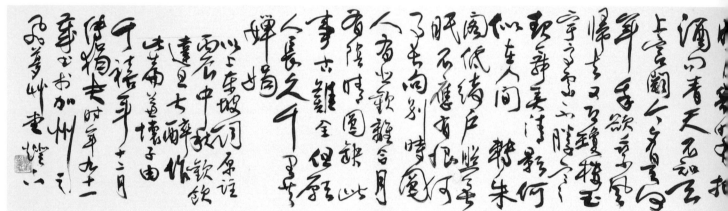

寫文字，其在行筆運墨之間，自然有繪畫性質的表現。所以傅狷夫的書法有此先決條件，在提筆揮寫書法時，有一種不同於「寫字家」的靈活度與自由度，在起筆落墨之間的時間掌控，靜止則滿，動勢聚氣，墨色滲透的筆痕，可以看出書法線條的質量，或疾或澀，如人進退有序，如舞姿曼妙；或輕或重，在移鼎與吹煙之間，如清晨迎旭，如午晌開渠；或濕或白，在對比與明暗之際，有人以為墨本是「黑」，何來墨之五彩，實際上，善書者如內力自運，可在進退轉折之時，看到線與面、面與點的輕重、明暗與對比質量。

傅狷夫的書法，即在繪畫性之間運墨行筆，

一則是書畫使用工具同質，二則是書法形體來自繪畫象形，有同源之說，然在書與畫的結體，如在畫上題字，或畫家可以是書家，但書家不一定是畫家，其中之分，乃是藝術結構與線條筆觸的運作不同。

凡有藝術性之視覺造形藝術，必有調子統一、章法佈局的形式美；也必有平衡、比例、漸層、對比、協調、統一等等的適當分配，因此，畫家容易成為書家，至少在間架線條之間，較具嚴謹的安置。傅狷夫在繪畫上的功夫，對於形式之美感已臻於化境，再轉換為書法之空間佈局時，其筆墨所交織的圖與地交互應用之關係，更

■ 傅狷夫
東坡念奴嬌詞
1994年
書法
51×109cm（上圖）

■ 傅狷夫
水調歌頭
2000年
書法（下圖）

形爲另一絕妙之創作。他說：「我寫字就是畫畫，實際上我作字確有畫意參入。」（註28）書意畫境相融，其書法的創作便不同於歷代歷朝的碑帖學問的展現了，而自創了一個書法的風格。

若以台灣書法名家爲類別，計有臨帖派或稱碑帖派的張隆延（十之）、王壯爲、曾紹杰等家；文人派的溥心畬、江兆申；金石派的王北岳、陳丹誠；繪畫性的傅狷夫、傅申等人。書法創作含蓋繪畫構圖與形式，其筆觸必然開脫與奔放、重視行氣與間架，尤其在筆毫間看出筆觸紙質的擦染，中鋒偏鋒間行，其空白或爲寬可跑馬，或密不容針，更能深入繪畫性的圖象與色澤的交互作用。「傅」字成家，傅申教授即說：「就以書法藝術問世，亦屬大家之範」，如此看重「傅」字，有多少畫家能達成。

傅字之特質在於行草創作，次爲篆體、隸書而後楷書。當然楷書如人之行步，必正穩而後再行起跳速跑，其基礎要求時時爲重。但與藝術更近者，乃行草之揮

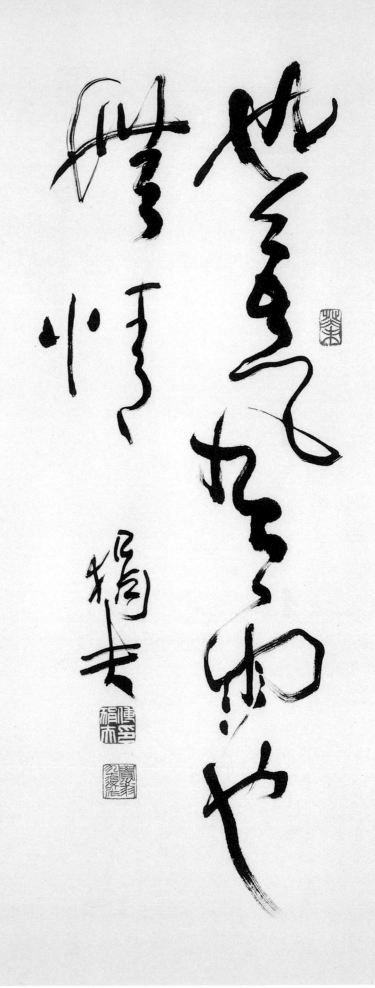

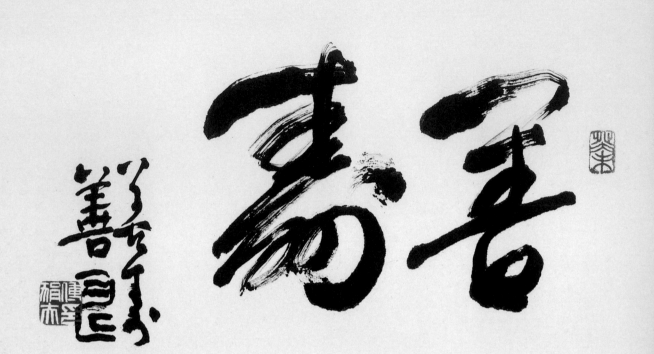

灑，在落墨行筆之間，如晨曦耀彩，如中天明亮，如夕陽晚照，是具有無限可能自由度的造形，自由度為個性與學養的發揮，乃在於行書與草書的領域。因此，以傅字的奔放疾澀，開合境生的書法表現，當以「連綿草」為最，連綿草來自張旭、懷素、王鐸、傅山的啓示，事實上滲入諸家之長者，如張瑞端〈龍門二十品〉的圓筆側峰，使筆性隨心境極為順當堅穩。若不從字形去辨字，只見連綿一氣達千古，似落猶存在行筆的轉折之間，有節奏的陰陽頓挫，有互為依持的平衡，如舞姿欲正先傾、欲旋先迴的照應。傅狷夫加上「自由度」的遊戲意涵，究竟是書法，還是繪畫，就有一種氣貫古今，勢臨大地的震憾力量。

有創作力的藝術家，都能感受到「書法」書寫技巧，隱藏在書法外在佈局與內在涵養之中。「傅」字除了篆隸楷書的書寫，具有一種豪邁厚重的形質外，行書草書的表現，似乎就是傅狷夫個性與見解的抒發，狂狷者，有所不為也，那麼隨著心志的起伏的行筆過程，就與呼吸的節奏合鳴、與手腕的運行同脈，具有時空同溫的情趣。換言之，傅字的活脫兼具沉穩字跡，就視覺經驗與造形美學來說，他是生機無限的意符，由意符刻記的動勢，直逼靜態造形的極限，有時候反轉圖與地的造境，鮮活造形藝術的衍生性，給人一種可參與並與之共同存在、成長的張力。

傅狷夫若不以繪畫的名家行世，僅以書法創作示人，依然是燦爛光亮的大家。亦即傅狷夫的書法，也是自成一格，直攻歷代名家，開啓當代書法創作的大家。他的字剛勁有力，筆觸疾澀所

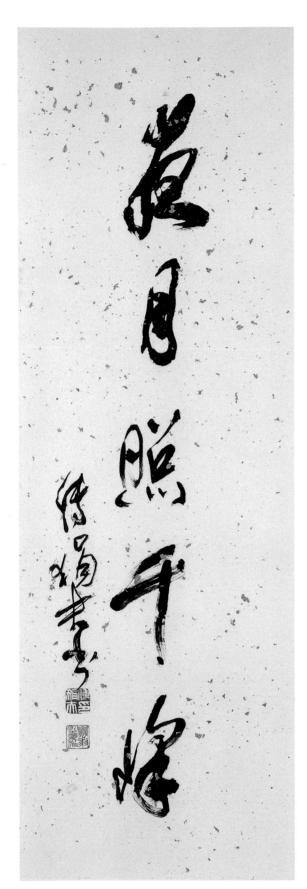

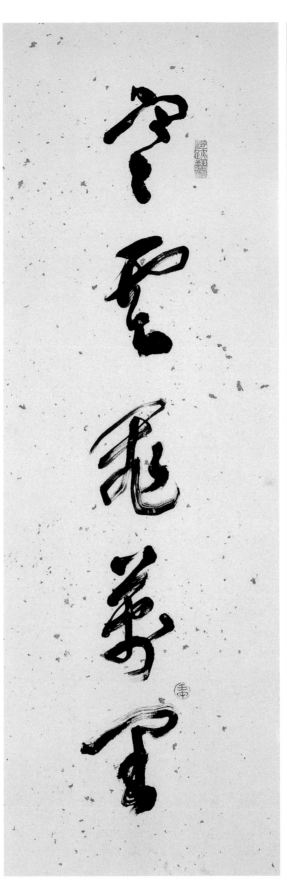

■ 傅狷夫
對聯
書法（左圖）

■ 傅狷夫
書法（右圖）

激發的質量感，一如他那謙謙君子，又守正不阿的態度，可決戰千里之外的睿智，又能激賞於形式美感的韻律，具動態的盈盈流長，也具鏗鏘有聲的旋律，欣賞他的書法，無法不被他的氣勢所懾。書法在行草書體之中，第一層意義是字形、筆觸、墨韻、線條與章法的安適，看看是否有種自然順暢的起落與行動；第二層才關心書寫的內涵與意義；第三層則是作者所涉略的學養與個性

表現。傅狷夫還將它列為健康與修養的符號。看他在近五年，即八十九歲至九十三歲的書作，不難看出他在養身時，對書法的鍾愛。

「部分的總和不等於整體」，上述有關傅狷夫書畫，藝術創作的特點、或技巧，只是在凸顯他所能，而且成就一代宗師的條件與特質，並不是支離破碎的講述而已，他在超過七十年的鑽研與發明，把整個人生投注在藝術創作上，體悟了時

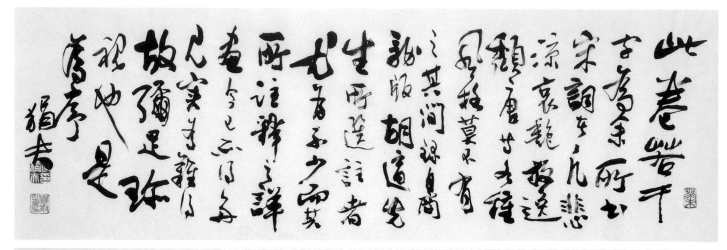

代思想、環境與知識、心智與才華，對於水墨畫發展的重要，大時代中的空氣、溫度與濕度，具社會性與現實性的創作，以一種藝術家構成的要素──敏感性、行動與實踐的機能、才能，完成傅狷夫的藝術創作的世界。

　　「書畫雙絕」，是對傅狷夫至高的尊崇。

註15：同註11，頁634。

註16：同註13，頁33。

註17：同註13，頁25。

註18：同註13，頁11。

註19：同註13，頁55。

註20：同註13，頁63。

註21：謝凝高，《山水審美──人與自然的交響曲》，頁85，1992年，淑馨出版社。

註22：李霖燦，〈畫水的禮讚〉，收錄於《傅狷夫的藝術世界·論文集》，1999年，國立歷史博物館。

註23：傅申，〈雲水雙絕　裂罅無儔〉，收錄於《傅狷夫的藝術世界·論文集》，1999年，國立歷史博物館。

註24：同註23。

註25：同註7，頁75～76。

註26：李霖燦，〈裂罅皴詮釋〉，收錄於《傅狷夫的藝術世界·論文集》，1999年，國立歷史博物館。

註27：傅狷夫，〈我的書與畫〉，收錄於《傅狷夫的藝術世界·論文集》，1999年，國立歷史博物館。

註28：同註27。

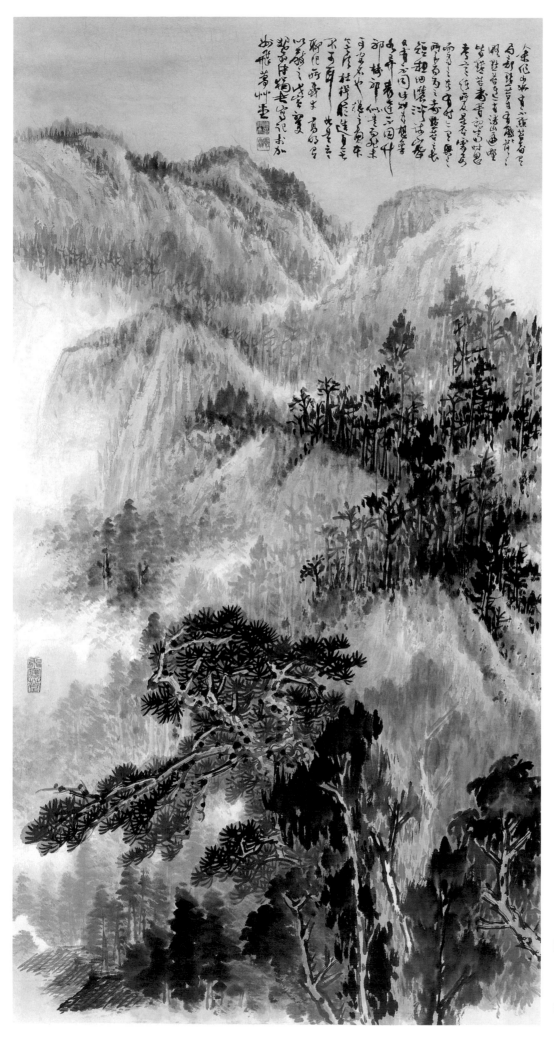

樺草堂」，以及後爲「飛蔓草堂」，均來自自然樹林與地方名字，而寄情於人生境遇也。

從署名或堂號，傅狷夫承古開今。年少習文學藝，乃修身養性，及長見解自發，以自己之性格與聰慧，看山川景物，體驗文化傳承，研讀與作畫習字，滲入了文學、社會、歷史的養分，明澈開啓藝術創作之路，在自明明人，自覺覺人之下，近八十年的追索藝術創作本質，是一項漫長而執著的工作，而今的貢獻，爲台灣、中國的世紀畫家，是在他謙和與堅持理念中，成就了一代宗師的尊崇。他自刻：「余於書畫，純爲性之所好，早年公餘之暇，別無所好，亦僅以書畫爲消遣，五十歲退休，仍樂此不疲，用意亦在消遣，至於浪跡藝壇，乃偶然之事，故余雖年已八十，自揆無何成就，仍爲一愛好者，但願爲藝壇盡一點棉薄，無他奢望也。」日後的行跡，大部分時間移居美國，並定居至今的藝術創作，亦然於興趣與寄託書畫爲志。他的「立身處世原則，不忮不求，不亢不卑，不自我標榜，不攻訐他人」^(註29)的作風，把自己的力量，應用在藝術的創作上，減少不必要

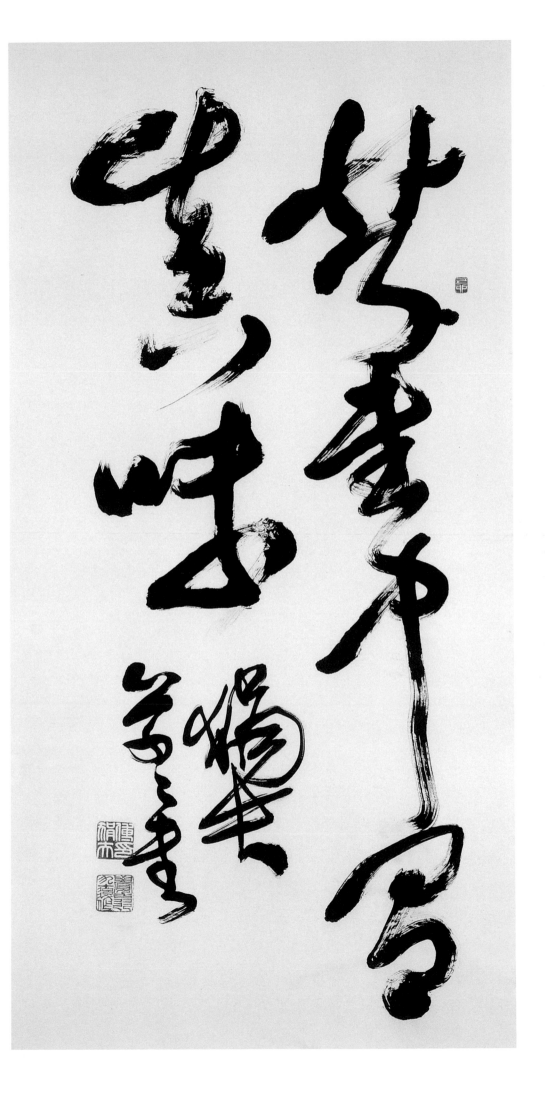

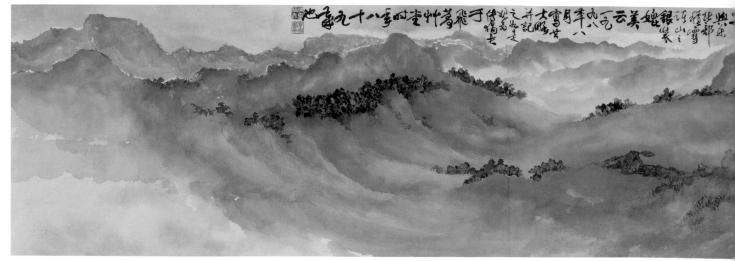

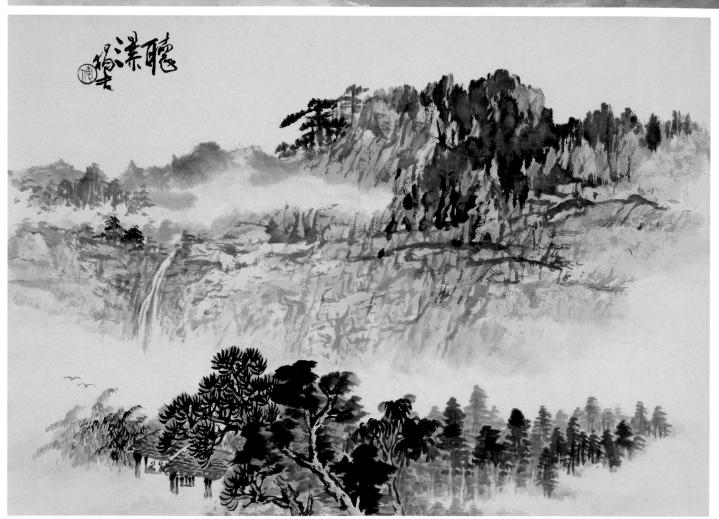

的應酬，所省下的時間與精神，靜心沉浸在藝術境界的追求上。

就其畫論與畫作之中，可看到他在藝術領域上的主張，以及繪畫創作的學理根據。首先我們

指出的是他遵守古訓，讀書萬卷，下筆有神的觀念，有些部分是家學私塾的基礎要求，有些是事實需要，尤其前人繪畫的創作的主張，如文人畫中的筆墨、境界與意象、象徵，其中詩詞入畫，

傅狷夫
舊金山灣區之夏
水墨
63×363cm
（上圖）

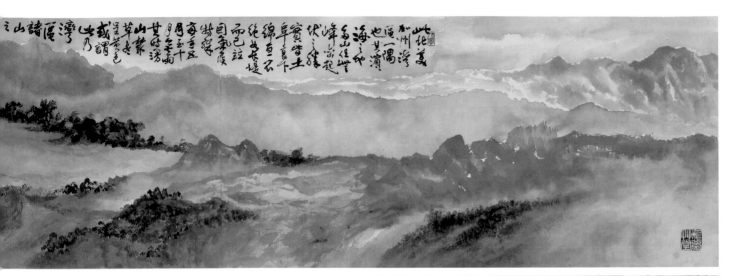

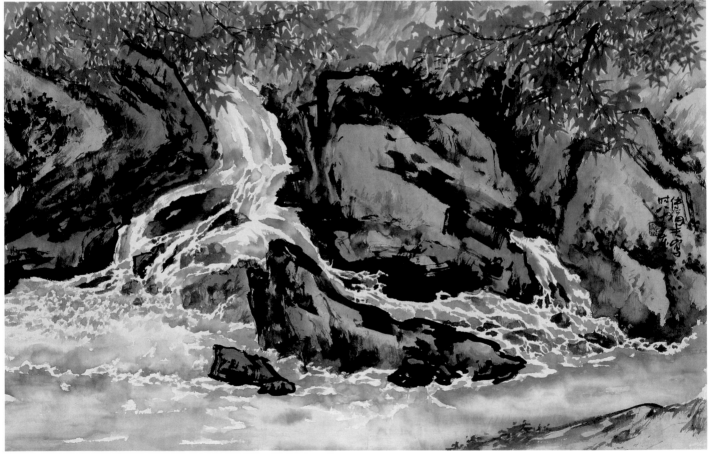

傅狷夫
秋瀑
1994年
水墨
60×90cm

傅狷夫
聽瀑
1998年
水墨
40×56cm
（左頁下圖）

畫境有詩的文學觀，更是他初入繪畫的美學標的；其次是他主張「師造化、師我心」的觀察景象，以寫生作為環境特徵的不二法門，把視覺藝術存入美感本質的範疇上，因而有現實性與環境性的發展注入了水墨畫的新泉源、新意象、新境界；再者是他主張寫實性與社會性的功能，一方

面不可無視於自然界的陰陽對應，以及色彩在水墨畫上的應用，儘管人有「夫繪畫者水墨為上」的主張，但無法前何法，明明眼前楓紅一片，為何不能擦赤塗紅的色彩，又說大家都認為「寫實」的真實上，為何一定要抽象滿紙的猜想，他說：「怎樣跟著時代走呢？這裡有一個大前提，便是

傅狷夫
2000年
書法

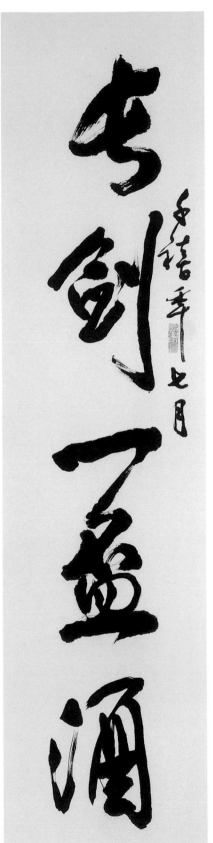

▌傅狷夫
書法（左圖）

▌傅狷夫
2000年
書法（右圖）

要大眾化……要深入民間，描寫風俗人情，或社會動態……。」（註30）

作為一位創作者，傅狷夫早已敏感於社會性，即現實生活的掌握，作為創作資源的重要，藝術精神是一項符號，一種語言，他為這個現象

發言、求證，然後創作，作品自然流露出有血有肉、有溫度、有濕度的機能體，並延續著美學的成長與發展；另者，傅狷夫更提議振興水墨畫的方法，其一是政府要有獎勵辦法，除了有專屬美術館外，更要對社團能予以協助，他說：「美術

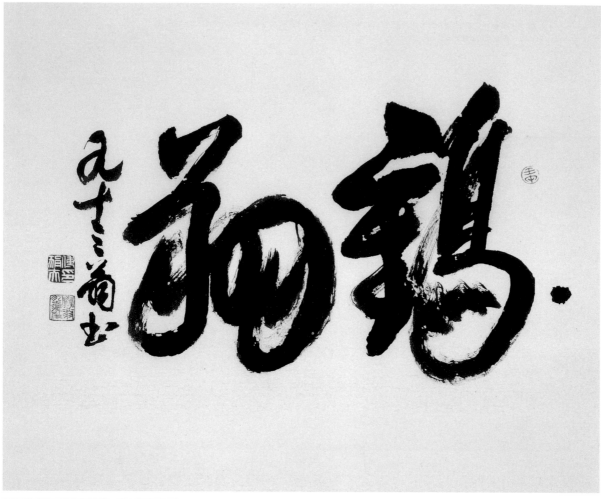

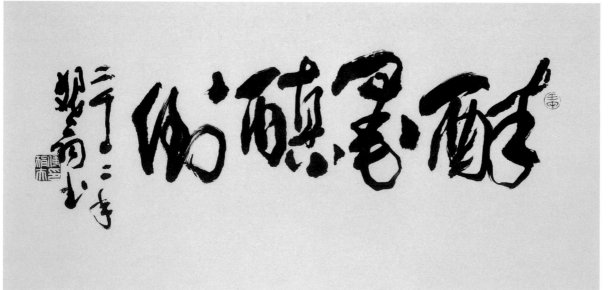

■ 傅狷夫
2002年
書法（上圖）

■ 傅狷夫
2002年
書法（下圖）

團體，若有活動，教育當局應予協助，以提高從事者的責任感。」（註31）其二是建立良好的評論制度，以善意的態度，對從事水墨畫創作的人，

有正面而公正的批評，才能「鼓舞作品好的百尺竿頭更進步，使作品差的知所如何繼續努力，並可使一般社會人士得到準確的觀念，藉以提高興

■ 傅狷夫
秋瀑
1998年
水墨
60×116cm（右頁圖）

趣而產生陶冶性情的作用。」
（註32）至於合作畫或一直被爭
論不休的日本畫，他認為只
要有創意、有主張、有新
意，都是可以被尊重的。

　　傅狷夫除了繪畫力求改
革，書法書寫也得有興趣的
追求。在繪畫上，勇於「嘗
試」才能保持造境的彈性，
在書法上，能觀心觀筆，才
能縱情筆墨，調理「畫面」
的適當，「寫書與畫書」在
書畫家而言，注意其體態姿
容更甚於筆墨骨架的制式表
現。至於他對水墨畫與書
法，宜有民族獨特性的看
法，則是非常明確的，而且
終身服膺此一主張，才能在
藝術創作登峰造極，他說：
「世界各國的藝術品，各有其
獨特的風格，這是表現其本
國民族傳統文化的特色…
…。蓋由於各國民族傳統文
化衍延之不同而使然，有其
國自必保愛其本國文化之存
在與發揚。」（註33）這也是他
藝術發展中的遠心之志。

註29：同註7，頁37。
註30：同註7，頁15。
註31：同註7，頁155。
註32：同註7，頁155。
註33：傅狷夫，〈心香室漫談〉，收
　　　錄於《傅狷夫的藝術世界‧論
　　　文集》，1999年，國立歷史博
　　　物館。

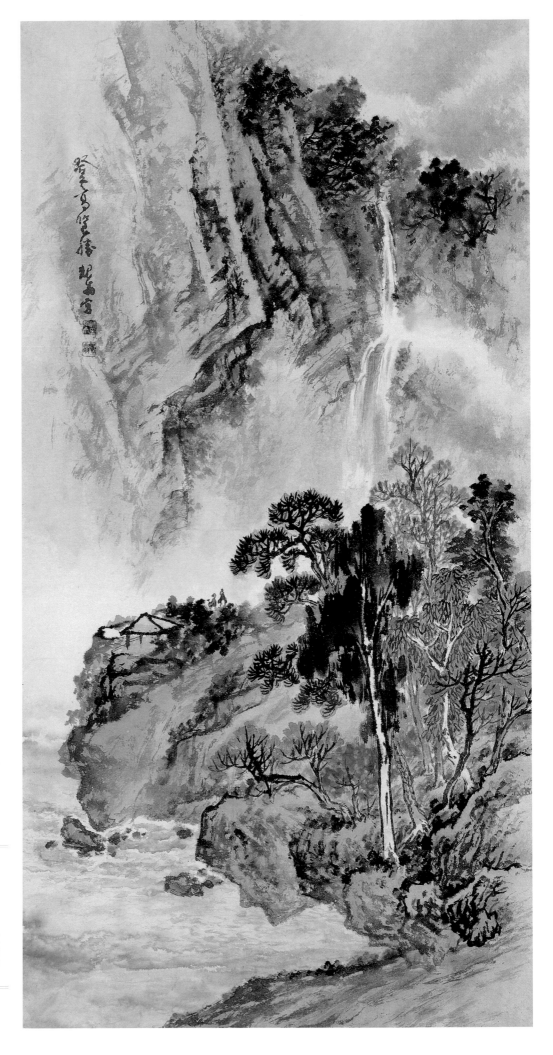

五 生活妙趣——不動也長壽

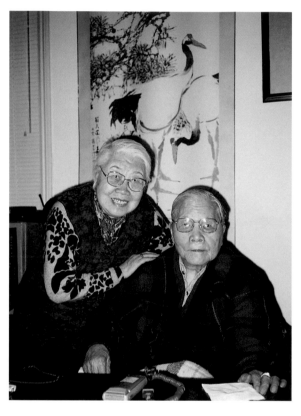

或許這一小段論述，與他的藝術創作，沒有直接的關係，但生活的實質，往往影響畫家的創作，所以就立雪經驗，記下些小故事，亦可從中了解傅狷夫的心性與生活美學。其一，勤慎從公，在服務公職期間，奉公守職，不苟言笑，守律守紀，感染全家作息，既有庭訓、亦有期待，所以二男二女中，每個人既成材又孝順；其二，是夫妻相敬如賓，夫人除相夫教子外，亦隨傅狷夫習畫，常有合作畫作表現，鶼鰈情深，相敬相知，偶爾傅狷夫亦贈畫給夫人，可又是「古來贈畫惟知己，當下紅顏是夫人」的美談，夫人是蘇州人，傅狷夫是杭州人，二〇〇一年時，他以白居易詩句：「袖中吳郡新詩本，襟上杭州舊酒痕」為本，正好說明夫婦金石之情。其三，傅狷夫運動哲學，是吸吶有致，運氣練功，並不喜歡激烈

傅狷夫與夫人席德芳合影。2002年(上圖)

傅狷夫
歐陽修詞
2001年
書法 (下圖)

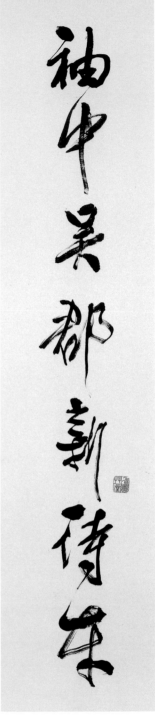

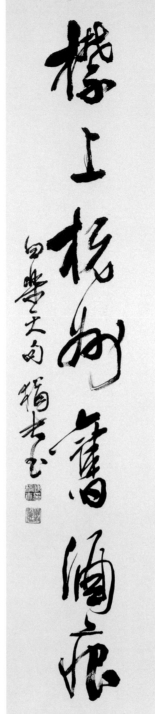

傅狷夫
對聯
書法（左圖）

傅狷夫
書法（右圖）

傅狷夫伉儷與大兒子傅勵生、媳婦蕭慧合影。1995年（左圖）

傅狷夫與兒孫三代同堂。1995年（右圖）

活動，家人為了他的健康，一直鼓勵他定期運動，但他則慢條斯理，比劃比劃，不見有運動的跡象，急壞了關心他的人，他指著收集有二千餘隻各類玩具烏龜說，烏龜不動不也很長壽嗎！言之有理，傅狷夫今年九十五歲，身體狀況良好，前年（2002年），除了書寫對聯外，展開歐陽修

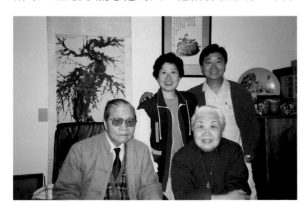

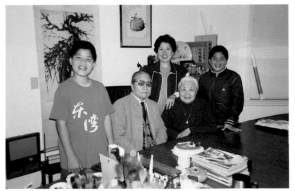

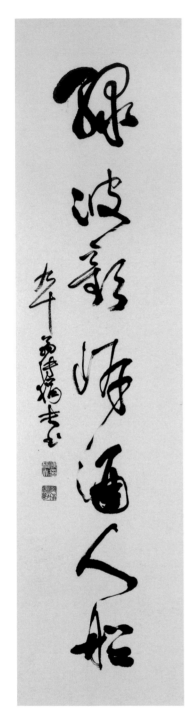
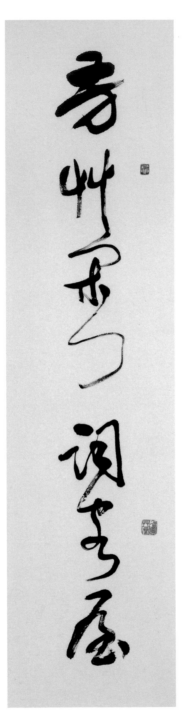
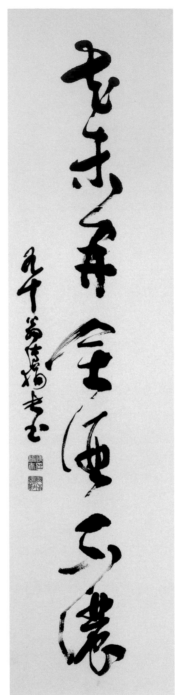
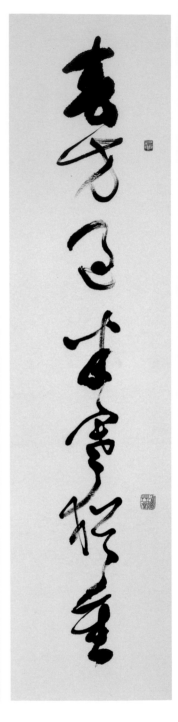

詞句的長卷書法，若沒有體力又如何創作呢！雖然有人認為書畫創作時，也有運動的效果，但他心閒氣定的神情，則令人敬佩他養生的絕招；其四，少量多餐，每天除了正餐外，另外在午餐前後可加點心餐食。而睡覺時亦長，早睡早起，清晨起床梳洗後必有回籠覺，又在早上與午後，分別有小睡的安排，日復一日，除了有特別客人或工作時，是奉行不違的；其五，實事求是，一直到九十歲以後，他的故友學生均不知其生日是哪一天？依他的看法，那是屬個人的事，不便麻煩他人，所以連他的歲數都要以實歲，即不加日數的算法。

■ 傅狷夫
對聯
1999年
書法（左圖）

■ 傅狷夫
對聯
1999年
書法（右圖）

今年（2004）說是九十五歲，是實實在在的九十五歲，而不是如齊白石逢九必十的增加歲月；其六，思想前衛，傅狷夫處新舊社會交織時代，一方面遵守古文化，一方面則有全新的看法，包括教育子女，隨其所能各展其本，啓迪學生，不可因循，注重創作，如他要求學生可師古人、師法前輩創作之精神，卻不宜複製他人，或自己畫作，尤其提倡人物畫等大眾化的創作，才不致於被時代所摒棄，他說：「怎樣才能大眾化，就事實來說，人物部門應該是先鋒，我們在這方面應該多加的注意和努力。」^{（註34）}這種具有革新的思考，至今仍然是新潮的課題。

當然，生活上的嚴以律己，寬以待人，在嚴肅中巍巍然器宇，使家人或學生仰之敬之，然卻有閒閒之趣，更常資助困境中的學生，在提攜後進與學生的前提下，深藏愛的力量。並且在自我設限的高品德層次中，以倫理秩序、責任、情趣的積極人生爲基調，成就自己、造就畫壇。所以他有心香堂的弟子，有復興崗的學生，有大觀學府的傳承，更有社會的溫馨，以及鑴記時代容顏的價值與現代水墨畫史巨大的影像。

註34：傅狷夫，〈漫談國畫的改革〉，收錄於《傅狷夫的藝術世界・論文集》，1999年，國立歷史博物館。

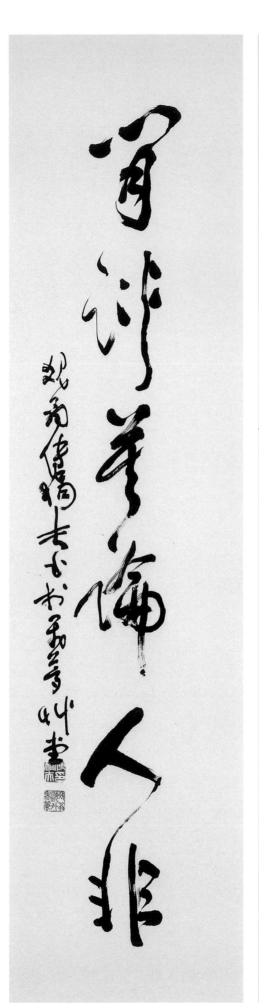

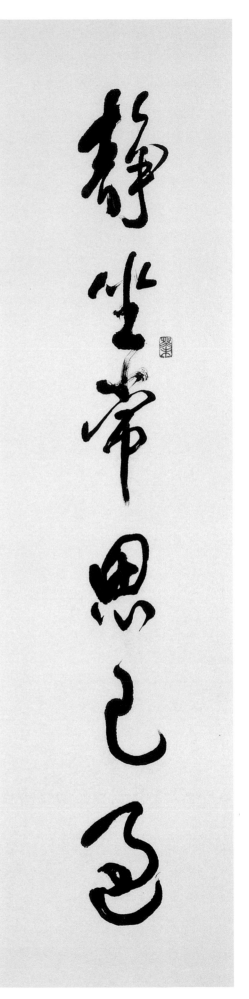

六 結語——生活台灣‧創作台灣

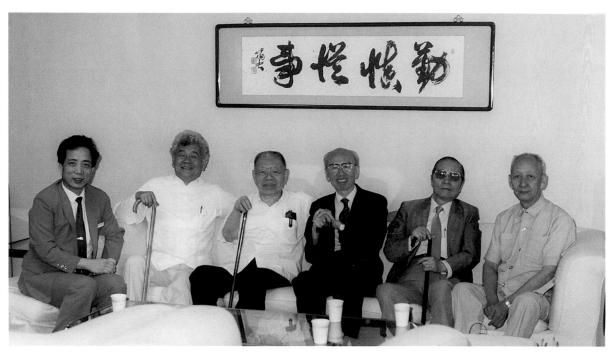

「西園日日掃林亭，依舊賞新晴」（吳文英）。傅狷夫的水墨畫創作，以及書法藝術的成就，是台灣半世紀以來，最爲精進而持續的進展，而且日漸清朗，就在他堅持創新的理念中，保有藝術創作的要素、時代、環境與個性的抒發，掌握造形藝術中通暢的韻律、節奏、雋永與美感中的共知共感。

文人畫給予中國水墨畫的文化體質。傅狷夫得之傳統畫論畫理的精華，詩詞、文學、金石典故的滋養，有所爲有所不爲，取捨之間，進退有據，使水墨畫內涵深養，使東方美學闡揚。這一要素，可在他的言論中，以及藝術表現看到亮麗成績。

新藝術來自資訊的傳達，傅狷夫博覽群書，在藝術類資訊中，擷取其所知、所感、所要，包括了西方以繪畫、圖象作爲語言傳達的符號，有深刻的反思，其中造形的變化以及抽象圖形，都能作靜思自得的材質，才能常在他畫面上看到頗具新鮮的圖象，如紅楓滿紙，或淡如薄紗的輕煙，接近西方的極限主義的單純，可說是當下禪機的自發。問何以故，他說：「畫作雖新，卻是自在心情，眼前景物如此，誰能避之」的主張，這種新視覺的經驗，是新世紀精神的體現。

創作在於意念與技巧結合的感應，也是與觀賞者共知共感的契機。傅狷夫強調勇於嘗試與寫生並重的過程，一方面印證美學原理，即形式眞

實性的選材與景象的對照，採取圖與地安置的和諧，開創新經驗的實驗；另一方面採應物象形，得意忘象的寫生法，在觀察對象中，生中求熟，熟中求生，才不致落入概念式的畫作，寫生的對象畢竟不是攝影式，或習慣式的造山運動，而是

在「度物象而取其眞」的理想，此眞乃美感之眞象也，也是精華的匯聚，內含作者的知識與情感。

傅狷夫的技法，要求「善畫者是從規矩」，傳統筆墨固然要精，新創技巧亦不能少。技巧的

傅狷夫
雁南飛
1998年
水墨
60×60cm

147

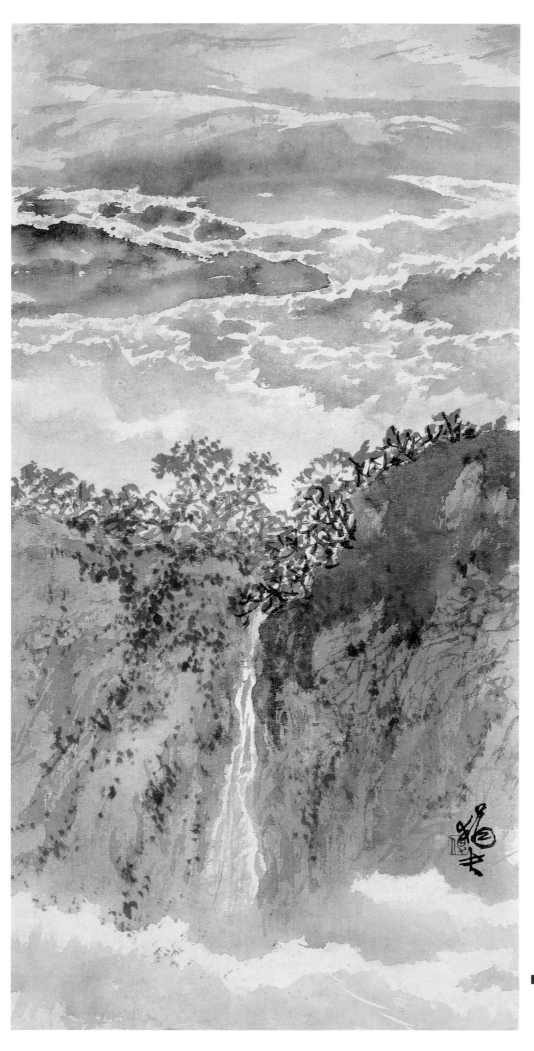

■ 傅狷夫
瀑源
1998年
水墨
59×31cm

傅狷夫
煙雨湖山
水墨
63×34cm

滿眼雲煙
崔危野屋新
蓊山勢力
奉高人
獨去
晏宋後
傅狷夫

■ 傅狷夫
雲煙窟
水墨
96×46cm

發現與發明計有二個階段。第一,是傳統筆墨的熟悉與應用,並嘗試技法的功能性;第二,是新視覺、新技巧的實驗與印證,如雲水法中的筆墨範疇,或山林石崖的質量表現,所採用的筆墨畫法,粗細、面、線與圖形,每每在畫壇另闢新境,均令人耳目一新,開創了水墨畫與書法藝術的新經驗。

傳承水墨畫法,除教學外,亦仿私塾性的集體指導,並著力於水墨畫法的研究,繪著《山水畫初階》,對台灣山川之特性逐一分析、示範,而將台灣百岳與台灣環海之環境,化爲藝術表現之勝景,對於新時代、新環境、新畫境貢獻頗巨,其胸臆與理想指引他氣勢滂渤、偉大情懷的開展,創水墨畫與書法之新境。

傅狷夫的藝術世界,紮實的水墨畫、書法之基礎,養成於大陸,源自中國文人素養的傳統,卻在台灣山水、人文、風情的獨特背景上,開其藝術燦爛的花朵,結其另創藝術新境的果實,據畫史發展上的重要地位,已是不爭的事實,乃因其「汲古潤今」、「敏銳的感覺與省思」、「勇於嘗試、創新」等等特質與獨見而成就矣,這豈是一味拋棄、否定傳統之所謂「無根」的前衛水墨

▌傅狷夫
書法

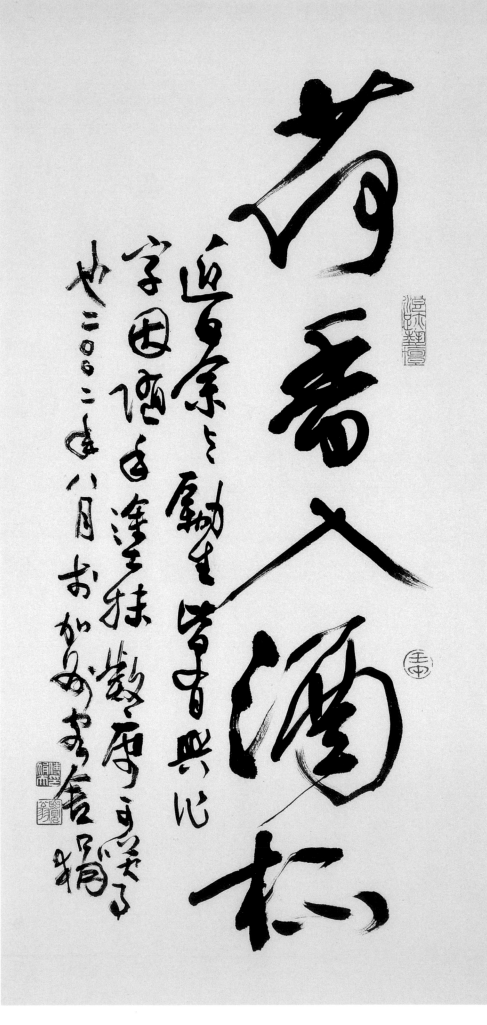

看書入酒杯

追崇之勤愈覺筆興心 字因酒生達於神 數度乎躍矣 歲二〇〇二年八月 おかりな書 狷

畫家所能撼動。落腳台灣、生活台灣、體驗台灣、創作台灣，看他的〈海濱衝浪〉、〈塔山雲海〉，或〈東西橫貫公路一瞥〉<small>（圖見155頁）</small>等等諸多繪畫作品，有知有感，有血有肉，有台灣空氣，有台灣溫濕度與風土人情；其開放、非凡的大師之氣度、胸懷與前瞻性，突破了山水畫僅能以「北方巍峨的大山嶺或南方詩意的水鄉澤國」，或者「回憶、夢迴的山川」入畫的迷思；他更開啓了畫我落腳的土地風氣之先，不談本土，卻又有哪個狹隘的鄉土主義者會比他更具台灣的本土性？上乘的藝術創作之境，必與藝術家的「生活本身」融合，傅狷夫的藝術創作生涯也正是這種境界的寫照。

創水墨畫新境，以畫入書，「書畫雙絕」、「傅家山水」，傅狷夫謙謙名士從不掛在嘴上，卻不脛而走於藝壇，成一代宗師之格局備矣。

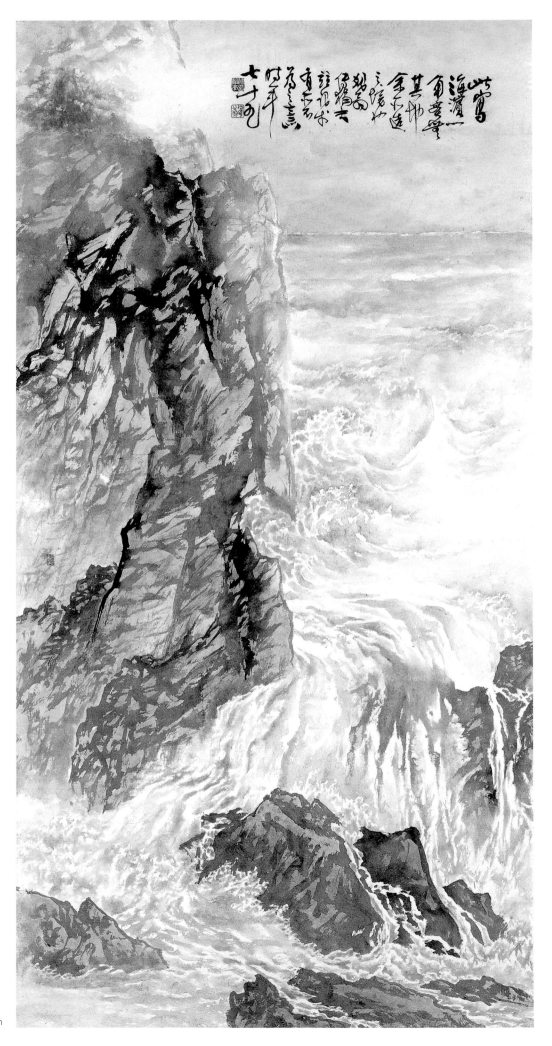

傅狷夫
海濱一角
1988年
水墨
184×95cm

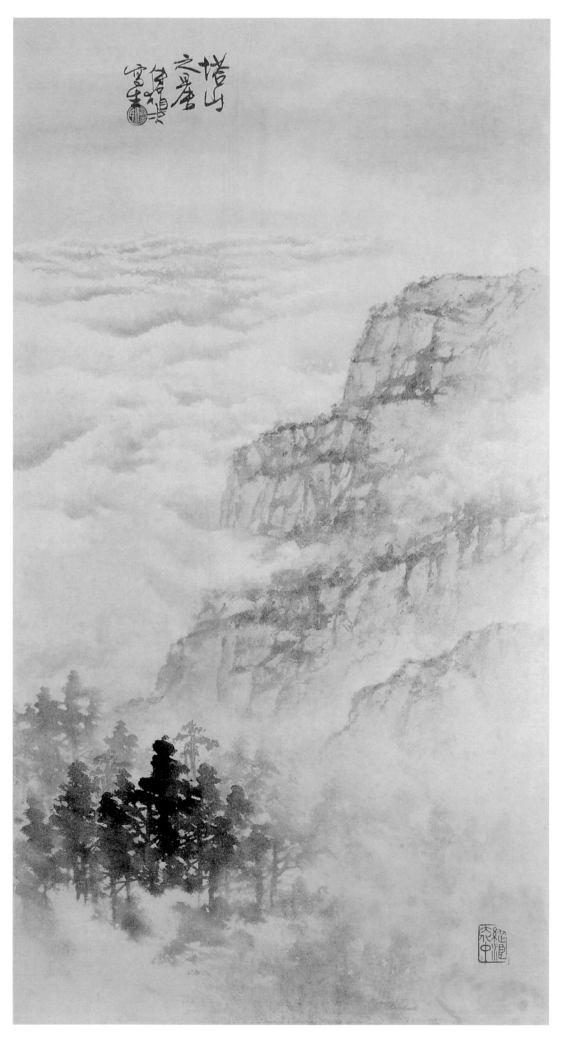

傅狷夫
塔山之晨
水墨
90×47.5cm
國立歷史博物館典藏

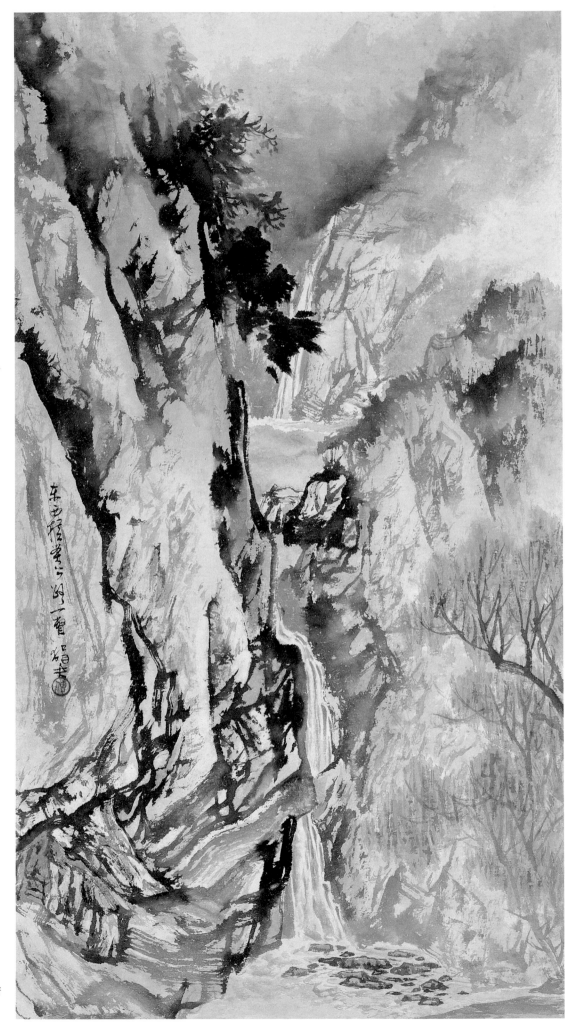

■ 傅狷夫
東西橫貫公路一瞥
水墨
90×50cm

傅狷夫生平大事年表

1910年　農曆五月二日出生於浙江杭州。本名抱青，亦名唯一。

1917年　八歲。始從尊翁傅御學習書法、篆刻兼讀詩文。但篆刻因眼力不佳而中輟。

1926年　十七歲。初夏入杭州西泠書畫社師事社長王潛樓。得尊翁送〈三希堂法帖〉。

1927年　十八～廿五歲。在西泠書畫社七年間攻山水畫，臨師稿、摹古畫、研讀畫史畫論；兼臨古、今人書法，專練張黑女誌楷書多年，對指畫及寫生畫梅具心得。

1931年　廿二歲。參加辛未書畫展，作品收入《辛未書畫集》，另有四幅作品及一對聯印行，是最早的印刷品。

1934～1937年　　廿五～二八歲。民國廿三年至南京，期間經常參加南京市春秋兩季之美展。接觸西方觀念，中西融通的思想對他不無影響。

1935年　廿六歲。專攻文衡山行書、小楷及孫過庭書譜序。

1936年　廿七歲。臨石濤作品時期。〈清湘遺韻〉為代表作品。

1937年　廿八歲。寫蜀中嘉陵江、長江三峽所見；七月到漢口，八月至長沙，十一月赴衡陽，十二月抵桂林。期間眼界大開並體驗「師造化」及「搜盡奇峰打草稿」之用心。

1940年　卅一歲。師事陳之佛。認識黃君璧。成都舉行個展。

1941年　卅二歲。與席德芳女士成婚。

1944年　卅五歲。在四川與西泠社友高逸鴻合展。寫生棕櫚、芭蕉。長女婉聲出生。

1945年　卅六歲。五月於重慶舉行個展，畫風日趨開放，渝展小言及陳之佛「狷夫畫展序言」印行。

1946年　卅七歲。長子勵生出生。五月於成都舉行個展。

1947年　卅八歲。五月於漢口舉行個展，展出百幅指畫。次子冬生出生。

1948年　卅九歲。四月於上海舉行個展。

■ 陳之佛
花柳蟬鳴
1946年
32×32cm

1949年	四十歲。春,由上海至台灣避難,途中有感於海浪的瞬息萬變與驚濤駭浪,開創日後畫海的獨特技法,並寫島上風光,包括阿里山雲海或東海岸波濤等。次女玉聲出生。
1955年	四十六歲。七月於中山堂舉行個展。
1958年	四十九歲。發起成立「六儷畫會」。於中山堂舉行個展。第一集畫冊七月出版。
1959年	五十歲。參加「十人書會」。六月舉行十人書會第一屆展。
1959～1979年	五十歲～七十歲。擔任台灣省全省美展國畫評審委員。
1960年	五十一歲。十月於國立歷史博物館舉行第二屆十人書展。應中國文藝協會之聘任美術班國畫山水導師。十二月參加台北美國新聞處國畫展。開始研究畫海濤與裂罅皴等之方法。
1961年	五十二歲。兼任政工幹校美術系國畫教授,應邀參加「中國美術協會」並當選理事。第二、三集畫集出版。
1962年	五十三歲。任中國畫學會第一屆理事。發起成立「壬寅畫會」、「八朋畫會」、「中國書法學會」(當選理事)及「中國畫學會」(當選理事迄1984)。十二月第一屆壬寅畫展於省立博物館舉行。
1962～1972年	五十三～六十三歲。兼任國立藝專美術科國畫教授。
1963年	五十四歲。六月第一屆八朋展於國立歷史博物館舉行。十一月第五屆十人書展海嶠印展於歷史博物館舉行。
1964年	五十五歲。擔任台視山水畫美術教學節目。五月第二屆壬寅畫展於國立歷史博物館展出。八月第二屆八朋展於國立歷史博物館舉行。
1965年	五十六歲。獲中國畫學會金爵獎。五月第三屆壬寅畫展於省立博物館舉行。
1966年	五十七歲。「六儷雅集」第一次合作畫展。一月舉行七次書畫欣賞展於省立博物館。十月第二屆八朋展於國立歷史博物館。擔任第二屆中華民國書法訪日團代表。
1967年	五十八歲。六月獲教育部五十六年度文藝獎美術科得獎人。

▌欣賞收藏的一對紫檀木鎮紙。2003年（左圖）

▌與孫兒們合影，雙胞胎傅君喆、傅君玨。1995年（中圖）

▌與幼女傅玉聲及孫蔡凱傑合影。（右圖）

1968年　五十九歲。獲教育部五十六年度美術類獎。出版書畫集第四集。

1969年　六十歲。於北市新公園台灣省立博物館舉行十月書畫展。

1970年　六十一歲。七月八朋展於國立歷史博物館展出。

1971年　六十二歲。整理撰述《山水畫法初階》。

1971～1985年　六十二～七十六歲。受聘任中山文藝基金會國畫審查委員。

1972年　六十三歲。十月遷居北市敦化南路「復旦寓盧」。因位居原復旦橋邊，此為題款中常有之復旦樓之始。參加十人書展。

1973年　六十四歲。參加中國書畫向家庭推進運動大展、八朋畫展、當代國畫名家邀請聯展。膺選第一屆書畫評鑑學會理事。與高逸鴻、季康合繪〈三友圖〉贈西班牙馬德里「孫中山中心」。參加第九屆日本亞洲藝術展、巴黎中華民國現代藝術展覽。

1974年　六十五歲。參加日本現代美術展、建設書畫特展、八朋畫展、忘年書展。《山水畫法初階》出版。

1975年　六十六歲。參加夏威夷第二屆中國文藝展。合作繪〈萬年長春圖〉。參加十人書展。

1976年　六十七歲。參加於美國聖若望大學十人書會展出。秋，新營畫室名「納山樓」。

1978年　六十九歲。應韓國葵堂書會之邀，於漢城K.B.S電視公社舉行個展。

1982年　七十三歲。擔任中國書法畫家訪韓國代表。應韓國《東亞日報》之邀於漢城世宗會館舉行個展。應文建會之邀參加年代美展。

1983年　七十四歲。兼任國立藝術學院美術系國畫教授（次年辭聘）。

1985年　七十六歲。應高雄市府之邀於高市文化中心舉行個展。應台南市府之邀於南市社教館舉行個展。應邀參加於馬來西亞亞太區域藝術教育大會藝術展。

1986年　七十七歲。應北市東區扶輪社之邀與門人尤雯女士合展書畫於日本青森市。應台中市府之邀舉行個展

▌席德芳與四個孩子，左起傅勵生、傅冬生、傅玉聲、傅婉聲。　　▌席德芳落筆畫梅，左下方為邵幼軒女士，中間則為高逸鴻夫婦。

於台中市文化中心。應中國書法學會之聘擔任第一屆書法研習會草書講堂。應邀參加北市美術館舉行之印象台北畫展。

1987年 　七十八歲。應韓國韓中藝術聯合會之邀於漢城新聞會館舉行個展。參加市美館主辦現代十書法家作品展。

1988年 　七十九歲。應台北市府之邀於台北市立美術館舉行八十回顧展。應邀參加八老書法聯展。獲國家文藝基金會第十七屆書畫藝術創作特別貢獻獎。心香室常用百印集出版。應國立歷史博物館之邀參加韓國舉辦之國際現代書藝展。

1989年 　八十歲。應台北市府之邀於台北市立美術館舉行八十書畫個展。

1990年 　八十一歲。因加州居所前有二樺樹，故名齋號「樺樺草堂」。應邀參加台灣省政府主辦八老書法聯展。

1991年 　八十二歲。獲國家文藝基金會第十七屆書畫藝術創作特別貢獻獎。

1992年 　八十三歲。六月移居美國佛利蒙市，取齋號「飛夢草堂」。

1994年 　八十五歲。應邀參加國慶百位名家書畫展及八十之美書畫展。

1995年 　八十六歲。應邀參加十四屆全國美展。應邀參加光復五十週年慶祝書畫展。

1998年 　八十九歲。獲行政院文化獎。

1999年 　九十歲。於國立歷史博物館舉行雲水雙絕─傅狷夫的藝術世界九十書畫展。

2000年 　九十一歲。獲行政院文建會第三屆文馨獎之金獎及特別獎。應邀參加蔣夫人百歲四人祝壽展。

2001年 　九十二歲。書法創作以對聯為主，多取自溥儒、寒玉堂詩詞聯文集。

2002年 　九十三歲。二月因肺炎入院，治療兩星期康復出院。九月開始宋詞長卷之創作。

2003年 　九十四歲。宋詞長卷暫告一段落，待後續完成。

2004年 　九十五歲。

國家圖書館出版品預行編目資料

〔台灣近現代水墨畫大系〕傅狷夫——書畫雙絕
= Contemporary Taiwanese Ink Painting Series / 黃光男 著. -- 初版.--
台北市：藝術家，2004〔民93〕面：21×29公分. 參考書目

ISBN 986-7957-89-X（平裝）

1.傅狷夫 - 傳記　2.傅狷夫 - 作品評論　3.傅狷夫 - 學術思想 - 藝術　4.畫家 - 中國 - 傳記

940.9886　　　　　　　　　　　　　　　　　　92015159

〔台灣近現代水墨畫大系〕
Contemporary Taiwanese Ink Painting Series

傅狷夫——書畫雙絕

黃光男 著

發行人　何政廣
主編　王庭玫
責任編輯　王雅玲‧黃郁惠
美術編輯　許志聖

出版者　藝術家出版社
台北市重慶南路一段147號6樓
TEL：（02）2371-9692～3
FAX：（02）2331-7096
郵政劃撥：01044798 藝術家雜誌社帳戶

總 經 銷　時報文化出版企業股份有限公司
桃園縣龜山鄉萬壽路二段351號
TEL：（02）2306-6842

製版印刷　新豪華製版‧欣佑印刷
初版　2004年6月
定價　新台幣600元

ISBN　986-7957-89-X（平裝）